"十四五"职业教育国家规划教材

广告设计

白杨◎主编
朱文文 宋真◎副主编

清华大学出版社
北京

内 容 简 介

本书用国内外的基础广告理论和作品案例诠释了广告简史、广告发展的现状分析、艺术设计的发展变革、广告设计的组成成分、广告设计的基本原理、广告创意的方法、广告设计的流程、广告设计的表现技法、广告设计的视觉传达要素——图形、文字、色彩、编排,在广告赏析部分还分类探讨了公益广告、电子产品广告、食品广告、化妆品广告的优秀广告案例。在课后的体验与实践中,本书根据中职学生的基础水平和课时安排,编写了难易适当的作业。通过完成这些作业,读者可以将书本知识与个人的思考和艺术实践结合起来,有效地掌握广告设计的方法。

本书可作为中等职业学校美术类专业广告设计课程的教材,也可以作为广告设计从业者的参考用书。

本书封面贴有清华大学出版社防伪标签,无标签者不得销售。
版权所有,侵权必究。举报: 010-62782989, beiqinquan@tup.tsinghua.edu.cn。

图书在版编目(CIP)数据

广告设计/白杨主编. —北京: 清华大学出版社,2017(2025.1重印)
ISBN 978-7-302-42771-1

Ⅰ. ①广… Ⅱ. ①白… Ⅲ. ①广告—设计 Ⅳ. ①J524.3

中国版本图书馆 CIP 数据核字(2016)第 025604 号

责任编辑: 张 弛
封面设计: 牟兵营
责任校对: 赵琳爽
责任印制: 丛怀宇

出版发行: 清华大学出版社
网　　址: https://www.tup.com.cn, https://www.wqxuetang.com
地　　址: 北京清华大学学研大厦 A 座　　　邮　编: 100084
社 总 机: 010-83470000　　　　　　　　　邮　购: 010-62786544
投稿与读者服务: 010-62776969, c-service@tup.tsinghua.edu.cn
质量反馈: 010-62772015, zhiliang@tup.tsinghua.edu.cn
课件下载: https://www.tup.com.cn, 010-83470410

印　装　者: 涿州市般润文化传播有限公司
经　　销: 全国新华书店
开　　本: 185mm×260mm　　　印　张: 10.5　　　字　数: 236 千字
版　　次: 2017 年 5 月第 1 版　　　　　　　　　印　次: 2025 年 1 月第 10 次印刷
定　　价: 49.90 元

产品编号: 064747-03

丛书编委会

专家组成员：

顾群业　聂鸿立　向　帆　张光帅　王筱竹
刘　刚

丛书主编：

于光明　吴宇红

执行主编：

于　斌　徐　璟

编委会成员（按姓氏笔画排序）：

于　洁　于美欣　于晓利　于　斌　王中琼
王晓青　王瑞婷　王　蕾　付　志　冯泽宏
史文萱　田百顺　白　杨　白　波　刘卫国
刘茂盛　刘雪莹　刘德标　孙　顺　朱文文
朱　磊　何春满　吴　誉　宋　真　应敏珠
张　芹　张冠群　张　勇　李安强　李超宇
李瑞良　苏毅荣　陈春娜　陈爱华　陈　辉
周中军　孟红霞　林　斌　郑　强　郑金萍
姜琳琳　赵　宁　钟晓敏　徐　璟　聂红兵
隋　扬　黄嘉亮　董绍超　谢夫娜　蔡毅铭

前 言

广告设计的最终目的就是通过广告来吸引眼球。随着经济持续增长、产品同质化情况频繁出现、市场竞争日益扩张、商战已开始进入"智"战时期,广告也从以前的所谓"媒体大战""钞票投入大战"上升到广告设计的竞争。

广告设计不仅是职业院校艺术类专业重要的核心课程,也是设计公司的重要技术支撑和主营业务。

为贯彻国家职业教育教学改革精神,切实提高教育教学质量,增强现代广告艺术设计从业者的专业综合素质,培养适合广告设计行业发展的中职毕业生,改善我国广告设计制作水平,更好地为文化创意产业服务。这既是广告设计企业可持续快速发展的战略选择,也是本书出版的真正目的和意义。

本书融入了广告设计学科的实践教学理念,力求严谨,具有结构合理、流程清晰、图文并茂、通俗易懂、突出实用性的特点。内容旨在阐明广告设计的方法以及在中等职业学校范围内进行广告设计的教学过程。在编写上采纳了国内外先进的广告理论,注重在广告设计每个环节的理论教学中结合赏析,深化学生对设计思路的思考,适量的练习帮助学生掌握广告设计从接到客户的任务、进行产品调查、消费者调查、产品定位到确定广告创意、设计完成广告作品的插图、广告语、色彩、编排的全过程。

本书由白杨主编并统改全稿,朱文文、宋真为副主编。作者编写分工:白杨(前言、目录、第一章、第二章、第三章、第四章),朱文文(第五章、第六章、第七章),宋真(第八章、参考文献),白杨负责文字修改和版式调整。

在本书的编写过程中,我们参阅借鉴了大量国内外有关广告设计方面的最新书刊和相关网站资料及业界的研究成果,精选收录了具有典型意义的中外优秀广告作品,并得到有关专家教授的具体指导,在此一并致谢。因为时间限制,本书所采用素材没有一一和相关网站联系,在此深表歉意。因广告设计发展迅速且作者水平有限,书中难免存在疏漏和不足之处,恳请同行和读者批评指正。

编 者
2016 年 12 月

目 录

第一章　广告概况 ………………………………………………… 1
　　第一节　广告简史和现状分析 ………………………………… 1
　　第二节　广告的分类 …………………………………………… 4

第二章　什么成就了一则广告 …………………………………… 9
　　第一节　平面设计运动 ………………………………………… 9
　　第二节　广告创意媒体面临的革命 …………………………… 19
　　第三节　广告行业的基本架构 ………………………………… 21
　　第四节　广告设计的结构基础 ………………………………… 23
　　第五节　广告的构成元素 ……………………………………… 27

第三章　广告设计的原理 ………………………………………… 30
　　第一节　广告设计的功能 ……………………………………… 30
　　第二节　广告设计的目标 ……………………………………… 34
　　第三节　广告设计的原则 ……………………………………… 36
　　第四节　当代消费者需求的新趋势 …………………………… 38
　　第五节　广告设计的前提和基础 ……………………………… 41

第四章　广告设计的创意 ………………………………………… 44
　　第一节　广告创意概述 ………………………………………… 44
　　第二节　广告创意的前提和基础 ……………………………… 47
　　第三节　广告创意的思维特点 ………………………………… 49
　　第四节　广告创意的策略要点 ………………………………… 53
　　第五节　广告创意的过程 ……………………………………… 55
　　第六节　广告创意的策略类型 ………………………………… 58

第五章　广告设计的流程 ………………………………………… 67
　　第一节　调查研究 ……………………………………………… 67

第二节　策划与创意 …………………………………… 70
　　第三节　创作与表现 …………………………………… 72
　　第四节　成稿与评估 …………………………………… 73

第六章　广告设计的表现技法 …………………………… 75

　　第一节　直观感受型 …………………………………… 76
　　第二节　优秀广告手法解析：直观感受型广告赏析 …… 77
　　第三节　强化感知型 …………………………………… 78
　　第四节　优秀广告手法解析：强化感知型广告赏析 …… 81
　　第五节　提高趣味型 …………………………………… 82
　　第六节　优秀广告手法解析：提高趣味型广告赏析 …… 84
　　第七节　增强深度型 …………………………………… 85
　　第八节　优秀广告手法解析：增强深度型广告赏析 …… 87
　　第九节　延长感知型 …………………………………… 88
　　第十节　优秀广告手法解析：延长感知型广告赏析 …… 90

第七章　广告设计的视觉传达要素 ……………………… 92

　　第一节　广告中的图形设计 …………………………… 92
　　第二节　广告文字设计 ………………………………… 101
　　第三节　广告色彩设计 ………………………………… 113
　　第四节　广告设计的版式编排 ………………………… 126

第八章　优秀广告赏析 …………………………………… 139

　　第一节　公益广告 ……………………………………… 139
　　第二节　消费类电子产品广告 ………………………… 143
　　第三节　食品饮料类广告 ……………………………… 148
　　第四节　化妆品类广告 ………………………………… 154

参考文献 …………………………………………………… 158

第一章

广告概说

【本章学习目标】
(1) 广告的含义、广告的发展和现状分析。
(2) 从发布的媒介和涉足的领域理解广告的分类及不同类别广告的特点。

第一节 广告简史和现状分析

一、广告的含义

"广告"一词来源于拉丁文"adverture",意思是吸引人注意。文艺复兴时期广告的含义衍化为"使某人注意到某件事"或通知别人某件事来引起注意。美国广告教授罗宾·兰达(Robin Landa)强调的是:"引起观者的注意力,保持观者的注意力,符合观者的道德规范,与观者保持一定的相关度,让观者听从你的召唤。"

广告通常是代表一种产品或品牌,为了告知、说服、推广和激励人而制作的特定信息。广告的发布通常要向大众媒体支付费用。

在人类历史的长河中,出现了文学、绘画、音乐、舞蹈、影视等丰富的文化艺术形式,这些艺术形式能够触动人们的情感,使人发笑、令人赏心悦目、催人落泪。广告作为信息传播的工具,是以这些艺术形式为载体,将宣传意图转化为某种视觉、听觉的表达形式。广告艺术作为引起注意、传播信息、开拓市场的先锋,集经济、科学、艺术、文化于一身。从原始的叫卖、纸质印刷海报,到现代的电视录像、数码影像技术,广告媒介的发展和更新是日新月异的,表现手法也极为丰富。

二、广告的简史

纽约康普顿广告社前主席巴尔斯·卡明斯说:"旧的传播手段将会消失,他们会被新的传播手段取代。"法国广告创意大师雅克·塞拉格指出:"传播业内,广告最需要自我变革,不变则亡。"广告在大众文化的社会背景下产生,推动着新的文化创造、新的意识更新、新的生活方式发生。

广告最初产生于我国西周时期的集市或者古巴比伦的卖酒招牌。在我国古代,有边走边吆喝的叫卖商贩,还经常有乐手伴奏。

15世纪,金属活字印刷术被发明,大众传媒由此开始,传单(广告形式的一种)和几种

颜色招贴广告出现,用于发布消息和宣传产品。图 1-1 是收藏于中国国家博物馆的最早的广告铜版——"门前白兔儿为证"的济南刘家功夫针铺广告。

1625 年第一例报纸广告出现在英国报纸,与今天的报纸广告不同,早期的报纸广告多是简单的公告形式。为了吸引读者,许多报纸广告都采取几次重复同一条文案的方法。这可以看作广告标语的前身,以及后来广告类型中重复理念的起源,如图 1-2 所示。

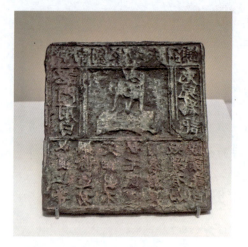

图 1-1　著名的中国最早广告铜版

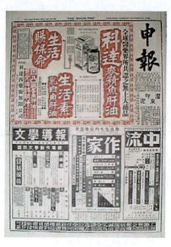

图 1-2　中国现存最早有广告的报纸是 1872 年 4 月 30 日创刊于上海的《申报》

1728 年本杰明·富兰克林在《宾夕法尼亚公告》首创插图广告,广告迈上了图文并茂之路。到 19 世纪初,报纸广告已经被世界接受。

尽管广告大多起源于英美,但是第一家略具雏形的广告公司诞生于法国,是由提弗达斯特·雷诺多特(Theophrast Renaudot)于 1630 年左右创建的。1659 年亨利·沃克(Henry Walker)在伦敦成立了广告公司。1843 年,沃尔内·帕默(Volney Palmer)在费城创立了美国第一家广告公司,从此,美国视觉领域揭开了新篇章。19 世纪末,加拿大和日本也出现了广告公司,其他国家也相继跟进。

最初的广告公司不设计广告,直到 19 世纪末,广告公司才开始设计文案和插图。费城的艾耶父子广告公司(N. Y. Ayer)因为提供广告内容等专业化的服务而被称为"现代广告公司的先驱"。早期的广告以手工绘制的招贴画的形式出现,许多知名画家比如马奈(Manet)、劳特累克(Lavtrec)等都设计过海报广告。他们把绘画和装饰、设计等结合在一起,为平面广告设计样式的发展注入了活力。现存我国早期的手绘广告如图 1-3 所示。

相机发明以后,1853 年美国纽约的《每日论坛》的广告画面开始使用摄影。同时,19 世纪末,彩色平板

图 1-3　我国早期的手绘广告

印刷的发明和应用对广告业产生了重大的影响。随着印刷工艺的大幅提高,广告摄影在真实性、丰富性、制作速度以及视觉效果方面已经优于绘画,迅速成为印刷广告的主体素材。在意大利、法国、德国及英国,摄影海报成为大众喜闻乐见的彩色广告形式。

19世纪下半叶,中国沦为半殖民地半封建社会,当时大陆和香港的广告不仅融入了中国的传统风格,还受到英国广告风格的影响。

广告的发展可以说是随着媒体的发展进行的。从店铺的招牌到传单和包装纸广告,从招贴广告到精美的印刷杂志广告,这些改变都是广告在不同媒体上的应用。广播、电视、互联网等电波媒体的出现之后,广告便分化为两大基本表现形态:静态广告和动态广告。静态广告和动态广告在信息表达方式、媒体属性方面有着截然不同的规律。本书只涉及杂志、报纸、海报、户外大型广告、灯箱等静态广告的图片、标题、广告语、字体、版面的设计内容。

三、广告现状分析

现代广告发展了一百多年,作为商品经济和现代文明生活的一个部分,进入了成熟期。互联网的兴起、网络广告的出现,又使广告的发展迈进了一个崭新的、极其丰富的历史发展阶段。广告由早期的简单形式发展到包括多种媒体、多种学科综合应用的独立的成熟的产业,并出现了以下主要发展趋势。

(1)广告的传播空间改变了,不再只是报纸、电视等传统媒体,谷歌、百度等网站也成为广告推广的媒体;电子技术的发展使信息流量增加,从而加速了电视、报纸等新闻媒体的更新,催生了新的广告媒体,比如公共汽车、电梯间里的广告电视。这些电子广告无处不在,也成为重要的广告传播媒体。

(2)广告策划活动是市场营销活动的一部分。能不能为企业进行整体策划,能不能取得广告效益,是判断广告服务能力的标准。在当今广告市场激烈的竞争中,广告公司只有具备对广告进行整体策划的能力,才能赢得客户、保证客户的效益。

(3)创意在广告活动中具有重要地位,现代市场竞争激烈,产品的竞争已经在很大程度上转化为广告的竞争,要获得消费者的好感,并促使其产生购买行动,除了广告产品的自身优势外,必须运用卓越的广告创意,把广告的主题有效地传达给消费者。

(4)商品经济繁荣的社会,产品更新换代时间短,广告数量多,广告变化的周期短,为了有效地吸引消费者对广告和产品的注意,认同广告的诉求,进而产生购买兴趣,必须及时更换广告的表现形式,使受众保持对产品的新鲜感。如今,广告表现的新奇和对情趣的追求日益受到重视,广告要更能吸引人,更有内涵,深化为一种文化、艺术,并且视听效果更好。

(5)信息时代对原有的报纸、杂志等靠广告盈利的传统媒体产生了冲击,网络广告为消费者提供了更多、更新的消息和购物选择,消费者浏览网页比看纸质刊物更加方便。

【体验与实践】

课前请搜集你喜欢的广告,制作成幻灯片,课堂上展示给大家。

第二节 广告的分类

广告有多种分类方法,通过分类,可以加深对具体广告内容的了解。可以根据广告需求的不同,也可以根据广告媒体、广告内容的不同来划分广告。

一、按照广告发布的媒体来划分

1. 印刷品广告

印刷品广告包括刊登于报纸、杂志、画册、挂历、招贴、书籍等印刷品上的广告。

(1)报纸媒体发行量大,读者群多,是很受重视的发布媒体。在大量的新闻内容中间发布报纸广告,要求内容简单明快、通俗易懂、文字和图片突出。由于版面有限,报纸广告往往在篇幅上有特定的拼缝要求,需要充分利用时事报道的空白,在文字排版方面要诱导人的视线进行阅读。报纸发布迅速,过期报纸很少有人看,这就决定刊登报纸广告想要有效益,需要连续发布。报纸的售价低决定了报纸的材质较差,广告的色彩以黑白和简单明快色彩为主,在照片的印刷方面不够精致,和杂志相比差距较大。

(2)杂志广告和报纸广告相似,不同之处是杂志广告根据杂志的开本来设计划分尺寸,比如版面的1/2、1/3、1/4等,不仅尺寸大、不受文稿的干扰,还有醒目、印刷精美的效果。杂志视觉感受强,给受众的印象深刻,有利于刺激人的消费欲望。各种杂志有着特定的读者群,可以针对读者的情况安排广告策划。杂志的价格贵,读者对于杂志的内容有较高的期待,阅读时仔细,所以杂志广告通常有详细的说明性文字。杂志的读者群体通常对该杂志比较信任,这也在一定程度上影响着广告的可信度。杂志广告虽然有这么多优点,但由于杂志的读者数量比报纸的少,影响面小,出版周期长,不能像报纸广告那样迅速反映市场变化,所以杂志不适宜营造大规模营销活动。图1-4所示为家具杂志广告。

图1-4 家具杂志广告

(图片来源于牛图库)

2. 视听广告

视听广告包括在电视、广播等媒体上做的广告。通过组合视频、声音、文字等多种手段,将企业、产品的信息传达给观众。

3. 直接邮寄广告

直接邮寄广告一般由商场或经营商把企业刊物、产品促销单等邮递给潜在的消费者。直邮广告直接针对具体的个人或机构,避开庞杂的广告媒体,直接面对消费者,感觉比较亲切、受重视。直邮广告信息攻势猛烈,一般用于日常生活消耗用品的促销。

4. POP 广告

POP 广告即销售现场广告,指在商场或贸易会场利用货架、海报、吊旗等形式为开展宣传和促销活动而制作的广告。POP 广告有用马克笔手绘的、也有印刷的,有平面的、也有立体的。POP 广告具有强烈的色彩、美丽的图案、突出的造型、幽默的动作、准确而生动的广告语,可以创造强烈的销售气氛。POP 广告起到吸引顾客注意广告所宣传商品的作用,尽管厂商已经利用各种大众传播媒体对于企业或产品进行了广泛的宣传,但是有时消费者步入琳琅满目的商店时,会将大众传播媒体的广告内容遗忘,此刻利用 POP 广告进行现场展示,可以唤起消费者的潜在意识,重新忆起商品,促成购买行动。图 1-5 所示为 POP 平面广告。

5. 户外广告

一般把设置在户外的广告称为户外广告。常见的户外广告有路边广告牌、幕墙、灯箱、霓虹灯广告牌、车身等形式。图 1-6 所示为国外汽车户外广告。

图 1-5　POP 平面广告

(图片来源于百度图库)

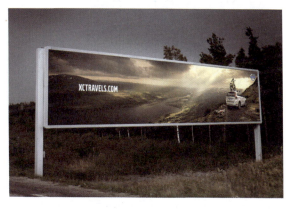

图 1-6　户外广告

(图片来源于 ims)

6. 网络广告

（1）静态广告：静态的网幅广告就是在网页上显示一幅固定的图片。它的优点就是制作简单，并且被所有的网站所接受；缺点是在采用新技术制作的动态广告面前，显得有些呆板和枯燥。事实证明，静态网幅广告的点击率比动态的和交互式的网幅广告低。

（2）动态广告：动态网幅广告拥有会运动的元素，或移动或闪烁。通常采用 GIF 格式，原理就是把一连串图像连贯起来形成动画。大多数动态网幅广告由 2～20 帧画面组成，通过不同的画面，可以传递给浏览者更多的信息，也可以通过动画的运用加深浏览者的印象，它们的点击率普遍要比静态的高。动态网幅广告拥有很多的优点，是 21 世纪最主要的网络广告形式。

（3）交互式广告：当动态网幅广告不能满足要求时，一种更能吸引浏览者的交互式广告产生了。交互式广告的形式多种多样，比如游戏、插播式、回答问题、下拉菜单、填写表格等，这类广告需要更加直接的交互，比单纯的点击包含更多的内容。

7. 招贴广告

"招贴"按其字义解释："招"是指招引注意，"贴"是张贴，即"为招引注意而进行张贴"。招贴的英文名字叫"poster"，在牛津英语词典里意指展示于公共场所的告示（placard displayed in a public place）。它是户外广告的主要形式，也是广告的最古老形式之一。图 1-7 所示为戏剧招贴广告。

招贴在国内还有一个名字叫"海报"，没有一本中文词典对"海报"一词作过专门解释，但据传说我国清朝时期有洋人以海船载洋货于我国沿海码头停泊，并将 poster 张贴于码头沿街各醒目处，以促销其船货，沿海市民称这种 poster 为海报。

招贴广告主要由图形、色彩、文字三部分组成，一般贴在人行道旁行人必经之处和售货地点，是一种大众喜爱的街头艺术。招贴多数是用制版印刷方式制成，供在公共场所和商店内外张贴。当然，也有一些出于临时性目的的招贴，不用印刷，只以手绘完成，此类招贴属 POP 性质，如商品临时降价优惠。这种即兴手绘式招贴，大多以手绘美术字为主，有时兼有插图，且较随意、快捷，它不及印刷招贴构图严谨。优点是传播信息及时，成本费用低，制作简便。

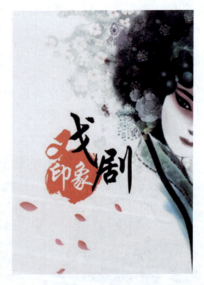

图 1-7　戏剧招贴

（图片来源于广州轩邈设计公司）

印刷招贴可分为公共招贴和商业招贴两大类，公共招贴以社会公益性问题为题材，例如纳税、戒烟、优生、竞选、献血、交通安全、环境保护、和平、文体活动宣传等；商业招贴则以促销商品、满足消费者需要之内容为题材，特别是市场经济的出现和发展，商业招贴也越来越重要，越来越被广泛地应用。

随着今日的宣传媒介愈来愈多样化,招贴的首席宣传地位已被夺去,但是招贴具有的许多优点是其他任何媒介无法替代的。直到今天,几乎世界上所有知名的视觉设计院校都把招贴设计作为视觉设计最主要的学习内容。这是因为,招贴具备了视觉设计的绝大多数基本要素,它的设计表现技法比其他媒介更广、更全面,更适合作为基础学习的内容,同时,它在视觉传达的诉求效果上最容易让学生产生深刻印象。学生有了招贴设计的基础,再进行其他媒介设计的学习,相对而言要比其他学习方法容易和有效率得多。正因为招贴具备特有的艺术效果及美感条件,广告史上最具代表性的广告设计师,大多数都是因其在招贴设计上的突出表现而成名,从这种意义上讲,招贴设计的研究是广告设计家成功的必经之路。本书的教学也是依照招贴设计的要求进行的。

二、按照广告的性质来划分

从广告反映的内容性质的不同,可以将广告分成以下 4 类。

1. 商业广告

商业广告即经营广告,通过传递商品信息,宣传介绍商品、企业为主要内容,通过广告的创意激发消费者的购买欲望,使广告主获利的广告。图 1-8 所示为食品广告。

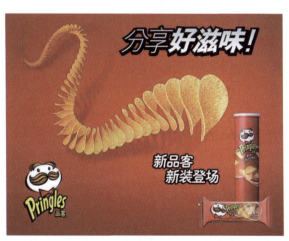

图 1-8　新品客薯片广告

(图片来源于百度图库)

2. 社会广告

社会广告是指为社会大众提供便利服务信息的广告,这些服务信息包括招生、招聘、征婚、寻人、挂失、迁址、集会、礼仪、祝贺、讣告等信息。

3. 文化广告

文化广告是以传播科学、文化、教育、体育,新书、文艺演出、影视节目预告等为主要内容的广告。文化广告也是盈利广告,如电影、戏剧、旅游等方面的广告。

4. 公益广告

公益广告是以为公众服务、提倡新的道德风尚、新的社会观念为目的而设计的广告，不从经营中获利，是向公众阐明对社会的功能和责任，为社会公众切身利益和社会风尚服务的广告。它具有社会的效益性、主题的现实性和表现的号召性三大特点。图 1-9 所示为公益广告。

图 1-9　公益广告

（图片来源于昵图网）

根据不同的需要和标准，我们还可以将广告划分为其他不同的类别。比如，按照广告的最终目的可以将广告分为商业广告和非商业广告；根据广告产品的生命周期划分，可以将广告分为产品导入期广告、产品成长期广告、产品成熟期广告、产品衰退期广告；按照广告内容所涉及的领域可以将广告划分为经济广告、文化广告、社会广告等。对广告类别的划分并没有绝对的界限，主要是为了提供一个切入的角度，以便更好地发挥广告的功效，更有效地制订广告策略，从而正确地选择和使用广告媒介。

【体验与实践】

按照发布媒体的不同，搜集广告（可以是纸质广告、视频、图片），课上欣赏并讨论广告的特点。

第二章

什么成就了一则广告

【本章学习目标】
（1）了解不同时期艺术运动的背景、艺术特征。
（2）理解广告创意媒体面临的处境。
（3）了解广告行业的基本架构——广告代理公司、广告目标客户、广告与市场营销、创意团队。
（4）了解广告设计的构成成分——创意策略、创意、利益点、支持点。
（5）了解广告的构成元素——标题、标语、说明文、插图等。

第一节 平面设计运动

广告艺术的发展伴随着社会进步和科学技术的发展，与其他设计艺术的发展并行且互相融合。

一、工艺美术运动

19世纪以英国为中心爆发的工业革命开始了机械化大生产，印刷成本大幅度降低，纸质广告得以流行。广告在销售商品、促进生产、提高生活质量、普及科学技术方面发挥了巨大的作用。19世纪下半叶，英国"工艺美术运动"开创了现代设计运动的新时代，其起因是针对装饰艺术、家具、室内产品、建筑等，因为工业革命的批量生产所带来设计水平下降而开始的设计改良运动。代表人物是英国艺术家、诗人威廉·莫里斯（William Morris），他提倡了"手工艺复兴运动"的热潮，呼吁"要为社会、城市建筑、居住环境提供更多更美的设计"，认为"美就是价值，就是功能"。1888年在伦敦成立的工艺美术展览协会长期举办系列专题设计展览，在当时设计界产生了一定的影响，促进了"工艺美术运动"的发展，是人们了解和认识高雅设计的重要途径。图2-1所示为工艺美术运动理念设计的椅子。19世纪中叶，英国设计师、色彩专家欧文·琼斯（Owen Jones）

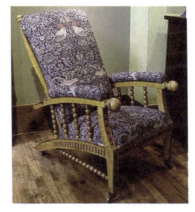

图2-1 工艺美术运动理念的椅子

写了《装饰法则》一书,介绍了大量关于美的设计原理、法则和实践方法,这本书成了当时设计师和插画家的教科书典范,如图2-2所示。

工艺美术运动重视中世纪的哥特式风格,把欧洲中世纪华丽的哥特式风格作为重要的参考和借鉴的来源。图2-3所示为莫里斯风格的作品中采用了大量的自然主义元素,特别是植物的枝条蔓叶,采用缠枝花的四方连续布局,内中杂以各种小鸟,色彩比较优雅朴实,在当时弥漫市场的烦琐的维多利亚风格中独树一帜,很受欢迎。

图2-2　欧文·琼斯的装饰法则

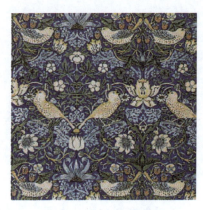

图2-3　莫里斯风格的布纹

"工艺美术"运动的缺点或者说先天不足是显而易见的,它对于工业化的反对、对于机械的否定、对于大批量生产的否定都没有可能成为领导潮流的风格。过于强调装饰,增加了产品的费用,也就没有可能为低收入的平民百姓所享有。因此它依然是象牙塔的产品,是知识分子的一厢情愿的理想主义结晶。对于矫饰风格的厌恶、对于大工业化的恐惧,是这个时期知识分子非常典型的心态。英国人在19世纪中期开始的"工艺美术"运动,其实代表了整整一代欧洲知识分子的感受。当时能够真正认识工业化不可逆转的潮流的人其实在知识分子当中并不多见,因此,在英国"工艺美术"运动的感召之下,欧洲大陆终于掀起了一个规模更加宏大、影响范围更加广泛、试验程度更加深刻的"工艺美术"运动——"新艺术"运动。

二、新艺术运动

19世纪末和20世纪初在英国工艺美术运动影响下,欧洲大陆和美国产生和发展了"新艺术"运动,其设计史上重要的、有深远影响的装饰艺术运动。和工艺美术运动不同,新艺术运动完全放弃任何一种传统装饰风格,走上自然的道路,特别强调自然中没有直线元素和完整的平面,主张在装饰上突出曲线、有机组合的形态。平面广告在"新艺术"运动中获得形式美的启发,广告信息的表现更加美观。19世纪中期到20世纪30年代,受新艺术运动的简练的自然风格和朴实的表现手法影响,广告设计作品的表现也显示真实、朴素风格,如图2-4所示。

图2-4　广告作品

(图片来源于百度图库)

三、立体主义、未来派、分割派、构成派和表现主义

与此同时,一些设计师受到先锋派艺术运动中立体主义、未来派、分割派、构成派的影响,特别是德国表现主义的影响,追求抽象的元素排列重组的方法设计广告。

(1)立体主义:追求一种几何形体的美,追求形式的排列组合所产生的美感。否定从一个视点观察事物和表现事物的传统方法,把三度空间的画面归结成平面的、两度空间的画面。明暗、光线、空气、氛围的不同,让位于由直线、曲线所围成的轮廓、块面体积和堆积、交错的趣味和情调。立体主义绘画不主要依靠视觉经验和感性认识,而主要依靠理性、观念和思维。代表画家:乔治·布拉克,如图2-5所示。代表作:《埃斯塔克的房子》,如图2-6所示。代表画家费尔南德·莱热的代表作:《三名妇女》,如图2-7所示。

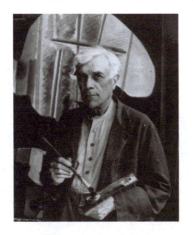

图 2-5　乔治·布拉克
(图片来源于百度图库)

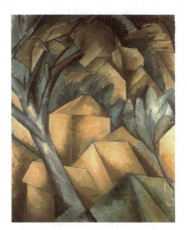

图 2-6　《埃斯塔克的房子》
(图片来源于百度图库)

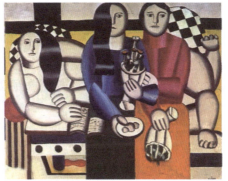

图 2-7　莱热及其作品《三名妇女》
(图片来源于百度图库)

(2)未来派:画家们所追求的是隐喻的主题和不同视像的同时并存。通过描绘运动中物体的多元重叠来实现;强调物体与环境融为一体,来表现对象被解体和移位,局部的分散与组合不受逻辑的制约。为了使观者成为画面的中心,绘画必须是创作者的记忆和

观察的综合性体现。代表作品：卡拉的《爱国庆祝会》如图2-8所示。

(3) 构成派：第一次世界大战前后(1914—1918年)，俄国的一些青年艺术家，把抽象的几何体组成的空间作为艺术的内容，试图把对传统的抛弃及对技术的热情联系起来，以表现新材料本身特有的空间结构，作为绘画及雕塑的主题。在艺术上，用雕塑结构来探索材料的效能，强调体积构成的简洁与宏大，并将产品与建筑、文化联系起来。这样，构成主义就与绘画、雕塑等传统美术相脱离，走向了实用的"设计"范畴。代表作：第三国际纪念碑模型方案（苏联V.塔特林），它以新颖的结构形式体现了钢材的特点和设计师的信念，如图2-9所示。

图2-8　卡拉——《爱国庆祝会》

（图片来源于百度图库）

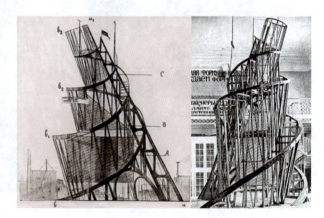

图2-9　第三国际纪念碑设计草图

（图片来源于百度图库）

(4) 表现主义：指艺术创作中强调艺术家的主观感情和自我感受，对客观形态进行夸张、变形乃至怪诞处理的一种思潮，20世纪初期在绘画领域中流行于北欧诸国。表现主义绘画是社会文化危机和精神混乱的反映，在社会动荡的时代表现尤为突出和强烈。表现意味着情感与想象的独创性与个性化，他们是原创的、不可替代的，表现用以发泄内心的苦闷，认为人的主观感受是唯一的真实，否定现实世界的客观性。德国表现主义画家和传统画家在表现技法上有很大不同：使用主观阴郁的或者强烈对比的色彩和现实相背离，狂放的笔触、充满表现力的线条，可怕的变形、扭曲的形体表达内心的冲突、焦虑。表现主义的一些社会性、历史性和批判性的题材带有日耳曼民族特有的雄健气质和悲剧感。

在北欧各国的传统艺术中早就存在着表现主义的因素：在早期日耳曼人的蛮族艺术、中世纪的哥特艺术（图2-10）、文艺复兴中的鲍茨、勃鲁盖尔等画家的作品（图2-11）中都可以看到变形夸张的形象、荒诞的画面艺术效果，这些都表露出强烈的表现主义倾向。表现主义涉及文艺各个领域的思潮和派别，它的主要活动基地在德国。德国的社会现实受到尼采的主观唯心主义哲学、弗洛伊德的精神分析学说和斯泰纳的神秘主义的影响，代表画家有瑞典的斯特林堡（图2-12）、德国的托勒尔、美国的奥尼尔、捷克的恰佩克、英国的

杜肯、衣修午德以及爱尔兰的奥凯西（图2-13）等。

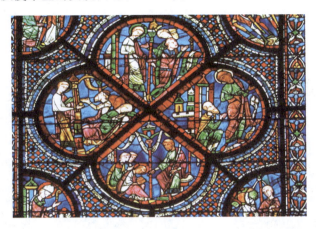

图2-10　哥特艺术玻璃绘画

（图片来源于百度图库）

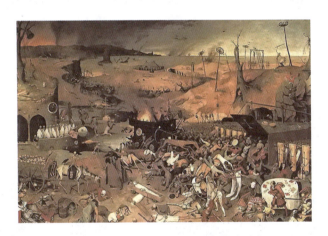

图2-11　勃鲁盖尔作品《死亡的胜利》

（图片来源于有画微博）

图2-12　斯特林堡（瑞典）　　图2-13　奥凯西（爱尔兰）

表现主义的发展可以划分为以下4个阶段。

(1) 兴起：19世纪末德国一些哲学家和美学家的理论对表现主义起到了推动作用。直接对德国表现主义产生影响的是挪威画家蒙克，他的作品中出现了强烈的表现主义因素。他的画展推动了德国表现主义的兴起。蒙克及代表作《呐喊》，如图2-14和图2-15所示。

图2-14 蒙克(挪威)

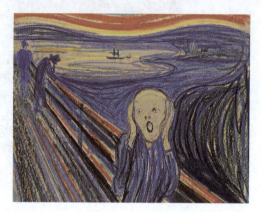

图2-15 《呐喊》

(2) 桥社时期：1905年德累斯顿成立了表现主义的第一个社团——桥社。桥社的艺术家想建设通往未来的桥。代表人物：基希纳、黑克尔、配希、施泰因等，其目的是团结德国的艺术家们，反对传统的学院派绘画和雕塑，力图建立充满现代情感和形式的艺术，从而在艺术和精神源泉中建立一座桥梁。桥社的艺术家们为准备推翻一切"平静的使人恹恹欲睡的、被公认的艺术"发出号召。基希纳代表作《柏林街景》如图2-16所示、《市场与红塔》如图2-17所示。

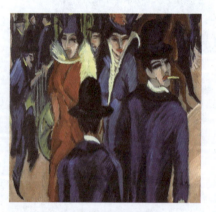

图2-16 《柏林街景》

图2-17 《市场与红塔》

(3) 青骑士社：1911年慕尼黑成立了第二个社团——青骑士社，代表人物：康定斯基、马尔克、马可等，青骑士社作品色彩丰富、极具抽象性，比桥社的作品更具装饰性和吸引力，比起德国严肃而灰暗的色调，青骑士社作品更为靓丽。康定斯基代表论著：《论艺术的精神》等，代表作组画《秋》《冬》《乐曲》《即兴曲》(图2-18)、《构图2号》(图2-19)等。

(4) 新客观社：德国表现主义后期社团，出现于1923年，严格地说它不是真正的艺术

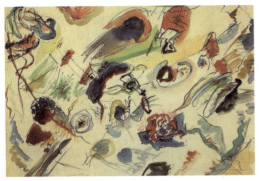
图2-18 《即兴曲》

图2-19 《构图2号》

组织,而是展览会的名称。新客观社用写实的手法表现客观事实,作品具有尖锐的政治性和社会性,常常描绘秩序和混乱之间的生存斗争。代表人物:格罗斯、迪克斯、贝克曼。

四、美国广告

在美国,商业界的人士对广告的形式有决定权,设计家会受到商业人士的支配。

五、法国广告

在法国,朱尔·谢尔特(Jules Chert)被称为"现代广告之父"。他的彩色广告追求绘画的形式感和画面的趣味性,影响了整个法国,产生了一大批设计师,这时的广告艺术性很强,还不能突出商业功能第一的要求,这是当时设计的局限,如图2-20所示。

图2-20 法国广告

20世纪初,欧洲大陆兴起了革命性的艺术运动,包含着多种"风格"和"主义",表现主义、未来主义和构成主义对现代设计的影响最为明显,不同程度地影响了现代设计,这种影响是一种融合,充分体现现代设计的包容力和生命力。

在各种流派、风格和主义的强有力影响下,各种艺术思潮的兴起改变了人们传统的审美趣味,这些都为新的更有时代气息的设计观念和设计思潮铺平了道路。一场为大众服

务的、为大工业生产服务的真正的设计革命诞生了。

六、包豪斯设计

在德国,现代设计运动的先驱沃尔特·格罗培斯(Walter Gropios)、密斯·凡·德·罗(Mies Van derrohe)等人通过努力,建立起了世界上第一所设计学院——包豪斯设计学院。"包豪斯"不仅对现代设计教育贡献巨大,而且在现代设计包括建筑设计、平面设计、产品设计等领域都意义非凡。

包豪斯提倡客观地对待现实世界,在创作中强调以认识活动为主,并且猛烈批判复古主义(洛可可和巴洛克流派)。他主张新的教育方针应以培养学生全面认识生活,意识到自己所处的时代,并具有表现这个时代的能力为原则。他认为现代艺术设计犹如现代生活,包罗万象,应该把各种不同的技艺吸收进来,成为一门综合性艺术。

包豪斯是现代主义设计的一个重要缩影。他经历过三任校长,形成了3个非常不同的发展阶段:格罗佩斯的理想主义,迈耶的共产主义,米斯的实用主义。把3个阶段贯穿起来,使包豪斯兼具知识分子的理想主义浪漫和乌托邦精神、共产主义政治目标、建筑设计的实用主义方向和严谨的工作方法特征。

谈到包豪斯的设计教育,不可回避的一个问题就是"包豪斯本身的设计理念"是什么?包豪斯为什么会具有这样的设计理念?而包豪斯的设计理念总的来说是"功能服从形式",强调设计为功能服务。包豪斯的审美是主张科学的形式感和美的结合,同时强调设计应具有现实意义,因此包豪斯的教学设计同时也是很多工厂的设计方案。包豪斯的设计理念整合了现代主义、表现主义、抽象主义、立体派和风格派的特色,是集众家之长以达到"功能""技术""艺术"的结合(图2-21)。后来发展为以现实主义的大工业生产服务为目的设计的核心理念,成为了现代设计的出发点。具体特点如下。

图 2-21 包豪斯设计作品

(1)功能主义特征。强调功能为设计的中心和目的,讲究设计的科学性,重视设计是适时的科学性、方便性、经济效益和效率。

(2)形式上提倡非装饰的简单几何造型。

(3)具体设计上重视空间的考虑,特别强调整体设计考虑,基本反对在图板上、预想

图上设计,而强调以模型为中心的设计规划。

(4)重视设计对象的费用和开支,把经济问题放到设计中,作为一个重要因素考虑,从而达到实用、经济的目的。

另外,包豪斯的理念对设计教育产生的另一个影响是包豪斯提倡的工作室的技术实践制度和合作制度的设计关系,这样培养了学生的以解决实际问题为主的团队合作精神,这一特点成为欧洲现代设计的一大特色。第二次世界大战期间,在法西斯势力的压迫下,包豪斯的教师和学生先后来到美国,继续从事设计和教学工作,欧洲的许多著名画家、艺术家和设计师、建筑师流亡美国,为美国的发展注入了活力,也对美国设计界产生深远的影响,为美国后来成为工业文明强国奠定了坚实的基础。

七、国际主义风格

战后现代设计的发展是以国际主义风格为特征的,在美国兴起又影响到其他国家。国际主义和现代主义设计有继承发展的关系,颠覆了起源于欧洲的现代主义那种功能、艺术、技术结合的设计思想,成了形式至上的风格。图2-22为国际主义风格的招贴画。

国际主义风格代表了美国大企业、政府、权利和现代化,推崇几何的形式,不要装饰。例如:玻璃幕墙是国际主义建筑的一个很重要的特征。它改变了现代主义的六面建筑形式,将墙面用大片大片的玻璃代替,用玻璃形成墙体。最有代表性的就是密斯·凡·德·罗的《法斯沃斯住宅》,如图2-23所示。这也是美国的社会所决定的,美国当时的社会非常富裕,他们需要有某种形式能够显示出他们的富裕。玻璃幕墙就非常对他们的胃口,它既能显示出美国人的富有,又展示了他们的高科技成果和现代化程度。

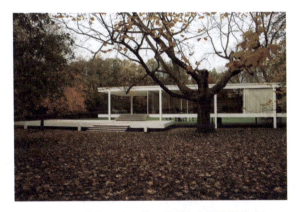

图2-22 国际主义风格的招贴画(1927—1961年)　　图2-23 密斯·凡·德·罗的《法斯沃斯住宅》

国际主义风格从建筑设计领域逐渐发展到平面设计和产品设计领域,在1960年左右发展到了顶峰。国际主义风格中有代表性的有:瑞士国际主义风格的平面设计(以简单、明快的版面编排和无饰线字体为特点)(如图2-24所示)和以非人情化、非理性化、高度功

能化、高度次序化为特点的国际主义风格的家具。

图 2-24　字体设计

（设计：Max Miedinger 和 Edouard Hoffman，1961 年）

八、波普艺术

20 世纪 60 年代的设计风格还有从大众文化中产生的波普艺术，即流行艺术、通俗艺术，波普艺术家们认为公众创造的都市文化是现代艺术创作的绝好材料，在作品中大量运用废弃物、商品招贴、电影广告、各种报刊图片作拼贴组合，如图 2-25 所示。波普艺术特殊的地方在于它对于流行时尚有相当特别而且长久的影响力，不少服装设计、平面设计师都直接或间接地从波普艺术中取得或剽窃灵感。

波普艺术特有的那种单调和重复，所传达的是某种冷漠、空虚、疏离的感觉，表现了当代高度发达的商业文明社会中人们的内在情感。

九、日本风格

日本在 20 世纪 50 年代发展了自己的设计，形成了传统与现代兼容并蓄、双轨并行的设计理念。设计风格具有本民族独特的魅力，有非常悠久的历史感和手工艺传统，体现静、虚、空灵的境界，具有简素之美、精微之美、人性之美，使人能深深地感受东方式的抽象。以国际化风格、超前意识的现代设计为自己的特征并获得成功。图 2-26 为日本寿司广告。

图 2-25　波普艺术

图 2-26　日本寿司广告艺术

世界广告的发展从画家进行手绘开始,发展到图形设计师可以用手绘、摄影、印刷、计算机软件进行设计。商业和艺术结合,广告不断以新的面目出现在我们的面前。电视影像、数码影像技术、网络广告、广告媒介物质的发展和更新是无止境的,表现技法也很丰富。然而无论人们利用何种手段进行广告宣传都离不开广告的设计。

【体验与实践】

学生分6个小组分别收集图片,并制作成课件,课上讨论不同时期艺术运动的背景和艺术特点。

(1) 工艺美术运动。

(2) 新艺术运动。

(3) 立体主义、未来派、分割派、构成派、表现主义风格。

(4) 包豪斯设计。

(5) 国际主义风格。

(6) 波普艺术、日本设计风格。

第二节　广告创意媒体面临的革命

一、广告与受众的关系

随着数码摄影、排版软件的普及,广告制作的难度降低,大批广告蜂拥而至。人们在受到广告困扰的同时,也日益感到离不开广告,对广告的态度是接受广告、选择广告、参与广告,广告的艺术美感影响着大众的审美、广告的思想内涵引领着大众思考。在市场的激烈竞争中,产品的竞争已经部分地转化为广告的竞争。设计从业人员面临的是一个急剧变化的时代,如何能使你的作品从落入俗套的泛泛之流中脱颖而出,关键是创意。

长期地超高饱和地大量收看、收听广告,会使人们的视听神经处于麻木状态。在这种情况下,人们希望广告不仅告知信息,而且还能够在看广告时得到消遣。生动的人物形象、优美的图像、搞笑滑稽的场景、具有娱乐性和审美特征的广告,才能激发观看者的热情和喜爱。具有感染力的情节、精美的画面效果、搞笑或发人深思的结局,这些要素结合起来,不仅可以在广告中传达企业产品的信息和诉求,更重要的还能调动观众的情绪,使产品在观众心目中留下良好的印象。

二、广告的创意模式

广告的发展经历了两种模式:一种是在广告创意中强调企业品牌特点信息,用多次、密集的手法出现广告,对观众的视听形成强大的冲击,属于硬性的创意。硬性的广告重视机械重复的效果,可以给人以深刻的印象;另一种是用自然优美的广告画面,亲切、柔和的广告语,诚恳的诉求方式来创意广告,属于软性的创意方式。软性的广告创意更有艺术情趣、更有人情化的特点,在自然亲切的表达中,发挥心理的攻势,使人向它靠近,产生好感,对产品产生良好的印象,比较容易被观众接受。硬性推销的广告和文娱节目一样的软性广告在今天是同时存在的,这是根据产品的特点设定的。

三、广告要塑造品牌形象

在商品极大丰富的今天,消费者对商品和服务的要求正在从质、量的满足,上升为视觉、心理、感官的满足,这是消费心理上的更高要求,表明消费者正在尝试进行独特的个人趣味的享受、要满足个人的期望。商品种类多,可以选择的余地很大,人们对商品价值的判断,不再简单地从质量的好坏评价,而是从商品外观形象和服务的感受出发。为适应这种消费意识的变化,广告的表达要突出风格化和个性化,要对品牌产品价值观念进行挖掘。广告设计的主题要更好地表现消费者拥有该品牌产品的心理价值,表现产品实用价值之外的象征价值。

案例分析:

被美国《广告时代》杂志评为"以创意之王屹立于广告世界中"的大卫·奥格威,以6000美元创业,如今其公司已成为全世界十大广告公司之一,并在全世界40个国家设有140个分支机构。这位美国广告泰斗成功的秘诀就在"创意"。奥格威的点子层出不穷,他所企划的成功广告活动多不胜数,其中最脍炙人口的经典作品,莫过于哈塞威衬衫广告。

哈塞威是一家默默无名的小公司,每年的广告预算只有3万美元,与当时箭牌衬衫的每年200万美元的广告费相较之下,真是少得可怜。当哈塞威的老板杰得与奥格威洽谈广告代理时,奥格威不在乎广告预算太少,他在乎的是:必须把广告全权委托,不得更改企划案,连一个字都不得更改。杰得一口答应。接下哈塞威衬衫的广告代理后,奥格威内心盘算着:面对箭牌衬衫每年200万美元的庞大广告费,哈塞威要打出知名度,非出奇制胜不可。哈塞威的广告活动,必须是一个伟大的创意,否则必败无疑。为了提高哈塞威的知名度,我必须先建立它的品牌印象。

根据调查证实,消费大众都是先看广告图片,再看标题,最后才读文案。这种图案—标题—文案的架构,就是故事诉求法。此种诉求法,常令消费者无法抗拒,不过,"故事"的内容必须充实,而且图案(相片)必须能引起大众的好奇,才能吸引他们一路看下去。

不久,一个戴着黑眼罩的中年男士,穿着哈塞威衬衫的形象出现在美国的报纸与杂志广告上,如图2-27所示。在短短几个月内,那位戴眼罩的绅士表现出英勇的男子气概,风靡了全美国。哈塞威衬衫广告的标题是:"美国人最后终于开始体会到买一套好的西装而穿一件大量生产的廉价衬衫毁坏了整个效果,实在是一件愚蠢的事。"广告宣传语:①"哈塞威"衬衫耐穿性极强——这是多年的事。②"哈塞威"的剪裁——低斜度及"为顾客定制"的衣领,使得您看起来更年轻、更高贵。整件衬衣不惜工本的剪裁,因而使您更为"舒适"。下摆很长,可深入你的裤腰。纽扣是用珍珠母做成——非常大,也非常有男子气。甚至缝纫上也存在着一种南北战争前的高

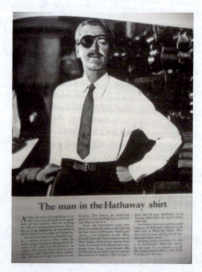

图2-27 哈塞威衬衫广告

雅。③最重要的是"哈塞威"使用从世界各地进口的最有名的布匹来缝制他们的衬衫——从英国来的棉毛混纺的斜纹布，从苏格兰奥斯特拉德地方来的毛织波纹绸，从英属西印度群岛来的海岛棉，从印度来的手织绸，从英格兰曼彻斯特来的宽幅细毛布，从巴黎来的亚麻细布，穿了这么完美风格的衬衫，会使您得到众多的内心满足。④"哈塞威"衬衫是缅因州的小城渥特威的一个小公司的虔诚的手艺人所缝制的。他们老老小小的在那里工作了已整整114年。您如果想在离你最近的店家买到"哈塞威"衬衫，请写张明信片到"C.F.哈塞威"缅因州·渥特威城，即复。哈塞威衬衫跟着水涨船高，达到家喻户晓的程度。

在美国的广告史上，从没有一个产品像哈塞威那样，花那么少的代价(每年3万美元预算)创造了全美知名的品牌。奥格威赋予了哈塞威衬衫品牌以新的价值，这一杰出的创意，使他在广告史上永垂不朽。这位因"创意"而闻名天下的广告大师，认为"好的广告是不愿你觉得它很有'创意'而已，宁愿你觉得它很有意义，而去购买该产品"。

【体验与实践】

收集现代广告作品，并试着说明广告的诉求方式是软性的还是硬性的。

第三节　广告行业的基本架构

广告的设计活动是严密而科学的，是为促进广告主的市场营销而使用的信息交流活动。是市场营销的组合手段之一。广告设计要从市场调查入手，确定目标市场和目标客户，根据产品的性质和定位，从消费者的心理需求出发，拟定广告的策略思想和主题，进行设计制作，将创意转换为静态画面或视频，最后选择媒体发布和测试效果。每一个阶段都需要科学的、客观的搜集数据，运用不同领域的知识，才能从整体上有助于广告预期目标的实现。作为一种营销手段，广告不能孤立地存在，广告的发布能否取得目标效果，还要看其他营销因素的协调。

广告行业主要包括以下基本架构。

1. 广告代理公司

广告代理公司来负责整个广告活动的策划与执行，是广告主和广告发布媒介之间的纽带与桥梁。这种代理公司是站在广告主的立场来制定广告设计方案，并根据这个方案购买广告发布的媒介、确定实施广告活动的机构。有些广告主会自设广告代理公司，比如海尔广告公司负责海尔集团各类广告活动；有些代理公司专门发布某种媒介的广告业务，称为专业性广告公司，比如汉狮电视广告公司；还有更多数量的广告代理公司不仅策划设计和制作广告，还负责安装、印刷、播放和终端维护，称为综合性广告公司，比如盛世长城国际广告有限公司。

综合性广告公司的服务内容最为复杂，具体包括帮助或者协助广告主制订广告计划；提供市场调查服务，向广告主反馈市场信息；提出推广广告的目标、战略、预算等的建议；实施广告战略，创意、设计、制作广告；与广告媒体签订广告发布合同，以保证广告能够在特定的媒体发布；监视广告发布的过程，测定广告效果；为广告主的产品设计、包装装潢、

营销、企业形象等提供服务。

2. 广告目标客户

在这里"目标"指能接受公共传播或商业传播服务的个人或者群体。"客户"指能够执行广告指导行为的特定人群或者能够购买广告产品的消费人群。最常见的目标客户是家庭消费者,商业目标客户包括社团和商业组织,贸易目标客户由各个特定的贸易集团组成,政府目标客户包括政府机关官员和雇员。广告公司在为广告主服务时,需要做好市场调查:针对市场上极度丰富的相似产品品种做好产品调查、竞争对手调查和消费者调查。在综合分析的基础上,确定广告的诉求人群和广告目标,研究目标客户的观念、心理、爱好、习惯,用消费者的语言去和消费者沟通,而不是用设计师自己的信念去"轰炸"他,从客户的需求出发,开拓潜在的市场,树立产品和企业的形象,培养新的生活方式。

3. 广告与市场营销

市场营销组合(Marketing Mix)指的是企业在选定的目标市场上综合考虑环境、能力、竞争状况,对企业自身可以控制的因素加以最佳组合和运用,以完成企业的目的与任务。市场营销组合是企业市场营销战略的一个重要组成部分,是指将企业可控的基本营销措施组成一个整体性活动。市场营销的主要目的是满足消费者的需要,而消费者的需要很多,要满足消费者需要所应采取的措施也很多。因此,企业在开展市场营销活动时,就必须把握住那些基本性措施,合理组合,并充分发挥整体优势和效果。营销组合要素归纳为产品、定价、渠道、促销。市场营销组合是制定企业营销战略的基础,做好市场营销组合工作可以保证企业从整体上满足消费者的需求。市场营销组合是企业对付竞争者的强有力手段,是合理分配企业营销预算费用的依据。企业可以控制的市场因素中广告是促销的组合因素之一,促进销售的方法主要有促销人员推广、营业地点推广、公共关系推广和广告推广4种形式。市场营销组合就是有目的、有计划地把上述4种形式配合起来,综合运用,形成一种促销策略。

广告为市场营销服务,有很强的目的性,是为实现企业战略目标服务的,这个目标既可以是销售目标,也可以是企业的形象。在目前市场商品种类、品牌繁多的情况下,广告必须能够提高产品的知名度,树立企业的良好形象,有特色,有感染力,才能有利于增强商品的竞争力。

作为一种促销的手段,广告必须和其他的营销因素协调进行。广告设计时必须考虑作为营销目标之一的广告目标,离开这个目标,不管广告的创意和表现是否出色,都不可能达到预期的市场营销效果。

4. 创意团队

广告是有创造力的说服,需要创造地解决问题,不能解决问题的广告不是有效的广告,良好的策略会引向良好的创意。广告要理解你的目标客户,他们会为什么目的选择你的商品?你希望他们怎么看待你的商品或者品牌?请直率地表达你要说的话。然后,把这个直白斟酌润色成文字或画面。

创意团队是由设计师和文案组成的,共同构思和发展创意,然后讨论广告画面具体看上去会怎样,广告该说哪些诱导语,最终由设计师绘出广告画面内容,文案写出标题和语言内容。创意团队向创意总监汇报,创意总监领导整个创意团队。有些广告公司还有项目团队,人员包括美术设计、文案、客户总监、策划人员等,他们不一定参与创意简报,但是,也为客户的项目出谋划策。创意团队的成员一起工作,共同创造灵感。

5. 创意方法的采集

在创意阶段,鼓励一切想法,不对任何想法提出批评,不管是符合逻辑的还是异想天开的。尽可能多地提出想法,每一位团队成员都要聆听和思考他人的想法。在这里,可以采用头脑风暴法:把广告的创意看成一种解决问题的策略,用几个问题来完成一个策略,每个人写出自己的策略、问题和策略指向的目标,然后让所有人看到。如果激发想法的过程停滞了,就提出"如果,就会怎样?"的问题。比如,如果你生病了,妈妈会怎样做?如果全家人有假期,那么大家会做什么?还可以用删除法,比如,如果在高速公路上汽车出了故障,人们会向谁求助?如果附近没有汽车修理厂,大家会想到哪里可以修车?大家在修车的过程中怎么打发时间?如果这样还不能激发更多的想法,那么大家歇息一下,然后继续。头脑风暴法提出的策略,经过挑选,把最有希望的想法找出来,思考实现的途径。

头脑风暴法(Brain Storming)又称智力激励法或 BS 法。它是由美国创造学家 A. F. 奥斯本于 1939 年首次提出、1953 年正式发表的一种激发创造性思维的方法。它是一种通过小型会议的组织形式,让所有参加人员在自由愉快、畅所欲言的气氛中,自由交换想法或点子,并以此激发与会者创意及灵感,使各种设想在相互碰撞中激起脑海的创造性"风暴"。它适合于解决那些比较简单、严格确定的问题,比如研究产品名称、广告口号、销售方法、产品的多样化研究等,以及需要大量的构思、创意的行业,如广告业,如图 2-28 所示。

图 2-28　广告的头脑风暴法

【体验与实践】

通过查找资料了解广告设计公司行业运行的一般方法。

第四节　广告设计的结构基础

1. 广告策略

广告策略是为一项广告任务所做的创意说明,通常用创意简报或创意工作计划的形式阐述清楚,这个说明能够指导设计人员进行画面和广告文案的创意,设计作品应该和广

告的策略一致。广告策略是创意团队的设计战术方案,是为品牌和公益事业进行推广的整体行动计划。

2. 创意

每个广告都是基于一个特定的创意,它是每个广告独特的设计基础。创意使广告活动和广告本身可以为不同的品牌和社会公益事业服务,向广告的受众传递广告的品牌内容和公益事业的信息,可以使受众更容易辨识某个品牌或产品,或者增强对产品品质的认同感,激发起购买产品、尝试服务的欲望,或者为社会事业行动起来。广告创意是设计过的想法,它将产品和消费者的欲望以一种能打动人的、能引起共鸣的形式结合起来,使客户驻足、倾听、观看、向往。

3. 利益点

从企业主来说,要理解为什么要做广告,在什么情况下要做广告。当消费者看到广告时他(她)头脑中会有这些潜在的问题:这则广告是什么类产品的广告?广告说了什么?这个品牌的产品有什么好处?它能满足我的需求吗?我喜欢这种满足吗?我为什么要购买这个产品?我为什么要参与这项事业?利益点是广告传达的产品特定的好处或与众不同的优势。它们可以是有益的帮助:健康的生活方式、美味的食物、安全感、美的享受、时尚潮流、爱情、荣誉、母爱、地位、欢快、乐趣、使用效果、方便地使用、诚信的保证、经济的充裕。利益点是在市场竞争中被消费者看作是优势的产品特点。因此,推广利益点的方法称为诉求。而品牌满足目标客户的诉求可分成功能性诉求和情感性诉求两个方面。

(1) 功能性诉求

功能性诉求是能使某种产品或服务在竞争中脱颖而出的实用的、有效的、有益的特性,例如营养高、经济便宜、忠实可靠、坚固耐用、灵巧方便等。图 2-29 所示为大众汽车广告。

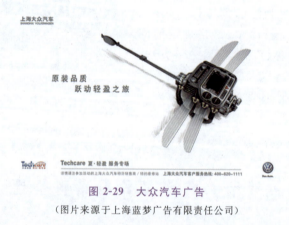

图 2-29 大众汽车广告

(图片来源于上海蓝梦广告有限责任公司)

(2) 情感性诉求

在品牌中赋予人的情感和个性是品牌产品传播的一个有力武器。随着产品的品质相似化程度越来越高,产品的性能、质量和服务差异越来越不明显,难以形成优势。产品的

功能如果不能满足消费者在情感和自我个性表达上的需求,就不能受到高度重视。因而,品牌的情感诉求成为竞争的焦点。产品(或服务)若想扣开消费者的心扉,就必须提出自己价值主张,让消费者在其中找到满足自己情感需求的归宿。

① 亲情、爱情、友情等情感的融入,不仅是让广告和产品拥有了温暖人心的力量,更重要的是它让消费者从中重温自己儿时或现在的影子,激起了产品和消费者之间的共鸣,并由此建立起一个产品或品牌与消费者之间的默契。图 2-30 为关注自闭症儿童的公益广告。

图 2-30　关注自闭症儿童

(图片来源于博报堂广告公司)

② 结合社会热点事件表达情感诉求,品牌要想通过情感诉求打动"上帝"的心,首先就得把清"上帝"的脉,说开了就是得了解当前消费者心里最关心什么?什么容易触动消费者的心弦?结合新闻、事件、引人瞩目的社会动态等"佐料"来为消费者"煲"一锅"情感好汤",相信会引起消费者注意,进而对广告内容产生兴趣,对产品有购买的欲望。图 2-31 所示为杜绝高空抛物,做文明市民的公益广告。

图 2-31　杜绝高空抛物,做文明市民

(图片来源于宁波市第三届公益广告创作大赛优秀作品选)

③ 美的情感诉求,美的事物更易引起人们的注意和喜爱。运用美的诉求不仅能给人以愉悦的享受,更能提升消费者想要改善生活方式、改善自身的欲望,进而选择产品。

图 2-32 为啤酒广告。

图 2-32　啤酒广告

（图片来源于三联网）

④ 融入最高尚的情感诉求——"爱国主义"。商品的形象一旦融入或人为地附加了民族的或者国家的情感倾向，往往会上升为一种民族精神或者国家精神，甚至它就代表或等同于民族和国家，如图 2-33 所示。

图 2-33　地产广告

（图片来源于 http://www.wzsky.net/）

在竞争日益激烈、广告铺天盖地的当今社会里，表达情感诉求的广告已经成为取悦消费者的一把钥匙，在情感诉求的广告中减少点商业味，把丝丝情感融入商业广告之中，更能被消费者所接受，故而我们要进一步去探讨情感诉求在广告中的表现与运用方法。

4. 支持点

为了证明广告所宣传的产品的优势，也就是广告诉求的利益点，必须有真实的证据支持。

广告的创造性的说服是一种艺术，这创意由语言与图像的合成来表达，广告依靠画面、音乐和语言的化学反应表达更大的影响力。广告的设计者们用自己的智慧并尊重消

费者的智慧,避免硬性推销。广告传达潜在的含义,它可以让你走进某种对话交流中,促使你跟上它们智慧的步伐。麦肯广告公司在为可口可乐公司写下"我教全世界歌唱"的广告词时,抓住了整整一代人的脉搏。具有令人过目不忘的图形和标志的广告是成功的广告,李奥·贝纳为我们贡献了金枪鱼查理、绿巨人和老虎托尼。他设计的万宝路形象让人相信吸烟就是有派头,并成就了全球最为知名的品牌形象之一,如图2-34所示。名人在产品推广过程中有强大的认同力量,可以达成推广的目标。广告采用流行文化和具有灵感的创意组合来突出品牌精神,更容易引导消费者。

广告创意的视觉化需要采用适当的媒体,媒体有多种形式:报纸杂志、直邮广告、海报、灯箱、路牌、电视、网络、广播电台等。一旦离开了恰当的发布媒体,

图 2-34 《万宝路香烟平面广告》

好的创意也可能得不到有效的效果。在考虑要做广告的产品的隐含消费者时,先是根据这些消费者的习惯和爱好选择能够被注意到的媒体,再依据媒体的特点设计广告的内容——主题、画面、声音等,如此,才能确保广告被看到、阅读和引起目标消费者的购买欲望。

【体验与实践】

理解广告设计的结构基础——广告策略、创意、利益点、支持点。

第五节 广告的构成元素

任何一种可视的媒体广告都是由语言和画面共同合作而成的。语言和画面像高、中、低音一样合成乐曲,互相配合,完美呈现。广告的主要语言部分称为标题,美术设计师按照自己的美感理解,自由尝试把标题根据需要安排在纸面广告或者屏幕的各种位置上。广告的主要视觉信息称为画面,标题和画面共同传达着信息,在好的广告中,标题与画面的结合会产生不同凡响的效果。标题与画面的搭配能包含很深的含义,它们合作的效果可称是天衣无缝,我们把这种标题与画面的共同作用称为画面的语言合成。

我们把上述构成元素的诉求功能简述如下。

1. 标题

标题是表达广告设计主题的短句。具有吸引视线,表达广告主题,引导读者阅读广告正文、观看广告插图的作用。标题是画龙点睛之笔。因此,标题要用较大号字体或者设计成有个性的特殊字体,要安排在广告画面最醒目的位置,应注意配合插图造型的需要,做有利于版面的视觉流程引导,如图2-35所示。

2. 标语

标语配合广告标题表达企业的目标、主张、政策或商品的内容、特点、功能等,如"带博

图 2-35　化妆品广告图片
（图片来源于昵图网）

士伦舒服极了!"广告语必须言简意赅,易读、易记,并有一定的号召力,通俗而具有现代感。作为"语言的标志",标语必须是具有韵味的意义完整的句子。标语的设计是可以放置在版面的任何位置,有时可以取代标题置于广告版面的显著地位。

3. 说明文

说明文即为广告文案的正文,是广告构成要素中属于文章形态的部分,它必须是简洁而通俗的日常用语,必须针对目标诉求对象对广告的产品或劳务作具体而真实的阐述。

撰写说明文必须能有效地强调广告产品或服务的魅力与特点,不能作多余的自我表现,而且要有趣味性,不要有多余的话。

4. 插图

将要传达的广告内容予以视觉的造型称之为插图,它在平面广告构成要素中是形成广告性格及提高视觉注意力的重要素材。插图能极大地左右广告的传播效果,人们接触广告并能留下明确的印象,大多来源于插图,故插图应该比文案更容易让人们明了广告要传达的信息。

5. 企业名、商标、商品名

为有利于传达推广,企业名的设计必须从字义、发音、字体 3 个方面来考虑其传达的效果,必须能达成好听、好看、好写、好记、好读的"五好"传达印象。

企业名在设计时还需注意以下几点。

(1) 名称的字义要相关而且词义好。

(2) 读音感觉好,好念好听,易读易记。

(3) 名称的字义有较好的联想。

(4) 字体富有美感,且辨识程度高。

企业名的字体,可用活字、书写字或作独特的美术字设计,这种"合成文字"可称为"标

准字体",有利于企业独特性格的表现。

商标是企业或产品的标志,在广告版面的构成要素中,商标绝不仅是一个单纯的装饰物,它造型的视觉传达效果能有效地强化记忆印象、加深记忆,能有效达成引起注意和记忆的广告诉求效果。

商品名是为区别于其他商品而命名的,它的首要功能在于能"有效区别"和"不会混淆"。它令人印象深刻,容易记忆,意义美好,给人以良好的感觉与联想,而且易读好写,便于传播,使其成为信用的代表、传统的象征。在造型上,商品名应具有特定的书体,以区别于一般的名称,有良好的视觉传达效果,字形个性突出,富于美感。

【体验与实践】

理解广告各种构成元素——标题、标语、说明文、插图、商标、商品名、企业名等在广告画面中所起到的作用。

第三章

广告设计的原理

【本章学习目标】

（1）了解广告设计的信息功能、经济功能、社会功能、宣传功能、心理功能、美学功能。

（2）明确广告设计的目标：传递商品和服务信息，树立良好的品牌和企业形象，刺激消费者的购买欲求，使消费者乐于选购，并从精神上获得美的享受，最后达到促进销售的目的。

（3）理解指导广告设计的准则：真实性原则、关联性原则、创新性原则、形象性原则和感情性原则。

（4）理解当代消费者需求的新趋势。

第一节 广告设计的功能

现代广告的功能是多元化的，主要的功能有：信息功能、经济功能、社会功能、宣传功能、心理功能、美学功能。

1. 广告的信息功能

广告传递的主要是商品信息，是沟通企业、经营者和消费者三者之间的桥梁。广告的最基本功能就是认识功能。通过广告，能帮助消费者认识和了解各种商品的商标、性能、用途、使用和保养方法、购买地点和购买方法、价格等项内容，从而起到传递信息，沟通产销的作用。实践证明，广告在传递经济信息方面，是最迅速、最节省、最有效的手段之一。随着经济高速发展，人们物质和精神需求的不断提高，同类产品的竞争日趋激烈，使广告成为商品促销、市场开拓必不可少的手段。

传递信息是广告的功能和目的。广告的设计是建立在市场信息调查和信息反馈的基础上的。企业的生存依赖生产、销售信息的传递和收集。消费者依靠商品信息的传递满足自身的物质、精神生活的需要，如图 3-1 所示。

2. 广告的经济功能

广告的信息展现时刻都与经济活动联系在一起，促进产品的销售和企业形象的良好发展，有利于生产和商品流通的良性循环，加速资金的周转，提高社会生产力，为社会创造

第三章 广告设计的原理

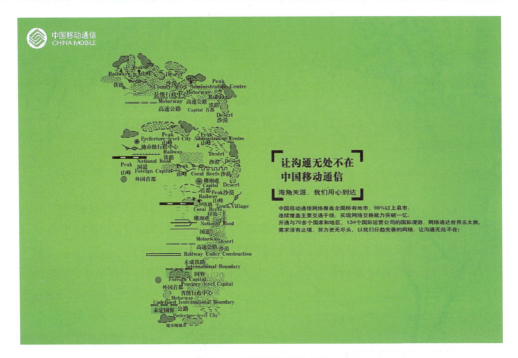

图 3-1 中国移动通信广告
（图片来源于全国优秀广告奖作品）

更多的财富。广告能够有效地促进商品的销售，指导消费，销售额又能指导生产，对企业有不可估量的作用，如图 3-2 所示。

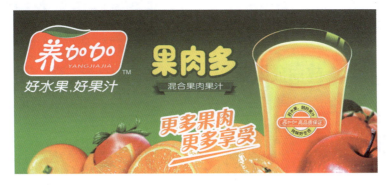

图 3-2 果汁广告
（图片来源于昵图网）

3. 广告的社会功能

广告具有一定的新知识与新技术的社会教育和普及功能。广告可以向社会大众传播新的科技知识、新的发明和创造，有利于开拓社会大众的视野、活跃人们的思想、引导新的生活方式和消费活动、丰富人们的物质和文化生活，既而形成适合社会发展水平的生活方式和社会消费结构，推动社会经济的发展。广告还可以传播更先进、健康的生活观念，有

助于社会的公益事业,可以促进公共事业的发展,如图3-3所示。

4. 广告的宣传功能

广告既是传播商品信息的工具,又是社会宣传的一种形式。广告的社会宣传不仅包括思想、道德、社会风气等内容,还包含大量的科学、文化、教育、艺术等方面知识,广告的宣传可以陶冶情操,提高人们的思想修养,有利于促进社会大众精神境界的变化,有利于社会文化的建设。

5. 广告的心理功能

引起消费者注意,诱发消费者的兴趣与欲望,促成消费行为的产生,这些是广告的心理功能。现代广告是信息交流和心理沟通的产物。消费者的购买行为要经历认知过程(引起注意)、情绪过程(产生好感或心理共鸣)和意志过程(决定购买),广告作品要瞄准消费者的心理需求,适应其心理过程,才能诱发消费者的兴趣,达成心理沟通的目的,使广告达到良好诉求的效果,如图3-4所示。

图3-3　公益广告

(图片来源于中国文明网)

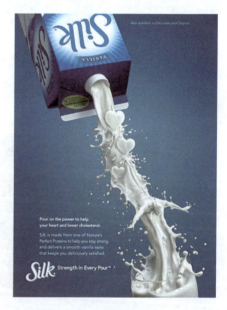

图3-4　牛奶广告

(图片来源于16素材网)

一则好的广告,能诱导消费者的兴趣,引起消费者购买该商品的欲望,直至促进消费者的购买行动。曾有这样一个事例:某国烟草公司派了一名推销员去海湾旅游区推销该公司"皇冠牌"香烟,但该地区香烟市场已被其他公司的牌子所占领,该推销员苦思无计,在偶然间受到了"禁止吸烟"牌子的启发,他就别出心裁地制作了多幅大型广告牌,广告牌上写上"禁止吸烟"的大字,并在其下方加上一行字:"'皇冠牌'也不例外"。结果大大引起了游客的兴趣,竞相购买"皇冠牌"香烟,为公司打开了销路。

6. 广告的美学功能

经济的发展推进文化的进步。

"广告制胜的灵魂就在于优秀的文化审美观念。"从创作角度来说，广告审美观念关联着广告主题的提出、广告媒体的选择、广告活动各环节的技术技巧的运用及广告艺术风格的形成。从广告的观众角度来说，过剩的广告信息已使受众对广告产生了排斥与厌恶的情绪，只有从美学角度迎合广告受众的审美情趣，从而提高广告受众接受广告信息的热情度、敏感度和理解度。

现代广告文化多元化、多维化的发展与广告审美的日益交融渗透，越来越要求人们提高广告的美学品位，把广告风格和意蕴带入广告的创作中。广告要顺利地被充满排斥心理的受众接受，"只有广告美学化，别无选择"。

现代广告集科学与艺术于一身，具有实用和审美双重性。广告的本质是传达信息，这是广告的基本功能，而且这种功能先于广告的审美功能。这就决定了广告作品的美不是为美而美，而是必须紧紧围绕广告的目标和内容来进行，要从属于企业的营销活动。广告艺术创作的形式美除了具有实用功能之外，还具有精神领域的美学价值，有丰富的审美内涵。广告传达信息的功能只有在充分揭示其美学价值时才能得以实现，它运用审美手段去表达广告主题，实现其传达信息的功能。

在信息时代的背景下，广告作为反映流行趋势和时代潮流的一种介质，对人们的消费行为和观念的改变、学习对象和内容的选择、审美趣味和情操的陶冶起着越来越显著的作用。它依靠经过艺术处理的富有感染力的广告形象，给人们以强烈的、鲜明的、耐人寻味的视听感受，激起人们对美的崇尚和爱慕，使人们对广告指称对象产生欲求与兴趣，如图 3-5 所示。

图 3-5　力士洗发水广告
（图片来源于素材公社网）

【体验与实践】

班级同学分小组收集广告作品图片并制作成课件，讨论作品的设计体现了广告的何种功能。

第二节 广告设计的目标

现代广告设计有明确的目的性。作为一种信息传递艺术,它的主要任务在于有效地传递商品和服务信息,树立良好的品牌和企业形象,刺激消费者的购买欲求,使消费者乐于选购,并从精神上获得美的享受,最后达到促进销售的目的。

一、有效地传递商品和服务信息

广告作为企业传递产品和服务信息的常用方式具有双向信息沟通的职能,它一方面把产品与服务信息传递给消费者,使之认识、了解、产生好感、引发兴趣、刺激需求欲望、促成购买行为,为实现企业营销目标服务,成功的广告可以改变消费者的观望态度,增加大量销售,刺激大量生产。另一方面,广告以最大的限度把市场动态、消费者的反应和意向等反馈到企业内部,及时调整企业内部的可控因素,以实现企业外部环境的不可控因素,增强企业的经营活力,如图3-6所示。

图 3-6 户外用品广告
(图片来源于昵图网)

二、树立良好的品牌形象和企业形象

树立良好的品牌和企业形象是现代广告设计的重要任务之一。它可以影响消费大众对企业的信心,使企业及其产品获得很高的记忆度、很高的熟悉度、良好的印象度和行为支持度,从而大大提高产品和服务在市场上的竞争力,如图3-7所示。

企业形象和品牌形象是社会公众对企业和品牌的整个印象和评价。一个企业在社会上有了良好的信誉和形象之后,其商品和服务就会受到消费大众的肯定与信任,从而提高企业的市场竞争力,有利于其商品和服务的推销。

三、激发消费者的购买欲望

消费者的整个购买行为,是一个从产生需要到满足需要的过程。现代广告设计的一项重要任务就是要在适当的时机、适当的地点给消费者必要的刺激,使之产生对产品或服

第三章　广告设计的原理

图 3-7　房地产广告

（图片来源于 http://www.wzsky.net/）

务的欲望。消费者的购买动机形成以后，就会因广告的刺激力确定一定的行为方向及购买目标。购买目标的明确化、具体化，就会发生购买的行为，如图 3-8 所示。

四、说服目标受众改变态度

现代广告设计的重要任务之一是使广告作品具有说服力，这也是设计出真正的有效广告的重要因素。说服就是以某种刺激使消费者产生需要动机，用正确的诉求使之改变态度或方法并依照说服者的预定意图，采取购买行为。在广告心理学范畴里，说服已经发展为一系列理论，如图 3-9 所示。

图 3-8　味甲天酱油广告

（图片来源于全国报业优秀广告奖 广州日报杯评选组委会）

图 3-9　润滑油广告

（图片来源于站酷网）

35

根据"说服"机制理论,我们得知以下几点。

(1) 广告一定要做到,至少要让人"见到或听到"你的产品。

(2) 要让你的产品为消费者所喜欢,你就要想方设法让你的消费者熟悉你的产品。

(3) 广告必须给消费者一个关于产品的销售主张或许诺,这个主张令人满意,受众就容易被说服。

(4) 在广告活动中,配合一些促销活动如赠送样品、免费品尝、产品试用,让消费者先产生行为变化,会大大地促进广告的宣传效果。

(5) 尽量选用有威望、受人们尊敬、喜欢的人物作产品的代言人,对产品持肯定评价,使消费者与产品代言人的态度一致。

(6) 要加强广告的说服力,需注意:第一,广告信息来源一定要可靠、可信。如需要就选择信誉高的媒体;第二,广告中的品牌代言人不管是名人还是普通人物,最好看上去是品牌产品的真正使用者;第三,广告的情境要让人有真实感;第四,广告中说明产品优点的论据一定要有力,广告中的推理论证逻辑性要强。

(7) 在广告中,我们最好提供强有力的论据,对受众进行理性的说服,促使受众产生持久积极的态度改变。如果广告受众不具备信息加工的能力,消费者就会根据广告说服情境的各种线索作一个简单的结论,如背景音乐、景物、模特儿和产品外观等。由此可见广告的这些因素也会对受众产生影响。

五、给人以审美感受

现代广告设计的任务在于使人们从对广告的欣赏而引起的生活联想到追求正确的生活方式、树立正确的审美观念与价值观念,帮助社会大众树立起正确的道德观、人生观,给人们以丰富的知识,陶冶人们的情操,净化人们的心理世界,如图3-10所示。

图3-10 国外啤酒广告

【体验与实践】

班级同学分小组收集广告作品图片并制作成课件,讨论作品的设计体现了广告的何种目标。

第三节 广告设计的原则

广告设计的原则是根据广告的性质和目的,对广告设计提出根本性、指导性的准则。这些重要的原则是:真实性原则、关联性原则、创新性原则、形象性原则和感情性原则。

一、真实性原则

真实性是广告的生命,真实性原则始终是广告设计首要和最基本的原则。

为了确保广告的真实性,我国《广告法》第三条规定:"广告应该真实正当,符合社会主义精神文明建设要求。"第四条规定:"广告不得含有虚假内容,不得欺骗和误导消费者。"

广告的真实性首先是广告宣传的内容要真实,应该与经销的产品或服务一致,不能弄虚作假,也不能蓄意夸大,必须以客观事实为依据。

二、关联性原则

广告设计必须与宣传的产品关联、与广告的目标和消费者关联、与广告想引起的特定的购买行为关联。广告假如没有关联性,就失去了目的。

广告设计必须针对消费者的需求,有的放矢地去宣传,才能引起消费者的注意和兴趣。只有这样,广告才具有感召力,才能起到潜移默化的说服作用。

三、创新性原则

广告设计的创新性原则实质上就是个性化原则,它是一个创新设计策略的体现。广告个性化内容和独创的表现形式的和谐统一,显示出广告作品的个性与设计的独创性。

广告在创造及维护品牌个性上扮演着重要的角色。当品牌有鲜明和动人的个性时,消费者便会向往此品牌,期待有良好的使用体验。广告设计中要着重突出品牌的个性形象,在造型、色彩、语言、音乐等方面都要扎实地塑造独特的形象,给观众留下深刻的印象,让此品牌从众多的竞争中脱颖而出。

四、形象性原则

产品形象和企业形象是品牌和企业以外的心理价值,是人们对商品品质和企业感情反应的联想,广告设计要重视品牌和企业形象的创造,提倡同一品牌的广告风格应该多年维持一致,这是建立品牌性格及形象的关键。

由于科学技术的不断更新,商品的品质类似的情况很普遍。消费者在选择商品时,往往不把商品的品质放在首位,而是考虑商品所提供的整个形象。尤其是在消费品市场和年轻人市场,这种因素在人们进行购买时往往起着很重要的作用,可以说消费者买的是商品,选择的是印象。

广告活动和广告作品都是对商品形象和品牌形象的长期投资。在广告推广的任何平台与时期内,我们都要以企业形象的核心概念去设计、维持及经营品牌形象,通过持续不断的体验,建立起一个模式,将这个模式深植消费者心中,成为品牌给予的承诺,这样才能使商品的销售立于不败之地。

五、感情性原则

人们的购买行动受感情因素的影响很大。

广告设计

通常人们在购买活动中的心理活动规律概括为：引起注意、产生兴趣、激发欲望和促成行动4个过程，这4个过程自始至终充满着感情的因素。

在现代平面广告设计中必须注意感情性原则的运用，尤其对于某些具有浓厚感情色彩的广告，更是设计中不容忽视的表现因素。要在广告中极力渲染感情色彩，烘托商品给人们带来的精神美的享受，诱发消费者的感情，使其沉醉于商品形象所给予的欢快愉悦之中，从而产生购买的愿望。

【体验与实践】

讨论在广告设计时我们应注意哪些原则。

第四节　当代消费者需求的新趋势

网络技术在市场营销领域的应用，将我们带入了一个全新的经济时代。在这个时代，消费者的需求和行为跨越了多个渠道：人类的消费需求和行为与新兴网络行为结合在一起，用高科技武装起来。这种消费者行为混合了传统的和数字的、理性的和感性的、虚拟的和现实的因素。与之相适应，现代消费者面临的消费环境也发生了一系列极其深刻的变化。

一、现代消费环境变迁对消费的影响

（1）产品的更新换代快，新产品和各种高科技产品层出不穷。

（2）经济全球化日益深入，国与国间的贸易往来急剧增长，现代消费者面临的已不仅有本国市场和本国商品，还有国际市场和国外产品，消费者选择商品的范围得到极大的扩展。

（3）电子商务的迅速发展和广泛应用，给传统的商品贸易方式带来了强烈冲击，消费者实现了网上购物和消费。

（4）现代交通和通信技术的日益发达促进了国际交往的增加，使不同国家、不同民族的文化传统、价值观念、生活方式得以广泛交流、融汇，各种新的交叉文化、消费意识、消费潮流不断涌现。

这些变化，给消费者的消费观念和消费方式带来了多方面的深层次影响，并使消费需求的结构、内容和形式发生了显著变化。

二、现代消费者需求的发展趋势

1. 消费需求结构趋向高级化

随着人均收入和消费水平的提高，消费者的需求结构将逐步趋于高级化。这一趋势在处于高速增长阶段的发展中国家表现得尤为明显。以我国为例，以商品房、私人轿车、电子信息产品逐步进入城市家庭为主要标志的新一轮消费被启动，消费品将由万元级向十万元级升级。我国广大城乡居民的消费需求结构发生了重大变化，消费不断升级，消费内容更加丰富，生活质量明显提高，消费者的需求结构将逐步趋于高级化。今后一段时

间,城镇居民消费需求将从小康走向更宽裕的过渡时期,衣食等一般性消费在总消费中的比重将进一步下降,住、行以及通信、计算机、教育、旅游等享受类消费将大幅度增加。而且,随着世界经济贸易的增加和各国文化的相互渗透,国内消费的国际化趋势也开始显现,如图 3-11 所示。

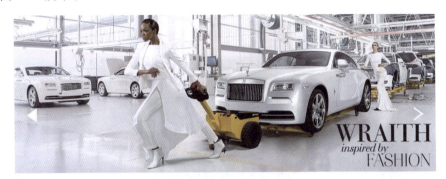

图 3-11　劳斯莱斯汽车广告

2. 消费心理引导消费需求日趋成熟化

买方市场格局形成以后,特别是随着我国银行储蓄利率的改革以及财政政策和货币政策的成熟,消费者的购买心理与短缺经济时期相比日趋稳定、成熟,呈现出求实、求新、求稳、求廉的趋势。与此相适应,消费者的购买需求与行为也发生了相应的变化:理智型购买增多,情绪型购买减少;计划型购买增多,随机型购买减少;常规型购买者的购买动机受单一因素驱动减少,受复合因素驱动增加;受削价优惠刺激购买减少,受实际使用刺激购买增加,过去那种盲目、轻率的消费行为已经越来越少。

3. 高情感需求与感性消费趋向广泛化

感性消费需求,是指消费者购买商品并非出于生存、安全等基本需要,而是希望买到一种能与心理需求产生共鸣的感性商品,满足其内心深处的感性要求。现代社会,随着经济活动的高度市场化和高科技浪潮的迅猛发展,引起了人们生活方式的剧烈变化。快节奏、高竞争、高紧张度取代了平缓、稳定、闲散的工作方式;食物处理机、洗碗机、个人电脑、移动通信工具、现代化办公设备等高科技产品大量涌入家庭和工作场所,使得人们越来越多地以机器作为交流对象;互联网的普及,打破了人们的时空距离,"地球村"的味道越来越浓厚。与全新的生活方式相对应,人的情感需求也日趋强烈。正如美国著名未来学家奈斯比特所说:"每当一种新技术被引进社会,人类必然产生一种要加以平衡的反应,也就是说产生一种高情感,否则新技术就会遭到排斥。技术越高,情感反应也就越强烈。"作为与高技术相抗衡的高情感需求,在消费领域中直接表现为消费者的感性消费趋向。

在感性消费阶段,消费者所看重的已不是产品的数量和质量,而是该产品与自己关系的密切程度。他们购买商品是为了满足一种心理上的渴求,或是追求某种特定商品与理想的自我价值的吻合。在感性消费需要的驱动下,消费者购买的商品并不是非买不可的生活必需品,而是一种能与其心理需求共鸣的感性商品。这种购买决策往往采用的是心

理上的感性标准,以"喜欢就买"作为行动导向。如美国有关机构的市场调查结果表明,美国女性选购服装时重点考虑穿着的感觉,追求所谓"最新流行款式"者不到43%,如图3-12为某服饰品牌广告。在日本市场上,感性商品正成为新的流行时尚。因此,感性消费趋向实质是高科技社会中人类高情感需要的体现,是现代消费者更加注重的精神的愉悦、个性的实现和情感的满足等高层次需要的突出反映。在我国,消费者需要的感性化趋向也逐渐增强,以情感需求为核心的鲜花产业的迅速发展就是有力的证明。

图3-12 服饰广告

4. 消费方式与生活方式趋向统一化

消费方式与生活方式是两个不同的概念。所谓生活方式,是指人们为满足生存和发展需要而进行的全部活动的总体模式和基本特征。由于人们的心理和行为活动是十分复杂的,社会联系和关系也是多方面的,因此,人们的生活方式必然是多方面、多层次的,其中包括劳动生活方式、消费生活方式、家庭生活方式、社会交往生活方式、文化生活方式、政治生活方式、宗教生活方式、闲暇生活方式,等等。上述不同方面、不同层次的生活方式相互联系、相互制约,构成生活方式的整体系统。从生活方式的系统构成中可以看出,消费生活方式不仅是生活方式总系统的重要组成部分,而且与其他生活方式分系统有着极为密切的联系。

现代社会,人们在充分享受发达的物质文明所带来的高层次物质享受的同时,逐渐意识到高消费并不意味着生活的快乐和幸福。心理学家的研究表明,人的需求是社会性的,其快乐源于多个方面,仅靠物质享受难以使人得到真正的满足。因此,消费和人的幸福之间并不直接相关。决定生活快乐的最主要因素是对家庭生活的满足,其次是有满意的工作,即能自由自在地发挥才干和建立融洽的友谊关系的工作。基于上述认识,现代消费者越来越倾向于把消费方式与生活方式的其他方面统一、协调起来,从整体上把握、评价生活方式,注重提高生活方式的整体质量。

5. 提倡"绿色消费",注重消费与环保一体化

21世纪以来,人类社会面临着自然资源日益匮乏和环境过度破坏的严重困扰。在环境问题的压力下,现代消费者的环保意识日趋增强。越来越多的消费者开始认识到:地球的资源是有限的,过度消费留下的不仅是成堆的垃圾和对环境的破坏,还将导致人类生

存状况的不断恶化。因此,许多消费者提出"做一个绿色消费者"的口号,要求尽可能地节约资源,维护生态环境,对所消费商品尽可能做到节约使用、循环利用。绿色消费需求趋势是指消费者要求自身的消费活动要有利于保护人类赖以生存的自然环境,维护生态平衡,减少和避免对自然资源的过度消耗与消费,实现持续消费。

　　在可持续发展观越来越深入人心的背景下,绿色消费、精神感受更为强烈。绿色消费有两个内涵,即消费无污染、有利于健康的产品;消费行为要有利于节约能源、保护生态环境。随着消费渐趋理性化,"绿色消费"作为一种新的消费需求产生了。"绿色消费"曾经在食品生产领域风靡一时,而今几乎已经成为所有消费领域的一个流行的提法。如很多从移动GSM转而使用CDMA的消费者,很大程度上是看重CDMA低辐射的绿色消费功能。绿色消费是文明、科学的消费。各国消费者开始认识到,保护自然资源和生态环境是责无旁贷的事情,开始将消费与全球环境及社会经济发展联系起来,自觉地把个人消费需求和消费行为纳入环境保护的规范之中。在我国"绿色消费"观念开始深入人心,人们已经意识到节约资源和维护生态环境是现代社会条件下提高消费水平及生活质量的重要组成部分。开始把"绿色消费"作为消费需求的重要内容,需要购买无公害、无污染、不含添加剂、使用易处理包装的绿色商品,并自动发起和支持"抵制吸烟""禁止放射性污染"等保护消费运动。由此,保护环境已成为现代消费者的基本共识和全球性的消费发展趋势。

　　6. 消费需求呈现多元化、个性化,追求消费品的心理价值

　　在感性消费时代,科学技术的迅猛发展和社会文化的日益多元化,给人类提供了前所未有的、广阔的选择空间,各种新的生活方式和消费群体层出不穷,如"新新人类"即是当代最具个性的新型消费群体。被称为"新新人类"的年轻人想方设法丰富和展现自己的个性,尽情展示自身的存在价值,在消费活动中遵循自己独有的生活方式,标新立异、张扬个性、追求与众不同成为他们选择消费品的首要标准,他们的消费方式在注重现代化的基础上又极具个性化。

　　当代,国内市场与国际市场的分界日趋模糊,产品和服务更加丰富多彩。面对这些变化,消费者能够以个人心理愿望为基础挑选和购买商品及服务,更进一步,他们不仅渴望选择,而且还能做出选择。消费者比以往更注重消费多元化、个性化的发展,无论是吃、穿、住、行、用等方面的消费,还是精神需求方面的消费,都表现出变化大、速度快等特点。消费多元化、个性化的发展趋势越来越显著,正在也必将成为消费的主流。

【体验与实践】

　　讨论你周围人的家庭都有怎样的消费方式,可以从衣食住行等方面展开讨论。

第五节　广告设计的前提和基础

一、广告活动的前提和基础

1. 广告设计的任务

　　广告设计是一门实用性和综合性很强的学科,是广告活动全过程的一个重要环节,是

广告策划的深化和视觉实现。广告设计的任务是把商品信息与公共信息传达给大众,达到吸引观众眼球、引起共鸣,继而实现销售或者认同的目的。

2. 广告设计与广告策划关系密切

为了达到广告的效果,广告设计要依靠对客观情况的严密调查研究和合理的设计程序。广告要取得良好的效果必须科学地、系统地、有计划地进行。没有成功的广告策划就不可能产生有效的广告作品。有效的广告作品是对产品、市场、消费者需求、企业营销策略等进行研究分析、精心策划出来的。

3. 广告策划是广告设计的前提和基础

广告策划是广告设计的前提和基础,统辖和制约着广告设计。如果广告的设计没有整体的规划,只是做艺术化的表现,一定会丧失和偏离广告的目标和广告的对象,成为主观的画面而已,无法实现和观众的有效交流,最后一定会失败。要设计出有效的广告作品,让广告成为企业和消费者之间双向的信息交流媒介,广告的设计活动就必须对市场、产品、消费者、竞争产品、竞争对手有清醒的认识和了解,必须对广告活动有总体的规划,这样才可以使广告的投入产生预期的效果,避免无效广告产生的浪费。

4. 广告策划指导广告设计

广告设计必须在广告策划所制定的原则和策略的指导下进行,设计内容必须要体现策划的意图和思想。广告策划就是对广告的整体战略与策略的运筹规划,对于提出广告决策、实施广告决策、检验广告决策全过程做预先的考虑与设想。广告策划不是具体的广告业务,而是广告决策的形成过程。

二、广告计划是广告设计的目标和规范

1. 广告计划的内容

广告计划是企业或者广告代理公司为实现广告的战略目标而制定的广告实施规划。广告计划内容是:①为广告活动提出系统性的预见性方案;②根据产品销售的需要制定出一系列的广告活动的安排;③确定广告活动实现的方式方法和活动的目标。

2. 广告计划的"5个W和1个H"

广告计划要确定设计方案、广告手段、广告承担者、时间、期限及广告预算。

制订广告计划要研究的因素,主要是"5个W和1个H",即谁(Who)、宣传什么(What)、为什么(Why)、什么地方(Where)、什么时候(When)、怎么做(How),如表3-1所示。

"5个W"所涉及的因素,经过调查了解予以把握。广告战略或广告策划一般应根据产品定位和市场研究结果,阐明广告策略的重点:说明用什么方法使广告产品在消费者心目中建立深刻的印象;用什么方法刺激消费者产生购买兴趣;用什么方法改变消费者的

使用习惯,使消费者选购和使用广告产品;用什么方法扩大广告产品的销售对象范围;用什么方法使消费者形成新的购买习惯。进而宣传什么的问题,用什么方法进行宣传,选择什么媒体等即可随之解决。调查时可以根据上面 5 个方面,把一切情况汇总起来并按方向分门别类进行归纳,然后整理成一份简单的报告。

表 3-1　广告设计的基本项目

构成要素	内　　容
传达目标 Who	向谁做广告?确定与目标消费者有关的一切情况
传达内容 What	应该说什么?企业、品牌关联的主要信息
表现意图 Why	应该怎样完成?表现的内容、方法。传达内容提示的方法;广告创意及其视觉化表现
传达地点 Where	在哪里做广告?
表现技术 How	应该怎样完成?作品完成的文稿技术,语言性要素的构成制作技术,音乐、声响技术、听觉性要素的构成制作技术,电视图像技术,视觉性要素的技术

我们将在本课之后学习为一种商品做市场调研,并写出广告计划书,这种计划书是十分有用的广告设计决策辅助手册。

广告的目标对广告计划具有决定性的意义。在广告计划中要充分考虑目标消费者,不能只从生产者的角度出发,要以消费者的心理需求和决定其购买行为的原因为依据。

广告计划还要考虑到企业的形象,产品的形象和广告宣传的形象要有一致性。在做出一个广告决策时,有必要根据市场调查的实际情况进行研究,从消费者心理角度检查广告内容是否可以被愉快地接受。

【体验与实践】

请你查阅资料,然后为以下任务做广告计划。

(1)内容:红牛饮料的杂志广告;产品:红牛维生素饮料;制造商:红牛维生素饮料有限公司;形象广告语:"你的能量,超乎你想象""渴了喝红牛,困了、累了更要喝红牛"。

(2)要求:策划案要体现广告设计的"5 个 W"和"1 个 H"的要素。

(3)细则:计划书应包括以下 5 个最基本的内容。

① 向谁做红牛饮料的广告?(Who)——红牛饮料的目标市场调研,确定目标消费群体。

② 广告要传达红牛饮料的哪个特质(What)——产品品质调研、竞争对手产品调研。

③ 为什么?(why)——针对目标消费群体。(广告语已定)

④ 确定在哪种杂志做广告?(where)——针对目标消费群体、竞争对手广告调研。

⑤ 怎样表现?(how)——针对目标消费群体特点,表现广告主题。(广告语已定)

作业要求整洁、注意作业的版面设计。

第四章

广告设计的创意

【本章学习目标】

(1) 了解广告创意的含义、广告创意的特征、广告创意的作用。

(2) 理解广告创意与产品、市场、消费者、产品定位的关系。

(3) 了解广告创意创造性思维特点——辐射思维、连动思维、多向思维、换元思维、跨越思维、综合性思维。

(4) 了解进行广告创意的5个要点：创意要做出明确的承诺、创意内容要单一集中、创意目标要明确和单纯、创意要突出广告的品牌、创意要做出明确的承诺。

(5) 理解广告创意的过程。

(6) 理解广告创意的策略主张——独特性销售主张、品牌形象论、产品定位论。

创意是广告的灵魂，创意是具有强烈感染力和说服力的要素，改变是创意的本质。广告大师大卫·奥格威说过："一个伟大的创意是美丽而且高度智慧与疯狂的结合，一个伟大的创意能改变我们的语言，使默默无闻的品牌一夜之间闻名全球。"一个广告是否是一个具有影响力的作品，是对于一个设计师设计才能的巨大挑战，它不仅需要思考，还需要灵感和遵循一定的创意原则。因此对于一个优秀的广告设计师来说，创意是一种回归内心的冒险，如图4-1所示。

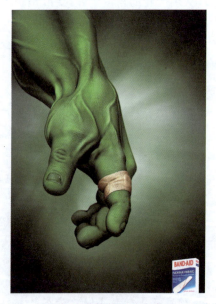

图 4-1　强生邦迪弹性创可贴广告——绿巨人

第一节　广告创意概述

一、广告创意的含义

广告创意顾名思义就是广告设计者为了表现广告主题而进行的构想，是为了更加有效

地、艺术地表达广告主题而进行的一系列创造性的思维活动。创意就是创造性思维,创意不是凭空产生的,是需要建立在一定的思考之上的活动。

怎么界定一个广告是否成功,也许绝大多数的广告人都会给出这样的一个结论:创意。可见,创意在广告设计中具有不可忽视的地位。为什么创意在广告设计中有如此高的地位,我们又应该如何定位和看待广告创意呢?

对于广告创意,似乎从来都缺乏一个统一的界定或者看法。虽然很多优秀的广告设计师对于广告创意做过十分精辟的说明,但是这仅仅只是对于广告创意的一个归纳总结,并没有对广告创意的过程做更加深入和精确的阐述。在信息技术普及的现代化社会中,如何才能在市场赢得先机,如何才能做出具有创意性的广告,似乎对很多广告人提出了更高的挑战。

二、创意的特征

优秀的广告创意一般是让人为之心动的,这就需要广告设计者具有极其丰富的想象力。那么一个好的创意一般有哪几个特征呢?

1. 构想方式新颖

广告创意存在于广告设计的各个环节,如何将各个环节巧妙地融合在一起、达到最完美的效果,就需要广告设计者有一种新颖的构想方式。新颖的构想方式顾名思义就是构思方式的独特性,也就是俗话说的另辟蹊径,独具匠心等,如图4-2所示。

图4-2 禁止酒后驾车公益广告
(图片来源于腾讯公益网)

2. 关联性

广告是一个有机结合的整体,一个优秀的广告要考虑方方面面,这就需要广告设计者设计出来的广告不仅要与广告商、产品相关联,还需要广告内容能够和目标消费群体以及市场情况紧密关联,从而设计出广告的品牌形象、创造产品的市场效应、提高产品的销售额。因此,找到产品的特点和市场需求以及消费者需求的交叉点,是形成广告创意的重要

广告设计

前提和根本立足点，如图 4-3 所示。

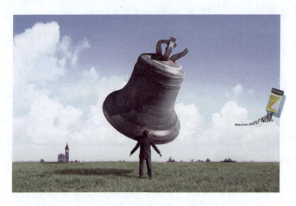

图 4-3　Rinogutt 鼻通剂广告

3. 强烈的冲击力

一个优秀的广告，不仅要具有强烈的视觉冲击力还要具有强烈的听觉冲击力，这种强烈的冲击力要让观赏者在瞬间产生惊叹，这样的广告才能算得上是吸引眼球的广告，如图 4-4 所示。

图 4-4　国外公益广告

（图片来源于 www.warting.com 设计帝国）

三、广告创意的作用

创意在广告中具有重要的地位，因为创意能使得一个广告获得超值的关注，还能让广告产品产生巨大的文化增值。

1. 提高广告产品的公众关注度

广告是一种经济范畴的商业活动，所以它的目的就是提高宣传产品的社会关注度，而一个具有创意的广告有助于广告活动达到预期的目标，提高产品的社会知名度和社会效应，因此一个广告是否能够有效地帮助产品快速占据市场，产生高度关注度是重要标准。

2. 更好地体现产品的优势

广告的作用就在于向消费者表明产品的特点和优势，一个优秀的创意可以在一个广告设计中很好地展示宣传产品的优势和特点，消费者在观看了广告之后能一目了然地明确该产品的功能和特色，便于产品的优势深深地植根于消费者的记忆中，从而使得该产品的销售额直线上升。

3. 加深记忆，节省宣传成本

作为一个商业性质的产品来说，广告如果有新意、有创意，那么无形地就在公众心目中形成了极为深刻的印象。一旦这种印象根深蒂固，形成强烈的共鸣，那么在接下来产品投放市场的过程中，就可以节省一大部分不必要的宣传费用和财务支出，既节省了经济资源，又获得了意想不到的市场效应。

4. 提升广告的艺术价值

一个具有创意的作品，会让人们牢牢记忆在心中。就像"万宝路香烟""绝对伏特加""箭牌衬衫"等这些经典广告作品，直到现在仍然是广告人心目中里程碑似的设计。所以说，如果能够将广告创作得极为有创意，那么这件作品也会像这些经典的广告作品一样具有艺术价值，不仅丰富了广告艺术，还会给一代人留下深刻的印象。

【体验与实践】

收集你喜欢的广告资料，并在课上讨论：什么样的广告创意可以算是好的创意？

第二节 广告创意的前提和基础

一、广告创意的基础——产品、市场、消费者

广告创意以其独特的想象力和感染力吸引了众多的消费者，从而使得广告中的产品深深地影响消费者，成为消费者日常生活中不可或缺的东西。一个优秀的广告创意，可以使产品在同类产品中脱颖而出，让消费者牢记心中。对于一个广告来说，创意是整体的基调，是整个广告设计中最为引人注意的部分，但是正因为如此，它也成为整个广告设计中最复杂和最难阐述的环节。一个好的广告，不是凭空臆造的，它需要很多的调查和研究。

广告创意的基础是关于产品、市场和消费者的多种实际情况的知识。

成功的广告创意，通常是根据人类的需求而设计的。人有许多欲望，如饮食的欲望、安全感的欲望、被人赞美的欲望、自我表现的欲望等。当人们的某种欲望得不到满足的时候，就会去寻找满足欲望的对象和方法，这就是消费者内心深处潜在的动机。这个原理有助于广告设计人员去寻求创意。因此真正打动人心、能够引起消费者感触和认同的广告创意是从"组合商品、消费者和人性的种种事项"中去开拓和发展思路的。人性是一个内涵丰富的主题，生命的新陈代谢、人世的喜怒哀乐、感情的相互交融、对生活的执着追求都

为广告设计提供了非常多的素材。

市场调查是广告创意的基础,任何一件产品或者社会服务都很有可能成为广告设计者需要了解和研究的对象,因此对广告设计人员提出了要求,需要有目的地利用多种渠道,从各个各方面了解和认识产品对象。例如,我们在做一则广告的时候,一开始就要了解产品的价格、成本、包装、产地、使用群体、收入、性别、年龄、文化程度、经济收入等内容,只有对这些资料进行分析、比较、综合、概括后使其更加具体化、形象化,才能确定最终广告的诉求点,完成最后的广告创意设计,如表 4-1 所示。

表 4-1 广告市场调查的基本项目

1. 产品市场品质和定位分析	11. 竞争者的推销方法
2. 产品的购买者分析	12. 销售的商品或提供的服务
3. 计划中的销售额	13. 竞争者提供的商品或服务
4. 市场区域范围	14. 产品商品或服务的价格
5. 销售渠道	15. 竞争者的价格
6. 推销的方法	16. 未来的消费者预测
7. 到目前为止市场占有率	17. 预计的购买动机
8. 现有的竞争者	18. 至今所用的广告手段
9. 竞争者的市场占有率	19. 竞争者的广告手段
10. 竞争者的销售渠道	20. 广告费用

对于一个广告创意来说,市场调查有着不可替代的作用,它的主要作用表现在以下几个方面。

(1) 通过科学的方法获得信息,并对所获的信息进行分析和整理,对开展科学的广告活动提供依据,为策划、设计和营销指明方向。

(2) 市场调查的全过程是通过收集产品从生产到消费全过程的有关资料,加以分析研究,确定广告对象、广告诉求重点、广告表现手法和广告活动的策略等。

(3) 了解消费者对于特定产品或服务的看法,以有利于改进产品和帮助广告宣传中扬长避短,争取一个相对于竞争者有利的地位。

(4) 修正和改进不合理的广告计划,对广告设计的效果测定以及媒体发布情况起到监督和检查的作用。

(5) 取长补短,提高设计水平和质量。

二、广告创意的前提——产品定位

广告创意定位理论的目的是为了达到理想的信息宣传和传播效果,广告设计人员在进行广告创意的时候,必须充分考虑消费者的心理需求和对信息的容纳程度,将重点从商品转移到消费者心理研究上,使广告信息和产品信息能给消费者留下深刻的印象,并在其心里占据一个相对明显和稳定的位置。

有了产品的定位就可以决定营销计划的广告目标。广告定位要做的是确定产品"是什么、干什么、做什么"的事情,而广告创意要解决的是"怎么做、怎么实现",所以说只有确定好了产品定位,才能开始进行广告创意。广告定位一确定下来,就可以确定广告的内容和广告的风格。可见,广告定位是广告创意的前提,是广告创意活动的开端。

第四章　广告设计的创意

　　广告设计要决定的事也是最重要的事,就是确定你的产品在市场上的位置,只有把产品放在恰当的位置上,才能确定广告表现的基本方针。

　　只有恰当的产品定位信息,才能展现和强化一个与众不同的、富于个性的品牌形象,突出产品的特点和优点,有效地吸引消费者的注意、引起共鸣。只有突出差异性,树立一个与竞争者不同的品牌形象,才能有利于消费者辨认、比较、接受。

　　在决定广告战略时,必须有一个重要的前提和依据,即确定广告的产品在市场上的位置,确定产品在目标消费者心中的位置,这是广告战略的基本要点,是具有决定性的因素。根据产品的定位来创造独特的主题,这是广告创意展开的基点,由此进行演化和延伸,确定创意的方向,选择思考的角度,决定定向的诱导。

　　有了产品定位以后,广告设计人员对创意的表现和形象的处理就有了目标和依据,确定广告文案和画面的"战略要点"。在商品种类激增、品质类似的市场上,只有准确的定位,才能树立一个与竞争者截然不同的品牌形象,才能创造出独特的个性美,使广告吸引消费者、产生感染力。

　　恰当的产品定位能够给创意以定向的引导,使创意在限定的选择面上深入挖掘和发展,目标集中,避免分散和模糊,有助于思路的开展,有助于设计人员进行积极而活跃的创造性思维。

【体验与实践】

　　请你上网查阅休闲食品市场调查、产品定位的研究报告。

第三节　广告创意的思维特点

　　广告创意是一个复杂的创造性思维过程,成功的广告创意要付出艰苦的思维劳动。

一、广告创意的原则

1. 独创性原则

　　广告创意是广告要素中最具有魅力的一个部分,广告之间最大的差异就是不同的创意,所以说一个广告创意最终的劳动成果应该是独具慧眼的新意,在司空见惯的事情中发现出新意来,在广告的风格、内容、形式、表现方法上都要与众不同。这要求设计师在创意思维上不顺从既定的思路,多方位、跳跃式地从一个思维基点跳到另一个思维基点上,产生与众不同的新鲜感。其鲜明的艺术魅力会触发人们强烈的兴趣,在受众的脑海中留下深刻的印象。这种独创一是表现在广告主题的选择和提炼上;二是表现在广告思路的角度和手法上,如图4-5所示。

2. 实效性原则

　　独创性是创意的首要原则,但是广告作品不是纯粹的艺术品,广告设计出来要考虑能不能被目标消费者接受,并且影响他们的购买意识和购买行为,所以离开了受众的接受,广告的创意固然美妙,也无法产生广告策划需要的效果。广告是带着镣铐跳舞的精灵,要

在充分了解产品的信息以后,结合消费者的情况、市场环境、竞争对手的广告和销售情报,制定广告策略。在广告策略的指导下,开启广告智慧。广告创意能不能达到促销的目的,取决于广告信息对目标受众的传达效率,这就是广告的实效性原则。真正的广告创意要遵循一定的创意原则,既理性又科学,由目标消费者所需、产品的定位和市场局势三者最佳结合而产生出来。广告创意必须为广告的目标消费者服务,同时广告创意也是广告营销活动整体的一部分,如图 4-6 所示。

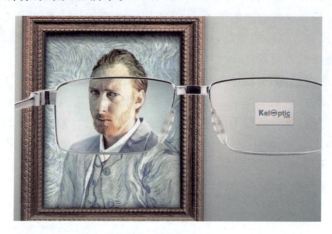

图 4-5　眼镜广告

(图片来源于中国设计网)

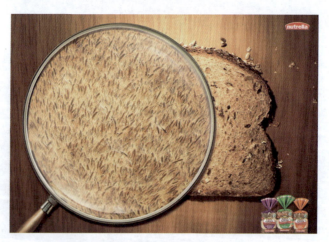

图 4-6　全麦面包广告

二、广告创意的思维

广告创意是一种创造性思维,以感知、记忆、思考、联想、理解等能力为基础,思维的过程离不开繁多的推理、想象、联想、直觉等思维活动。创意思维具有新颖性,贵在创新,在思路的选择上、思考的技巧上、思维的结论上具有前无古人的独到之处,在前人、常人的基础上有新的见解、新的发现、新的突破,从而具有一定范围内的首创性、开拓性。

创造性思维具有极大的灵活性。它无现成的思维方法和程序可循,人可以自由地、海阔天空地发挥想象力。

（1）辐射思维：以一个问题为中心,思维路线向四面八方扩散,形成辐射状,找出尽可能多的答案,扩大优化选择的余地。科学家维纳在研究新理论时,思维的触角往往伸向多个学科进行探求。人们在从事某项工作,解决某个问题时,往往也是多比较、多权衡,多几个思路,多几个方案,以增强解决问题的应变能力,如图 4-7 所示。

（2）连动思维：由此及彼的思维。连动方向有三：一是纵向,看到一种现象就向纵深思考,探究其产生的原因；二是逆向,发现一种现象,则想到它的反面；三是横向,发现一种现象,能联想到与其相似或相关的事物。即由浅入深、由小及大、推己及人、触类旁通、举一反三,从而获得新的认识和发现。如"一叶落知天下秋","窥一斑而知全豹","运筹帷幄之中,决胜千里之外"。图 4-8 为麦当劳早餐广告。

图 4-7　Hansaplast 即愈药膏平面广告　　　　图 4-8　麦当劳早餐广告

（3）多向思维：从不同的方向对一个事物进行思考,更注意从他人没有注意到的角度去思考。数学中的"三点找圆心法",就是从 3 个角度去探试；古人看庐山"横看成岭侧成峰,远近高低各不同。"角度就更多一些,这样才能对事物有更全面更透彻的了解,才能抓住事物的本质,发现他人不曾发现的规律。爱因斯坦创立的相对论,就是在对事物用不同视角进行观察后,对其相互之间的关系做出了自己的解释。图 4-9 为每 60s 就有一种动物消失的广告作品。

（4）换元思维：根据事物多种构成因素的特点,变换其中某一要素,以打开新思路与新途径。在自然科学领域,一项科学实验常常变换不同的材料和数据反复进行。在社会科学领域,这种方式的应用也是很普遍的,如文学创作中人物、情节、语句的变换,管理中的人员调整。图 4-10 为高乐氏彩漂水广告。

（5）跨越思维：创造性思维的思维进程带有很大的省略性,其思维步骤、思维跨度较大,具有明显的跳跃性。例如,苏联十月革命时,有一名敌军军官发生了动摇,但还没有下

广告设计

图 4-9　每 60s 就有一种动物消失

图 4-10　高乐氏彩漂水广告 1

定决心投诚。列宁没有再按部就班地去做那位军官的动员工作,而是让电台向全国广播这名军官已经起义,迫使这名军官下定了最后的决心,旋即宣布武装起义。

创造性思维的跨越性表现为跨越事物"可见度"的限制,能迅速完成"虚体"与"实体"之间的转化,加大思维前进的"转化跨度",如图 4-11 所示。

在文学创作中,创造性思维的跨越性很明显。例如,毛泽东诗词《蝶恋花·答李淑一》:"我失骄杨君失柳,杨柳轻飏、直上重霄九。问讯吴刚何所有,吴刚捧出桂花酒。寂寞嫦娥舒广袖,万里长空、且为忠魂舞。忽报人间曾缚虎,泪飞顿作倾盆雨。"作者的思维跨越古今、天地、人神,不受事物"可见度"的限制,灵活巧妙地转换于虚实之间。

(6)综合性思维:综合性思维是把某一事物的某些要素分离出来,组接到另一事物或事物的某些要素上的创造性、创新性思维的过程。综合性思维方式的对象是外在客观事

物,把外在客观事物看作多种要素相互联系、相互作用的有机整体,进行超越时空、大范围、大跨度的想象组合,是思维想象的飞升,如图4-12所示。

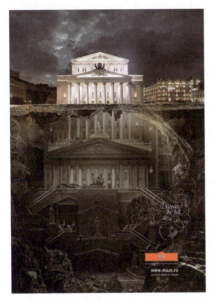

图4-11 莫斯科国家博物馆官方广告

图4-12 国外晕车药广告

阿波罗登月计划总指挥韦伯说过:"当今世界,没有什么东西不是通过综合而创造的。"阿波罗庞大计划中就没有一项是新发现的自然科学理论和技术,都是现有技术的运用。关键在于综合,综合就是创造。

磁半导体的研制者菊池城博士说:"我以为搞发明有两条路:第一是全新的发明;第二是把已知其原理的事实进行综合。"

摩托车的诞生也是如此,它是将自行车的灵活性、轻便性和汽车的机动性、高速度合二而一的结果。后来,日本的本田会社又综合了世界上90多种各具特色的发动机之优点,研制出世界上综合性能最佳的发动机,用以装配出世界一流的摩托车,成为世界摩托车行业的领头羊。可见,能将众多的优点集中起来,这绝非简单的凑合、堆积,而是协调、兼容和创造。

【体验与实践】

观看优秀广告图片,讨论这些广告的创意是怎样表达出来的。

第四节 广告创意的策略要点

一、创意的目标对象要准确

广告策划中的"创意"要根据市场营销组合策略、产品情况、目标消费者、市场情况来确立。针对产品的特点、竞争对手的措施,制定整体广告策略,寻找一个"说服"目标消费者的"理由",并把这个"理由"用视觉化的语言,通过视、听表现来影响消费者的情感与行

为,达到信息传播的目的。消费者从广告中认知到产品给他们带来的利益和享受,从而促成购买行为。这个"理由"即为广告创意,它是以企业市场营销策略、广告策略、市场竞争、产品定位、目标消费者的利益为依据,不是艺术家凭空臆造的表现形式所能达到的"创意"。

创意过程中,从研究产品入手,研究目标市场、目标消费者、竞争对手和市场难题。广告设计要针对社会的特定的消费层面,根据目标消费者的年龄、习惯、性别、职业、文化、地位等不同的特点,采用不同的创意表现和语言表达,才能达到有的放矢的目的。

创意的方向一旦确立,效果如同打靶,直中靶心;创意对象一旦不明确,广告内容就会盲目和模糊,不可能产生引人注意的效果,反而造成不必要的浪费。

二、创意内容要单一集中

文学家或导演有一万字或者 120min 的时间可以说故事,广告创意人只有快速地一瞥,用几十个字或者 30s 来讲故事。因此广告创意表达的时间与空间是极其有限的,不可能在短暂的时空中传达更多的信息,因此,广告一定要确定什么是最重要的,要从消费者切身相关的点入手,在短时间内表达对消费者最有影响力和最有价值的东西、引起共鸣、说服消费者。要习惯抓重点,而且只抓一个重点,诉求力集中,抓住了重点就大做文章,至于引致此重点的过程可以略去,好像你用菜刀一下将洋葱切成两半,而不是用手慢慢地一层层地剥开它。

三、创意目标要明确和单纯

创意的目标要服从于广告的目标。广告的目标是广告在特定的时间和地域里要达到的目标。如新产品推入市场时引起消费者注意和兴趣,刺激消费者的购买欲望;产品进入市场销售以后,在消费者心里建立起良好的品牌形象,培养消费者对企业的信任感;市场拥挤时,与企业品牌的竞争对手进行竞争。广告目标不同,广告创意的内涵差异是很大的,为了达成预定的广告目标,创意的目标也是不同的。

四、创意要突出广告的品牌

消费者在购买商品时的购买动机中心理因素占了极重要位置,商品的心理价值包括品牌形象和企业形象,其中品牌形象是消费者心目中对商品的主观评价,这种评价是由卓越而成功的广告创意表现、优秀的产品品质和服务来共同形成的。推销商品成功的秘诀就在于商品品牌声望的确立。好的品牌在消费者心目中产生决定购买的力量,是他们口碑相传的购物指南。广告的作用之一就是建立一种适合特定消费者群体的品牌形象,将品牌内涵强有力地印在消费者脑海里。

五、创意要做出明确的承诺

承诺是消费者在购买和使用广告宣传的商品时能够获得的独特的利益和好处。针对销售对象而言,广告的承诺要真实、最好具有竞争力。能够在广告宣传中承诺消费者实在的利益,比仅是单纯强调商品的特性更能达到广告的目标。广告设计时要找出该商品或

者服务的特点和优点,来支撑承诺,使之有力和实在,切忌说大话和空话。模棱两可、花言巧语的广告承诺,消费者会难以相信,广告的承诺就会变成虚假的谎言。

【体验与实践】

阅读并讨论:进行广告的创意要注意哪些问题?

第五节 广告创意的过程

有关广告创意流程的研究,不同的专家有不同的看法,发明头脑风暴法的奥斯本博士把创意过程分成7个阶段:①定向,强调某个问题。②准备,收集有关材料。③分析,把有关材料分类。④观念,用观念来进行各种各样的组合。⑤沉思,松弛促使启迪。⑥结合,把各部分结合在一起。⑦估价,判断所得到的思想成果。

美国广告泰斗詹姆斯·韦伯·扬也对广告创意做过深入的研究,提出自己的创意流程模式:①收集资料,如蜂之采蜜、搜集各方面有关资料。②品味资料,在脑中对搜集的资料反复咀嚼、带着一种问题意识。③孵化资料,在目标要求下怎样去传达商品信息、对脑中事物进行综合重组排列。④创意诞生,灵光突现、创意产生。⑤付诸实用,创意最后定形、发展及付诸实用。

广告创意并非一刹那的灵光,而是要经过一个复杂而曲折的过程。广告大师韦伯·扬将创意的产生比喻为"魔岛的浮现",是长期知识和信息积累的结果。为了科学地阐述广告创意的过程,我们可以将广告创意过程划分为以下7个阶段。

一、明确广告目的

我们都知道广告(非公益类)的最终目的是为了增进销量、带来利润。就单个的广告来说,其任务可能是改变消费者对产品的态度和行为或者增强企业和产品的社会美誉度。"当广告目标不能直接以最后销售效果制定时,可以用消费者某种行为上的活动作为一种广告讯息效果的测定标准",比如:①消费者知道你的产品的功能用途;②消费者知道有这样的产品诞生了;③让广大民众感觉到你的产品影响力(百事可乐和可口可乐都全球闻名,可还在不停地请大牌明星做广告比拼,也是为了压制竞争对手);④让消费者尽可能地多看到你的产品,从而在消费者的脑海中留下深刻的印象。

一个广告对于社会公众能够产生什么样的影响,必须综合研究和分析。我们在进行广告创意前和创造过程中,都必须明确地知道本次广告的目的。

二、调查研究广告的产品和市场情况

(1)要彻底调查产品:这是一个什么产品?它的使用功能是什么?和同类产品比较它有什么特点?有什么优异之处?如何使用可以发挥这种产品的优异之处?可以列出许多问题,以供思考。

(2)了解竞争的产品:和本产品竞争的品牌是什么?对方设计和制造的原理是什么?和本品牌的差别是什么?是否比本产品更好?差别的程度如何?竞争品牌的销售主题是什么?表现的手法是否合乎消费者的实际情况?这些情况都要进行详细调查。

（3）了解消费者：谁是你推广产品的现在及潜在的消费者？消费者为什么要购买你的产品？消费者是在哪里购买的？你的产品能满足什么样的需求和欲望？是物质上的还是精神上的？这些有关消费者的心理因素要尽可能地列出，越详细越好。

三、拟定广告文案

收集到的资料未必都是有价值的，要进行分析、归纳和整理，从中找出商品品质或服务最有特色的地方，找出消费者最感兴趣的地方，也就是找出广告的诉求点，这样广告创意的基本概念就清楚了。

在掌握上述事实材料的基础上，用这个诉求点作为思考的方向，对准广告的诉求对象，开始起草一个创意的文案，文案包括产品的所有情况，这是实现成功广告的有效创意的关键一步。

四、酝酿阶段

在对有关资料进行分析后，就开始为提出新的创意做准备。广告创意应是独特的、新奇的，这就要求创作人员有独特的创造性。因此在这一阶段，要从不同的心理角度进行构想，把种种涌入头脑中的想法说出来，构想得越开阔越好，然后把想法演绎成故事，从目标消费者的心理角度，对广告故事内容进行换位思考。创作人员往往为想一个好的"点子"而苦思冥想，甚至到了废寝忘食的地步。这一阶段需要的时间可长可短，有时会突发灵感，迸发出思想火花，一个绝妙的主意油然而生；有时可能会有"众里寻他千百度，蓦然回首，那人却在灯火阑珊处"的收获。

五、顿悟阶段

这是广告创意的产生阶段，即灵感闪现阶段。经过酝酿之后，创造性思想已经有一定的头绪，某个突如其来的想法如"柳暗花明"似的使你的思路豁然开朗，可以借此继续选择、组合、修正、深化你的广告故事情节。从而使你的某些构想得到升华，上升为一个具备雏形的广告创意。顿悟阶段常以突发式的醒悟，偶然性的方式获得，无中生有式的闪现或戏剧性的巧遇为其表现形式。

【尤里卡效应】

2000多年前，古希腊科学家阿基米德遇到一个难题：在不能有任何损伤的情况下鉴定皇冠的真假。他百思不得其解，疲劳至极，便出去放松一下，到浴室洗个澡。他躺在浴盆中，当水从盆中溢出时，突然脑子一亮：通过称量皇冠排出的水量来确定其总的体积，进而算出比重，不就能鉴定其真假了吗？于是他高兴地跑了出来，高呼："尤里卡，尤里卡！"意为："我想出来了，我想出来了！"这种创意的产生方式被后世称为"尤里卡效应"。

六、不畏反复挫折

寻求完美创意的过程需要付出艰苦的思维劳动，反复思索，苦心追求，遇到困难和挫折不能气馁，要坚持下去，采用思考出来的新途径和思维方式，调整自己的思路，就会在新

的思索中获得灵感,爆发出重要的链接广告创意故事的灵感火花。

七、验证阶段

验证阶段是发展广告创意的阶段。创意刚出现时常常是模糊的、粗糙的和支离破碎的。它往往只是一个十分粗糙的雏形,含有不尽合理的部分。因此还需要下一番功夫,仔细推敲和进行必要的调查和完善。

【大卫·奥格威的创意验证】

大卫·奥格威(图4-13)是位了不起的广告大师,但他产生和确认的任何一个创意之前都热衷于与他人商讨。比如,他为劳斯莱斯汽车创作广告时,写了26个不同的标题,请了6位同仁来审评,最后选出最好的一个:"这辆新款劳斯莱斯在时速60英里时,最大的闹声是来自电子钟",写好后,他又找到三四位文案人员来评论,反复修改,最后才定稿。

图4-13 大卫·奥格威

当一个成功的广告创意已基本成型时,不仅要将它与竞争的品牌进行客观的比较,来验证这个广告的创意在表现上是否真的有独到的优势;还需要验证广告创意和企业的广告目标是否一致。如果验证后发现存在弊端,就需要重新进行广告创意的过程。只有用这种客观、认真、求精的精神,广告的创意才能真正促进企业的整体市场营销,才是成功的创意。

广告创意的过程对广告创作人员来说非常有用,它描述了广告创意的大致过程。具体到每个创作人员可能会存在一些差异,这就需要创意人员在实践中根据具体情况而定。

一个成功的广告创意产生之后我们就要从整体上考虑:广告故事究竟是以什么样的形式和过程展示的?这也就是广告的制作了。

由此可见,广告创意就是广告活动的指挥部,是广告活动从了解企业的促销战略到制作出成功的广告作品中承上启下的关键环节。在现代的广告设计公司中往往借助设计人员集体的智慧来完成,可以集思广益,事半功倍地完成任务。

【体验与实践】

阅读并思考广告创意的过程。

第六节 广告创意的策略类型

一、独特的销售主张

罗瑟·里夫斯（图 4-14）在《实效的广告》中指出："消费者只会记住广告中的一件事情，或是一个强烈的主张，或是一个突出的概念。成功的广告像凸透镜一样把所有部分聚合为一个广告焦点，不仅发光，而且发热。"他认为广告中的这个焦点，就是独特的销售主张（Unique Selling Proposition）。

"独特的销售主张"，简称 USP 理论。它包括三个方面内容：一是每个广告不仅靠文字或图像，还要对消费者提出一个销售主张，表达特定的商品效益，即对消费者说："买这种产品你将得到明确的、特殊的利益"；二是这个销售主张一定是该品牌独具的，是竞争品牌不能提出或不曾提出的；三是这一建议必须具有很强的力量吸引、影响广大消费者，能够说服众多的潜在的消费者来购买广告的产品，如图 4-15 所示。

图 4-14　罗瑟·里夫斯

图 4-15　松下脱毛器广告
（图片来源于佛山视觉网）

简单地说，广告中运用 USP 策略就是给产品一个卖点或恰当的定位，并且在广告设计时发展广告产品的独特销售要点，用广告故事鲜明而强烈地传达给目标消费者，并不断地重复地予以诉求。

独创性的广告创意具有最大强度的心理突破效果，具有鲜明的魅力能触发人们强烈的兴趣，能够在受众脑海中留下深刻的印象。客户想要知道企业到底擅长什么，与其他企业的区别在哪里。因此，USP 理论的应用侧重于把注意力放在满足客户需求上，并将优越的价值传递给客户。

"USP"理论的核心之处在于挖掘产品功效中的特质，从而提出其他竞争对手不能或不会提出的销售主张，从而造成产品的差异化。强调产品本身引发人们的兴趣，而不是广告本身。它本质上是对艺术广告的反动，使广告由艺术走向科学，尽管其以产品为本位，探求推销产品的方法，还停留在"术"的阶段，但其主张挖掘产品自身的独特之处，寻找产品所存在的差异，使之成为广告定位理论的源头。

物质需求永远是人类最基本的需求，即使在现代人追求更高心理与精神满足的消费

需求中,产品的功能与实际物质利益仍然是人们实现消费需求、发生购买行为的重要选择。在消费层级需求中,追求实际物质利益的消费需求,可以无须心理与精神满足的追求为支撑;追求心理与精神满足的消费需求,却往往与实际物质利益的需求相伴随。因此,即使在广告传播形象至上、品牌至上的时代,产品功能的诉求、产品实际物质利益的承诺也依然是广告诉求永远绕不开的话题。只要广告存在,我们就需要"永远的 USP"。

在实践中独特的销售主张理论不断丰富、发展和完善,使之具有更强的针对性,更能适合新环境下对广告的要求。"独特的销售主张"这一广告理论时至今日仍然为许多广告人所运用,而且取得了巨大的成功。

经典广告语

(1) 可能是世界上最好的啤酒。出自:嘉士伯。
(2) 穿着自然。出自:班尼路。
(3) 万水千山,近在咫尺,网络天空、任你翱翔,轻松面对、应付自如。出自:中国电信系列。
(4) 康师傅方便面,好吃看得见。出自:康师傅方便面。
(5) 只溶在口,不溶在手。出自:m&m 巧克力。

时至今日,"独特的销售主张"这一广告理论在与品牌相结合的过程中走出了一条特色的道路,它肩负的使命不再仅是销售产品,更重要的是增长品牌资产并给消费者宣扬一种新型的消费理念。在资讯更加丰富、消费者更加成熟的 21 世纪,"独特的销售主张"仍不失为一种优秀的广告创意。USP 广告理论在 21 世纪的今日受到广大企业的青睐,不愧为当代最独特的广告主张。

二、创造良好的品牌形象

大卫·奥格威在《一个广告人的自白》(图 4-16)中提出了品牌形象论。形象消费时代,消费者在市场上买商品是买牌子、买形象,买产品之外的附加值,为此他们不惜付出高的代价。奥美广告公司创始人大卫·奥格威主张广告应该帮助"建立清晰明确的品牌个性",并指出用感情诉求来塑造差异化的品牌形象。他的作品——劳斯莱斯汽车,至今仍被认为是"世界上最好的车子",这除了得益于它真正良好的品质,也得益于奥格威对这一品牌个性的贡献。著名的劳斯莱斯广告语——"这辆新型的劳斯莱斯在时速 60 英里时,最大的闹声是来自电子钟。"

1. 品牌形象论的基本要点

(1) 广告最主要的目标是为塑造品牌服务

广告就是要力图使品牌拥有并且维持一个高知名度的形象。今天同类商品的品质几乎是大同小异,当代消费者购物时,主要靠对不同商品的印象来决定自己的购买。大卫·奥格威认为品牌形象指的是品牌的个性——它能使产品在市场上长盛不衰,当然使用不当也能滞销市场,如图 4-17 所示。

(2) 广告是对品牌的长期投资

从长远的观点看广告必须尽力去维护一个好的品牌形象而不惜牺牲短期效益。奥格

威告诫客户目光短浅地一味地搞促销、削价及其他类似的短期行为的做法无助于维护一个好的品牌形象。对品牌形象的长期投资可使形象不断地成长丰满，培育成具有影响力及诱惑力的名牌形象，企业才能立于不败之地。这也反映了品牌资产累积的思想，如图 4-18 所示。

图 4-16 《一个广告人的自白》

图 4-17 国外手电筒广告

图 4-18 高乐氏彩漂水广告 2

（3）品牌形象比产品功能更重要

伴随着同类产品的差异性减小，品牌之间的同质性增大，消费者选择品牌时所需要运用的理性减少了，因此描绘品牌的形象要比强调产品的具体功能和特点重要得多。比如市场上的香烟、啤酒、纯净水、日化用品、服装等商品，在品质上各大品牌之间都没有明显的差别。所以在做了充分的市场调查并为产品合理定位之后，为品牌树立一种突出的形象就成了增强品牌知名度、提升产品附加值的重要手段，如图4-19所示。

（4）广告更重要的是满足消费者的心理需求

消费者购买时所追求的是商品的"实质利益＋心理利益"。对某些消费者来说，广告尤其应该重视运用美好的形象来满足人们心理的需求，如图4-20所示。广告的作用就是赋予品牌不同的联想，正是这些联想给了品牌产品不同的个性。"万宝路"香烟之所以知名，并不是因为它的烟味，也不是该香烟的其他品质。该品牌形象，具体说是该商标给消费者唤起的是一些极为丰富的联想：虚构的西部地区、到处漂泊的牛仔、自由、独立、大草原、强壮的男子汉等构成的一幅多姿多彩的动感世界。而这些景象正好迎合了许多人的幻想，唤起了情感的共鸣，如图4-21所示。

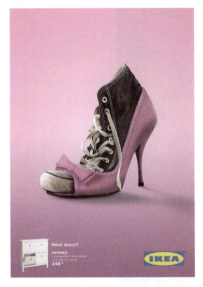

图4-19　宜家家居广告

图4-20　韩国化妆品广告

2. 品牌形象的表现方法

品牌形象的创意是一种情感诉求手法，是以动人的视觉形象代替文字的说明，它强调感觉、视觉效果，把广告的内涵经过精妙细致地处理做成动人的故事情节，有效地作用于人的心理和生理，使人在情感上入戏，不自觉地转移到广告的品牌上，如图4-22所示。

广告创意无论是独创性销售理论，还是品牌形象论，两者都在追求对品牌的确认。不过独创性销售理论立足于理性的诉求，而品牌形象论则更多地诉求于情感因素。实质上任何理性诉求都暗含着情感的因素。这不仅表现在产品提供的实惠给消费者带来的满足，会产生积极的情感体验，如图4-23所示；还表现在产品的理性诉求往往需要有情绪的

图 4-21　万宝路香烟广告

图 4-22　印度运动品牌服装广告

图 4-23　国外可口可乐广告

第四章 广告设计的创意

激发来补充。比如雀巢咖啡突出一个"味道好极了",这是该广告集中于味觉的特质,而这种特质正是通过一个给人好感的模特儿,以其自然潇洒的神态表达出饮后的无限美味感受,给人以强烈的感染力,如图 4-24 所示。

三、广告定位理论

1. 广告定位论的含义

"定位"一词,最早现于20世纪60年代美国产业行销杂志上。1971年,美国著名广告专家大卫·奥格威第一次提出广告定位理论。他认为广告定位就是用广告为商品在消费者的心中找到一个位置。广告主做广告,第一件事就是要确定其商品在市场中的位置,"唯有正确的位置,才是有效销售最重要的步骤"。定位的意义是这个产品要做什么,是给谁用的。奥格威在他列出的 28 项创造具有销售力的广告方法中,排在第一位的就是"定位"。他把定位作为广告创意的原点,认为一旦定位失准,创意就会走弯路,甚至迷失方向。

图 4-24 雀巢咖啡中国广告

定位是针对现有产品的创造性思维活动,美国学者艾·里斯和杰·特劳特认为:"定位始于产品,甚至于一个人,也许可能就是你自己。"但是,定位并不是要你对产品做什么事,定位是你对未来的潜在消费者心智所下的功夫,是把产品定位在你未来消费者的心中。产品定位就是指商家根据市场细分情况确定目标消费者群体的活动,广告定位就是在这些消费者心中找到合适而准确的位置。

广告定位不是去创作某种新奇的或与众不同的事项,而是去操纵已经存在于心中的东西,去重新结合已存在的客户关系。美国营销学者菲利普·科特勒认为:"公司需要在每个细分市场内制定产品定位策略。它需要向顾客说明本公司与现有的竞争者和潜在的竞争者有什么区别。公司定位是勾画公司形象和所提供价值的行为,使该细分市场的消费者理解和正确认识本公司有别于其他竞争者的特征。"图 4-25 为吸尘器创意广告系列。

图 4-25 国外吸尘器广告

定位理论的基本思想是在预期客户的头脑里给产品定位。定位本质上并不是要改变产品的价格和包装,事实上都丝毫未变。定位只是在顾客脑子里占据一个有价值的位置,而且这个位置必须是别人还没有占有的。定位理论强调需要创造心理差异、个性差异,主张从消费者角度出发,由外向内地在消费者心目中占据一个有利位置。

随着时间的推移,定位的应用范围不断扩大,从最初在广告业中作为打动顾客的传播与沟通技术,被引用到整个营销领域里。

2. 定位的方法

(1) 观念定位:由广告的产品确立一种新的价值观,以此来改变消费者原有的消费观,树立新的观念。

定位方法之一——首席定位,追求成为行业或某一方面"第一"的市场定位。"第一"的位置是令人羡慕的。因为它说明这个品牌在领导着整个市场。品牌一旦占据领导地位冠上"第一"的头衔便会产生聚焦作用、光环作用、磁场作用和"核裂变"作用,具备追随型品牌所没有的竞争优势,如图 4-26 所示。

图 4-26　珀莱雅化妆品广告

(图片来源于珀莱雅化妆品股份有限公司)

定位方法之二——是非定位,美国七喜汽水堪称广告史上运用是非定位的成功典范。其实在美国市场上软饮料销售中可乐三分天下有其二,剩下的市场为形形色色饮料所瓜分。七喜为了能在可乐之后取得相对优势,为自己进行了巧妙的定位,这是一个非常简洁的策略:七喜非可乐。这一策略直接地把饮料分为两大类:可乐型和非可乐型,要么喝可乐要么喝非可乐,明确标举自己非可乐的只有七喜。显然七喜的定位策略中明显地使用了"是——不是"的判决模式,事实证明七喜做得很成功。

(2) 实体广告定位论的方法。实体广告定位策略的准确与否,很大程度上取决于广告人对广告定位影响因素的掌握和分析,对影响因素了解得越多、分析越透彻,广告定位就越准。广告定位是以满足特定的消费者群的需要为目的,所以,一个准确的广告定位应从商品、消费者、市场竞争对手等有关资料分析中产生,从产品的功效、品质、价格、服务等方面强调广告产品与同类产品的特异性。实体广告定位论是一种产品差别化策略,容易使产品富于特点、具有个性色彩,增强其感染力。

案例：某广告公司要推广美的牌电风扇，对广州、珠江三角洲地区的家庭进行了广泛调查，得知电扇多数卖给了有小孩子的家庭。在这些家庭里，独生子女是父母的掌上明珠，孩子吃得好、睡得好，是全家的心愿。因此，他们把广告定位于由年轻父母及独生子女组成的三口之家，并通过风扇体现出母爱的感情。于是，广告画面上出现了在清新自然的环境里，被保护着的小孩在酣睡，配以"美的风，静天下"的广告语。广告渗透着期望孩子幸福成长的美好心愿，具有强烈的感染力。广告推出后，深得父母们的心，产品很快成为畅销货。美的电扇广告如图 4-27 所示。

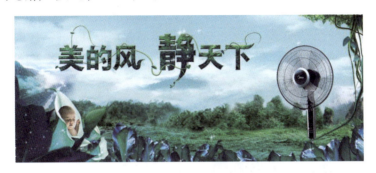

图 4-27　美的电扇广告

（图片来源于素材天下网）

3. 广告定位论与广告创意的关系

广告创意是表现产品诉求主题的构想。产品定位与广告创意之间有紧密的关系，它们之间就好比"做什么"与"怎么做"的关系，只有明确了"做什么"，才能发挥好"怎么做"。具体地说，只有明确了产品定位，广告创意的外在表现与形象处理才有目标和依据，才能确定广告文案及画面的要点。给广告创意以定向诱导，使广告创意在一个限定的选择面上深化和延伸，目标集中，避免内容分散、主题模糊，有助于创造人员有的放矢地进行构思、创造。因此，产品定位是广告创意的重要前提。

随着企业间产品及生产技术差距的逐步缩小，同类产品的功能、质量差异也逐步缩小，为使企业产品与竞争对手的同类产品明显区别开来、脱颖而出，则有赖于广告创意。而产品定位又影响广告创意，因为产品定位的限定性带来的特异会导致广告创意在特异性的方向上不断深化、展开，进而产生个性突出的广告创意，使广告具有独特性和新奇性，有别于同类产品的广告。

4. 在创意中运用定位理论的要点

（1）广告创意目标是使传播的品牌及其产品或服务在消费者心里获得一个认定的区域，即占有一席之地。

（2）广告创意应将诉求方向集中在一个目标市场的消费群体之上，以期在目标消费者心中培养出一个心理位置。

（3）广告创意应该运用独特的销售主张理论，充分重视"第一"的特殊效应。因为，只有在众多的方面占有第一，才能在目标消费者心中培养出难以忘怀的优势。

（4）通过广告创意实施品牌的差异化战略，塑造品牌的差异性，差异化战略是塑造强势品牌的关键。这里的差异化并非单单指产品具体功能的表面差异，而是品牌理念、经营哲学、品牌文化、品牌形象等内涵方面的差异。

在汽车行业，各种品牌皆有其明确的广告定位应用于广告创意，比如，福特诉求的是"静悄悄的福特"；丰田广告主题为"经济省油"；德国大众的甲壳虫的广告主题是"想想还是小的好"；沃尔沃则向民众展示"安全"；宝马凭借"驾乘乐趣，创新极限"的广告主题攻下消费者的芳心。

世界化妆品业老大——宝洁（P&G）对定位的理解和应用则达到登峰造极之境界。它的子品牌飘柔诉求"洗发护发，双效合一"；海飞丝品牌宣传"止头痒，去头屑"；潘婷品牌则向消费者轻轻诉说着："从发根到发梢营养头发"。飘柔洗发水广告如图4-28所示。

图4-28　飘柔洗发水广告

【体验与实践】

（1）收集优秀广告创意的资料，并说出作品使用了什么策略主张。
（2）查找资料，看看有哪些国内外的广告创意策略理论。

第五章 广告设计的流程

【本章学习目标】
(1) 掌握广告设计的一般流程。
(2) 了解广告策划书的形式与内容。

广告设计归根到底是要面对大众消费群体的,因而广告设计不能完全率性而为。广告设计的过程是一个主观与客观相结合的、有理念有计划并遵循一定步骤的渐进式不断完善的过程。在广告设计的创作过程中,科学严谨的设计流程起着非常重要的作用,只有明确其操作流程,才能保障设计作品表述的信息准确、思维严密、创意独特,如图 5-1 所示。

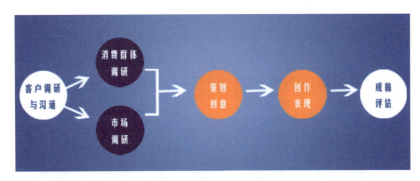

图 5-1 广告设计流程图

第一节 调查研究

调查研究是广告设计实际工作的必备步骤,只有在了解客户、市场、消费者的需求的基础上,对比同行业产品,有的放矢,才能更好地完成设计工作。

一、客户调研

设计工作前的研讨会是非常有必要的,通过与客户的沟通,初步了解你的设计对象、客户的真实需求及广告诉求的目标。

二、市场与行业调研

在客户调研的基础上,运用科学的方法与手段,例如,调查问卷、商超走访等形式,收集产品从生产者转移到消费者手中的一切与市场活动相关的数据与资料,并进行具体的分析与研究,把握市场变化的规律,了解同类商品广告设计的动向,为后期的策划创意做出正确的指导,如图 5-2 所示。

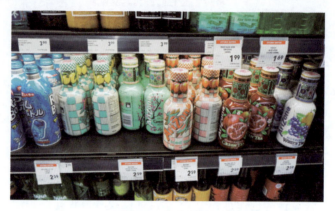

图 5-2 超市展架

三、消费群体调研

商品卖给谁,即针对某一类目标消费群体的定位,其准确与否对广告设计及其运作是很重要的。比如人群层次、年龄、性别、职业与收入甚至消费者所在区域的不同,都决定着其对广告设计的需求、理解、欣赏能力的差异,如图 5-3 和图 5-4 所示。

图 5-3 果汁广告 1
(图片来源于飞特网)

图 5-4 番茄汁广告
(图片来源于飞特网)

四、调查研究的方法与技巧

调查研究一般可以分为文献调研和实地调研两大类,由于每种调研所产生的数据结论会有差异,因此二者结合分析更有利于后期策划创意的顺利进行。

(1)文献调研:从文献档案中检索有用的资料,这类文献档案调研可以从网络入手,也可以从相关文献部门入手;可以为企业的广告活动提供必要信息,同时为实地调查打下基础。在文献调研过程中要注意文献的专业性、全面性、时效性、准确性。

(2)实地调研:深入现场,直接观察市场与消费人群,一般采取人员走访、电话探访、问卷调查、商超观察等形式,所得到的信息更具有时效性、直观性。

以上的调查研究,解决了所谓"4W定位"中的前三个W,即"What"卖什么产品、"Who"产品卖给谁、"Where"产品卖到哪里去。在此基础上,我们才可以进一步讨论最后一个W,"How"产品如何去卖。

【体验与实践】

自选商品或品牌,进行简单的调查研究:从"What""Who""Where"入手,通过网络收集文献,走进商场、超市观察拍照等简单形式,对市场上你所感兴趣的某一类商品或某一品牌商品进行调查研究,并通过图文结合的形式,写出不少于200字的调查报告。

五、广告设计市场调研报告范例——安踏品牌系列招贴设计

本次广告设计市场调研的对象为安踏品牌系列招贴设计,如图5-5~图5-7所示。

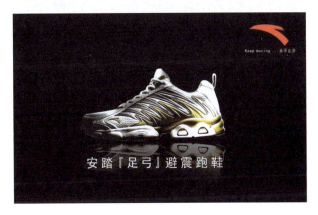

图5-5 安踏系列广告1
(图片来源于淘图网)

安踏是中国一家知名的体育用品品牌,主要设计、开发、制造及销售运动服饰,包括"安踏"品牌的运动鞋类及服装。多年来,这家企业在品牌发展的过程中,对于广告宣传投入了很大的精力和财力。本文中展示的三组海报设计风格统一,版式图文结合,主次分明,色调以黑、灰、红为主,黑底酷劲十足,符合青少年消费人群的喜好,灰色排线使画面具有动感,红色为企业标准色,是安踏的企业形象色;有两组海报中选用的主图为安踏代言

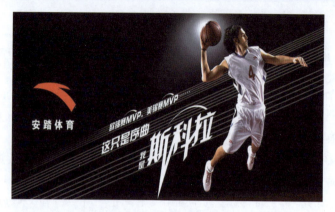

图 5-6　安踏系列广告 2
（图片来源于淘图网）

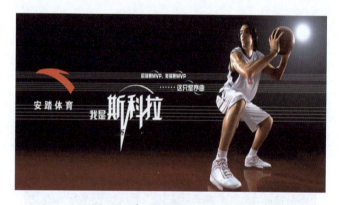

图 5-7　安踏系列广告 3
（图片来源于淘图网）

人,阿根廷国家篮球队主力中锋斯科拉,白衣黑底视觉冲击力较强;一组海报主图为实物照片,直观有型。文字为辅,分别选择了横排和倾斜的形式,白色的文字在黑底色上较醒目,以斯科拉为主图的两组海报在文字排版上大小对比、倾斜放置,文字上方的几组小弧线作为装饰,动感十足。

　　What："安踏"品牌体育用品,主营运动鞋类及服装。
　　Who：青少年消费人群。
　　Where：中国市场为主。

第二节　策划与创意

　　How？产品如何去卖？以什么样的广告风格和方式去表现？具体的销售传播媒介是怎样的？在前 3 个 W 的基础上,展开第 4 个 W 的攻坚战：广告的策划与创意阶段。
　　策划与创意在整个广告制作中占据着指导性地位,要遵循以下几个基本原则。

1. 真实性

广告策划要做到实事求是,不能随意夸大对象的内容和功能,其真实性有利于树立产品的良好形象。

2. 针对性

通过前期调研,使广告策划与创意具有针对性,广告内容尽可能多包含一些消费者想要了解的信息,没有针对性的广告画面只能做到娱乐受众的程度,并没有达到真正的宣传目的,如图 5-8 所示。

一、确定主题与内容

通过调查和搜集,确定广告的主题和具体内容,包括必需的文字、图片等相关资料。

二、创意构思

思路是平面广告设计者不懈追求的东西,寻找设计思路也是平面广告设计中最为关键的一个步骤。在构思方案时,要结合实际,深入剖析创意的诉求,运用恰当的创意手法,突出广告的主题思想。

好的创意并非凭空而来,需要设计师长时间的观察与积累,设计师要养成随时记录的好习惯,把随时闪现的想法与日常生活中看到的好点子记录下来,以备他日之用,多看、多思、多练,努力拓展视野,如图 5-9 所示。

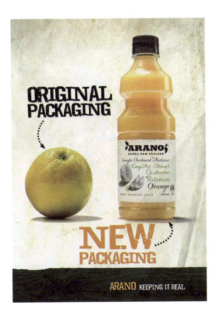

图 5-8　果汁广告 2
(图片来源于飞特网)

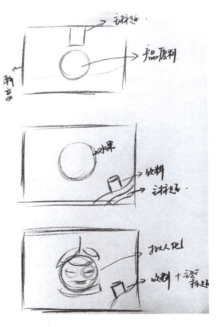

图 5-9　构思草图

广告设计

【体验与实践】
饮料类、服饰类、儿童玩具类商品，任选其一，进行平面广告设计策划创意研讨会。
（1）分组进行研讨，每组3~4人。
（2）结合上节课的调研结果，分析并研讨设计主题及内容。
（3）每组确定1~2个创意方向。
（4）尝试根据创意方向，绘制铅笔草稿。

第三节　创作与表现

新颖而有价值的广告创意产生之后，就可以确定各种具体的表现素材，如标题、标语、广告正文、插图、颜色及表现手法等。通过多组草稿的拟划讨论、反复推敲，力求最佳方案，确定正稿，通过专业软件制作修缮并完成正稿，如图5-10和图5-11所示。

图5-10　果味饮料广告1
（图片来源于飞特网）

图5-11　果味饮料广告2
（图片来源于飞特网）

常见创作步骤如下。

（1）确定表现素材及手法。

（2）草案拟划。

（3）正稿制作。

（4）深化完善。

【体验与实践】

根据上节课确定的平面广告创意，收集素材，设计草稿，进行正稿制作。

（1）组内分工，分类收集素材。

（2）组内成员两人一对，根据创意方向设计草稿。

（3）设计制作正稿。

第四节　成稿与评估

正稿完成后，计算机打印出的设计稿应当交由客户主管人员进行审定，提出修改意见，设计师应当结合设计创意，听取客户的合理意见，修稿后再打出样稿请客户主管人员再次审定，如无意见即可交付正式制作，如图5-12～图5-14所示。

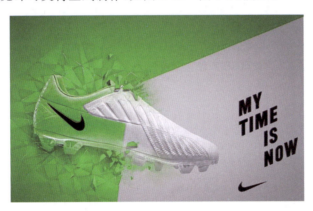

图 5-12　足球鞋广告

（图片来源于飞特网）

常见创作步骤如下。

（1）打印样稿。

（2）客户审稿。

（3）修改后再次打印样稿，客户审核签字。

（4）制作成品。

从基础的调研，到设计准备、创意、设计制作，到请客户审定修改并交付制作，一幅广告设计作品就产生了。当然当广告作品投放到市场后，一名成功的设计师会在一个阶段后，进行此广告效果的评估与反思，毕竟作品也无完美之说，在经验教训中成长是一名设计师成功的必经之路。

广告设计

图 5-13　服饰广告 1

（图片来源于飞特网）

图 5-14　服饰广告 2

（图片来源于飞特网）

【体验与实践】

学生分组完成平面广告创意设计并提交作品。

（1）分组展示作品，小组之间互评。

（2）教师点评。

（3）二次修改作品。

（4）展示各组平面广告成品。

第六章

广告设计的表现技法

【本章学习目标】
(1) 广告设计常用的5大类表现技法。
(2) 常见表现技法的特点及优势。

广告就其形式而言,只是传递信息的一种方式,是广告主与受众间的媒介,其结果是为了达到一定的商业目的或政治目的。当然,广告作为现代人类生活的一种特殊产物,仁者见仁、智者见智,褒贬不一,但我们要正视一个事实,就是在我们的日常生活中随时都有可能接收到广告信息,翻开报纸、打开电视、网上冲浪,处处都会看到广告。现代的广告已不仅是简单的告知功能,如何让我们的广告设计突出重围?独到的创意思维、恰如其分的表现是一则广告成功的关键。创意思维的开发在本书第四章已作阐述,不在此赘述,而广告的表现手法经过长期的实践与经验积累,已经逐渐丰富和多样化。作为广告设计的初学者,系统掌握一些常见的设计手法,会让设计工作事半功倍,如图6-1所示。

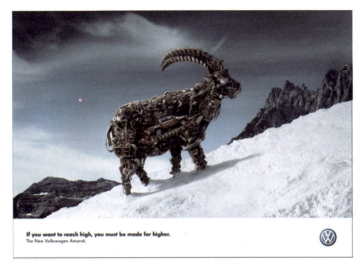

图6-1 大众汽车广告
(图片来源于飞特网)

第一节 直观感受型

一、直接展示法

直接展示法是一种最常见的运用十分广泛的表现手法。它将某产品或主题直接如实地展示在广告版面上，充分运用摄影或绘画等技巧的写实表现能力。细臻刻画和着力渲染产品的质感、形态和功能用途，将产品精美的质地引人入胜地呈现出来，给人以逼真的现实感，使消费者对所宣传的产品产生一种亲切感和信任感，如图6-2所示。

这种手法由于直接将产品推向消费者面前，所以要十分注意画面上产品的组合和展示角度，应着力突出产品的品牌和产品本身最容易打动人心的部位，运用色光和背景进行烘托，使产品置身于一个具有感染力的空间，这样才能增强广告画面的视觉冲击力。

二、突出特征法

运用各种方式抓住和强调产品或主题本身与众不同的特征，并把它鲜明地表现出来，将这些特征置于广告画面的主要视觉部位或加以烘托处理，使观众在接触言辞画面的瞬间即很快感受到，对其产生注意和发生视觉兴趣，达到刺激购买欲望的促销目的。

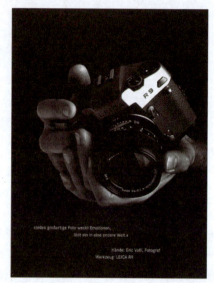

图6-2 相机广告
（图片来源于百度图库）

在广告设计表现中，这些应着力加以突出和渲染的特征，一般由个性的产品形象、产品与众不同的特殊能力、厂商的企业标志和产品的商标等要素来决定，如图6-3所示。

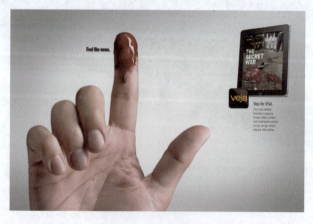

图6-3 媒体广告
（图片来源于飞特网）

突出特征的手法是我们常见的运用得十分普遍的表现手法,是突出广告设计主题的重要手法之一,有着不可忽略的表现价值。

三、选择偶像法

在现实生活中,人们心里都有自己崇拜、仰慕或效仿的对象,而且有一种想尽可能地向他靠近的心理欲求,从而获得心理上满足。这种广告创意设计手法正是针对人们的这种心理特点运用的,它抓住人们对名人偶像仰慕的心理,选择观众心目中崇拜的偶像,配合产品信息传达给观众。由于名人偶像有很强的心理感召力,故借助名人偶像的陪衬,可以提高产品的印象程度与销售地位,树立名牌的可信度,产生不可言喻的说服力,诱发消费者对广告中名人偶像所赞誉的产品的注意,激发起购买欲望。偶像的选择可以是柔美风流的超级女明星,气质不凡、举世闻名的男明星;也可以是驰名世界体坛的男女高手;其他的还可以选择政界要人、社会名流、艺术大师、战场英雄、俊男美女等。偶像的选择要与广告的产品或劳务在品格上相吻合,不然会给人牵强附会之感,使人在心理上予以拒绝,这样就不能达到预期的目的,如图 6-4 所示。

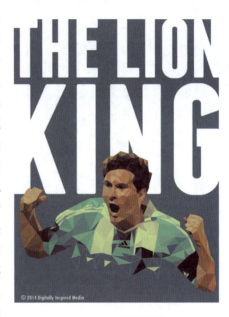

图 6-4　足球类广告

(图片来源于飞特网)

第二节　优秀广告手法解析:直观感受型广告赏析

如图 6-5 所示是一则沐浴露的广告,采用了直接展示的表现手法。蓝色天空背景下,黑人模特手持产品实物,与洁白的沐浴露泡沫交相辉映,色泽干净清透,广告画面轻松诙谐,给观者传递了明确的商品信息。

分析一:舒适清爽的背景效果

蓝色偏冷调的背景,让观者的视觉感受舒适,给前景模特营造了良好的平台。

分析二:黑白呼应的前景模特

黑人模特搭配洁白的沐浴泡沫,两种明暗对比最强烈的色彩,让画面醒目,白色的泡沫愈发洁净,同时直抒沐浴类产品特性。

分析三:产品实物展示

模特手持沐浴露产品实物,给观者传递了明确的商品信息——沐浴露,同时配合白色泡沫,传递出产品特性——洁净清爽。

分析四:画面整体氛围

直观而不失幽默,让产品的宣传事半功倍。

广告设计

【体验与实践】

请尝试分析图 6-6,并在课后通过网络或拍照形式收集 2~3 张自己比较喜欢的直观感受型广告招贴,分析其优点。

图 6-5　沐浴露广告

（图片来源于飞特网）

图 6-6　饮料广告

（图片来源于飞特网）

第三节　强化感知型

一、对比法

对比法是将某种性质上有强烈反差对比的事物放置于同一个画面中,通过双方的差异,突出主题。对比是一种常见的行之有效的广告设计表现手法,不仅加强了广告主题的表现力度,而且饱含情趣,扩大了广告设计作品的感染力。对比手法运用得成功,能使貌似平凡的画面处理隐含丰富的意味,展示广告设计主题表现的不同层次和深度,如图 6-7 所示。

它把作品中所描绘的事物的性质和特点通过鲜明的对照和直接的对比来表现,借彼显此,互比互衬,从对比所呈现的差别中,达到集中、简洁、曲折变化的效果。通过这种手法更鲜明地强调或提示产品的性能和特点,给消费者以深刻的视觉感受。

二、撕裂分割法

广告设计中的撕裂分割法是借助撕裂分割边缘的效果,使画面首先产生空间分割对比,吸引受众的好奇心,进而引导受众关注不同分割空间内的具体内涵和元素。

第六章 广告设计的表现技法

图 6-7 信用卡广告

（图片来源于百度图库）

三、变异法

将看似不合常理的事物进行有机的结合，产生鲜明的视觉冲击，给受众以强烈的新鲜感。但是要注意的是，这种"不合常理"只是表面现象，并非随意组合，进行组合的事物之间虽然貌似无关，但是深入了解后就会发现，他们的结合另有深意，如图 6-8 所示。

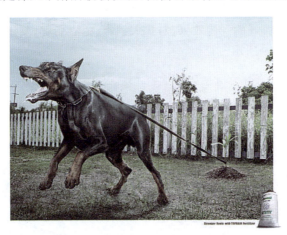

图 6-8 肥料广告

（图片来源于飞特网）

四、隐形省略法

隐形省略法是指将画面中的某一部分去除，吸引受众关注的同时，引起受众的思考，激发受众的联想，联想画面以外的东西，进而让设计更深入人心，如图 6-9 所示。

优秀的隐形省略式广告非但没有减少相应的信息量，反而会突出或强调主要的主题意念，充分调动观者的想象力，引发观者的思考，使广告更加惹人眼目，形象突出。引导人们在不知不觉中利用已有的经验和常识对省略的形态进行想象，隐去和省略的部分最好

广告设计

设计得具有一定的难度,可以引发观者参与思考的热情,但同时又不能过于让人费解,以至于不能引导观者正确的想象。

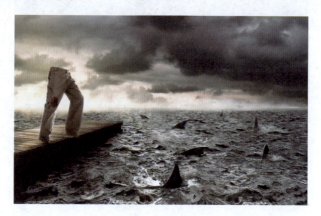

图 6-9　服饰广告 1

(图片来源于昵图网)

五、连续系列法

连续画面形成一个完整的视觉印象,使通过画面和文字传达的广告信息十分清晰、突出、有力。创意广告画面本身有生动的直观形象,多次反复的不断积累,能加深消费者对产品或劳务的印象,获得好的宣传效果,对扩大销售、树立名牌、刺激购买欲、增强竞争力有很大的作用,如图 6-10 所示。

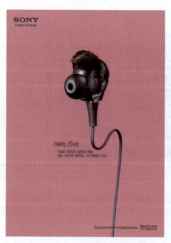
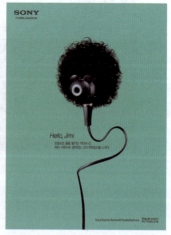

图 6-10　耳机广告

(图片来源于花瓣网)

对于作为设计策略的前提,确立企业形象更有不可忽略的重要作用。作为广告创意设计构成的基础,形式心理的把握是十分重要的,从视觉心理来说,人们厌弃单调划一的形式,追求多样变化,连续系列的表现手法符合"寓多样于统一之中"这一形式美的基本法则,使人们于"同"中见"异",于统一中求变化,形成既多样又统一、既对比又和谐的艺术效

果,加强了广告艺术的感染力。

【体验与实践】

课后请分别收集不少于 3 组直观感受型和强化感知型广告设计优秀案例,并试着分析其表现技法的应用。选择最喜欢的一张广告,下节课展示并带领同学们赏析。

第四节 优秀广告手法解析:强化感知型广告赏析

图 6-11 所示是一系列儿童智能电动牙刷的广告,采用了变异和连续系列的表现手法。

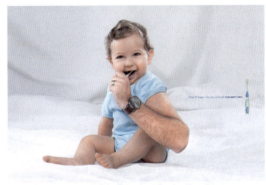
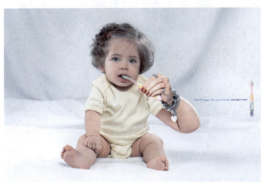

图 6-11 儿童电动牙刷广告

(图片来源于飞特网)

分析一:柔和的背景效果

干净柔和的布料背景与幼儿的形象融合在一起,柔软而舒服,让人放松。

分析二:不合常理的前景人物

看似格格不入的婴幼儿与成人手臂的结合,产生极其强烈的视觉冲击力,给观者留下深刻印象,吸引观者产生进一步思考的兴趣。

分析三:进一步思考的空间

为什么将婴幼儿与手持牙刷(产品)的成人手臂结合为一体,这是观者不禁要思考的。成人的手臂相比较婴幼儿更加灵活,孩子们使用这款儿童智能电动牙刷,智能便捷,便捷的程度就犹如成人使用。通过这种貌似不合理的组合,达到"合理"的信息传递,将产品智

能、易操作的特性通过冲突的画面效果表达给观者,让观者印象深刻。

分析四：系列化广告画面

系列化的广告强化消费者对产品的印象,获得好的宣传效果。

第五节　提高趣味型

一、合理夸张法

借助想象,对广告作品中所宣传的对象的品质或特性的某个方面进行相当明显的过分夸大,以加深或扩大对这些特征的认识。文学家高尔基指出："夸张是创作的基本原则。"通过这种手法能更鲜明地强调或揭示事物的实质,加强作品的艺术效果。夸张是一般中求新奇变化,通过虚构把对象的特点和个性中美的方面进行夸大,赋予人们一种新奇与变化的情趣,如图 6-12 所示。

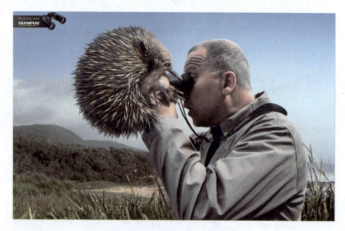

图 6-12　望远镜广告
（图片来源于淘图网）

按其表现的特征,夸张可以分为形态夸张和神情夸张两种类型,前者为表象性的处理品,后者则为含蓄性的情态处理品。通过夸张手法的运用,为广告设计的艺术美注入了浓郁的感情色彩,使产品的特征鲜明、突出、动人。

二、幽默法

幽默法是指广告作品中巧妙地再现喜剧性特征,抓住生活现象中局部性的东西,通过人们的性格、外貌和举止的某些可笑的特征表现出来,如图 6-13 所示。幽默的表现手法,往往运用饶有风趣的情节、巧妙的安排,把某种需要肯定的事物无限延伸到漫画的程度,造成一种充满情趣、引人发笑而又耐人寻味的幽默意境。幽默的矛盾冲突可以达到出乎意料、又在情理之中的艺术效果,勾引起观赏者会心的微笑,以别具一格的方式发挥艺术的感染力。

三、悬念安排法

在表现手法上故弄玄虚,布下疑阵,使人对广告画面乍看不解题意,造成一种猜疑和紧张的心理状态,在观众的心理上掀起层层波澜,产生夸张的效果,驱动消费者的好奇心、开启积极的思维联想,引起观众进一步探明广告题意之所在的强烈愿望,然后通过广告标题或正文把广告的主题点明出来,使悬念得以解除,给人留下难忘的心理感受,如图 6-14 所示。

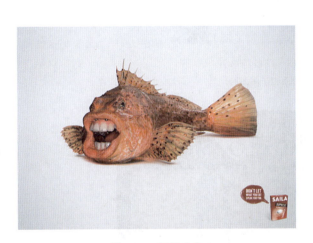

图 6-13　饵料广告
(图片来源于淘图网)

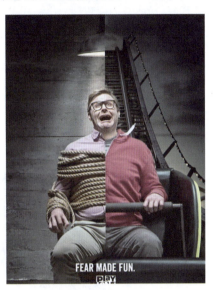

图 6-14　服饰广告 2
(图片来源于淘图网)

悬念手法有相当高的艺术价值,它能加深矛盾冲突,吸引观众的兴趣和注意力,造成一种强烈的感受,产生引人入胜的艺术效果。

四、漫画法

漫画本身就具备娱乐受众的能力,漫画的表现形式也更多样,这种简单而夸张的手法能够从各个角度展现产品的特性,映射的内容较为广泛,是一种较容易被消费者理解和接受的设计手法,如图 6-15 所示。

五、悖理法

将现实中不可能发生的状况变为可能、不真实的情况成为真实,以此趣味地表现某种想象并表达思想。主要手法有混维、反序、矛盾等。

(1)混维:在设计中可以通过三维造型和二维造型巧妙自然的融合,将幻想与真实混合交错在一起,使现实中不可能的场景在我们的图形表现中奇妙地营造出来,产生视觉上的新奇感受,如图 6-16 所示。

(2)反序:有目的地将客观物象进行秩序的错乱、方向的颠倒等处理,从而表述新的寓意。

广告设计

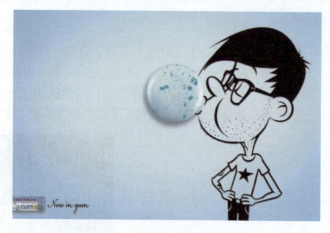

图 6-15　口香糖广告
（图片来源于淘图网）

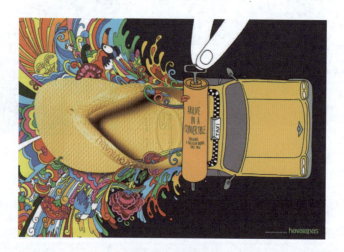

图 6-16　拖鞋广告
（图片来源于淘图网）

（3）矛盾：通过无法自圆其说的对抗表现产生新鲜的意念。

以上方法并非盲目的使用，往往配合创意表现，不仅形式出奇，更通过形式很好的表现主题。

【体验与实践】

课后请分别收集不少于 2 组提高趣味型广告设计优秀案例，下节课为同学们展示并分析其设计表现的技法及创意性。

第六节　优秀广告手法解析：提高趣味型广告赏析

图 6-17 所示是英国快线公交的一系列广告设计，通过夸张的表现手法，让画面极具趣味性，给观者留下深刻的速度性感知。

图 6-17　快线公交广告

(图片来源于飞特网)

分析一：简单的背景效果，偏冷色的整体基调

简单的径向渐变背景色，冷灰色的整体基调，都在为"速度"这个主题服务。冷色调给人冷静、冰凉进而联想到风的感觉，为强风吹的画面效果营造气氛。

分析二：夸张的前景人物

被风吹打得已经变形的面部特写、头发、衣服、领带，虽然夸张，却并不突兀，只为展示一个明确的主题：快速。夸张甚至有些扭曲的人物面部形象，突出宣传重点的同时，提高了画面的趣味性，强化的宣传效果。

分析三：醒目的标题文字与宣传的对象

红色的主标题与同样是红色的快线公交车相互呼应，与画面整体的冷色调形成了一个小对比，进一步强化的视觉效果，恰到好处，使画面色调也带有一定的冲击力。

第七节　增强深度型

一、借代手法

平凡的画面难以让人留下深刻的印象，避开直接展示表述主题的形式，而是选用相对间接隐晦却含有共通点的图形图像，借以引起观者的注意与思考，观者通过一番思考之后才能挖掘出内容的真谛。当观者领悟到内在含义后，广告的主题也就清晰明了，在思考中，观者自然留下了更加深刻的印象，如图 6-18 所示。

二、运用联想法

联想法与借代法有类似之处，也是为给观者留下深刻印象，加深画面的意境而将广告主题模糊化。但是不同之处是，联想法的画面一定留有与主题相关的提示，观者在审美的过程中通过丰富的联想，能突破时空的界限，扩大艺术形象的容量。通过联想，人们在审

美对象上看到自己或与自己有关的经验,美感往往显得特别强烈,从而使审美对象广告设计融合为一体,在产生联想过程中引发了美感共鸣,其感情的强度总是激烈的、丰富的,如图6-19所示。

图6-18 牙膏广告
(图片来源于飞特网)

图6-19 安全驾驶广告
(图片来源于花瓣网)

三、借用比喻法

比喻法是文学作品中常用的艺术手段,在广告设计中是指创意过程中选择两个在本质上各不相同,而在某些方面又有些相似性的事物,合理巧妙的搭配在一幅画面中,"以此物喻彼物",比喻的事物与主题没有直接的关系,但是某一点上与主题的某些特征有相似之处,因而可以借题发挥,进行延伸转化,获得"婉转曲达"的艺术效果,如图6-20所示。

很多广告的被比喻对象往往是产品的功能特性,这样的广告含义往往更加含蓄隐伏,有时难以一目了然,但一旦领会其意,便能给人以意味无尽的感受,留下美好的印象。

第六章 广告设计的表现技法

图 6-20 矿泉水广告

(图片来源于百度图库)

【体验与实践】

分组讨论，大家推荐一位同学说一说图 6-21 和图 6-22 采用了哪种表现技法，表达了什么设计主题，并在课后通过网络或拍照形式收集 2～3 张自己比较喜欢的增强广告招贴，分析其优点。

第八节　优秀广告手法解析：增强深度型广告赏析

如图 6-21 和图 6-22 所示是环境保护主题的系列公益广告设计，采用了借代的表现手法，借以引起观者的深思，进而体会让画面的真实意义，给观者留下深刻的速度的印象。

图 6-21 公益广告 1

(图片来源于飞特网)

图 6-22 公益广告 2

(图片来源于飞特网)

分析一：严肃深沉的整体基调

黑白灰的整体基调，白底黑图、黑底白图，都是最强的明暗对比，肃穆设甚至有些沉重，直接映射当今社会环境保护亟待解决的严肃性、紧迫性。

分析二：简洁的文字

白底色上与枪支同方向的小字号黑字、黑底色上左下角的白色文字，在整个画面中占据非常小的面积；方正的黑体、简单直观的配文地位，与主体对象相互呼应，简朴肃立。

分析三：发人深省的借代对象

手枪里的子弹、手榴弹，这些都是对人类有直接巨大伤害的杀伤性武器，避开直接表述主题的简单形式，以不可降解的吹塑瓶形象借以指代，目的是引起观者的深度思考，引领观者领悟到内在含义：不可降解制品在废弃过程中对环境的污染，犹如杀伤性武器对人类的伤害，发人深省，广告的含义得到了进一步深化。

第九节　延长感知型

一、移植法

将同质同类或者完全不同质不同类的元素混合在一起，将他们的特质相互合成，形成一个新的物体，构合一个兼具两者特征的全新的事物或概念，产生一种奇特的效果，这是当前最常用的表现手法，它可以尽情地发挥我们的想象力，为广告提供了无限的可能性，被联系在一起的事物或概念越不相干，产生的效果就越让人感到新奇和兴奋。这样的手法所体现出的内涵通常也是非常深刻的，如图 6-23 所示。

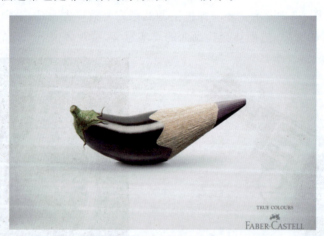

图 6-23　超市广告
（图片来源于飞特网）

生活中大家熟悉的铅笔、筷子、夹子、书、眼镜、手电筒、蔬菜……都可以给我们带来无限的想象和无限的创意。以小见大，从平凡中汲取智慧的灵光，老元素新结合，通过大家对熟悉元素的了解去更深刻地理解创意。随时保持敏锐的观察力，发现生活中一些微不足道的、平凡的细节现象，加上天才的创意发挥，可以闪现出智慧的火花。

学会观察生活,善于从一个物体看到另外并不存在的物体。选定一个物体,在脑海中改变它的形状、色彩、大小、光线、表面、环境、物象等;将各个组成部分拆散开来,在脑海中细细把玩,然后将它们与别的事物进行组装;从场景或物体中抽取单个的元素,就其中的每个元素进行创意。还可以根据主题创意增添细节。

有意识地将物象变得模棱两可,导致视觉幻想而获得多重意义和解释,用视觉幻想赋予物体或场景以崭新的含义。以此自如地控制我们的意象,使它向我们思考的方向发展变化。

二、倒置法

倒置的设计手法算是一种出奇制胜的手段,刻意将画面中的视觉元素颠倒方向,使画面的表达产生一种反常的效果,这样有悖于正常排版的广告往往更容易吸引受众的关注,在好奇心的作用下关注画面、探明真相。

三、错觉法

错觉通过玩弄我们的空间感与真实感来使我们着迷。在广告设计中,设计师运用相关设计元素进行编排,让受众产生一种视觉上的错觉,促使受众延长观看广告的时间。比如,你可以在二维空间创造运动的错觉——想想运动的曲线;在平面广告中,节奏与韵律就可以创造出上下运动的错觉;在创作的过程中,与主题的距离、视角、位置、空间等都会产生有趣的错觉。

四、聚集图形法

在图形组织时,运用聚集的方法,把多种物形或者单一相近的物形元素以重复、聚集的形式,拼合成新的视觉图形图像,表达一个完整的主题,如图6-24所示。

五、聚集字形法

在广告设计中,文字不仅是必要的设计元素,有时还可以转化为图形,成为兼具图形特征的角色,如将广告主要文字信息纳入具有相关表现意义的形态中,使其由单一的信息表述成为主题图形的新表现。传递出文字符号本身和图形的双重意义,一形多意的表达概念,如图6-25所示。

图 6-24　时尚杂志广告 1
(图片来源于三视觉网)

将文字汇聚拼合成全新的图形图像,形成广告的主题,它可以是艺术化的字体,也可以是图形化的字体,所有文字进行艺术化的处理,组成的图形内涵更深,进而加深受众的记忆。

广告设计

六、负空间法

一定的形体占据一定的空间，我们将形体本身称为正形，也称为图；将其周围的"空白"（纯粹的空间）称为负形，也称为底。多数时间，人们更关注正形，然而在广告画面中，正形与负形实际上是相辅相成的，如果能够将负空间利用好，往往会达到意想不到的设计效果，中国古代的太极图就是一种正负形的完美结合。如图 6-26 所示的作品也运用了负形。

图 6-25　时尚杂志广告 2
（图片来源于飞特网）

图 6-26　公益广告 3
（图片来源于飞特网）

【体验与实践】

课后请分别收集不少于 2 组延长感知型广告设计优秀案例，下节课为同学们展示并分析其设计表现的技法及创意性。

第十节　优秀广告手法解析：延长感知型广告赏析

如图 6-27 所示是一系列的英国《泰晤士报》广告设计，采用了移植的表现手法，将同质同类但是时空完全不同的画面组合在一起，引起观者的情感共鸣。

分析一：移植的画面，延长了观者的感知度

《泰晤士报》是英国一张全国发行的综合性日报，是一张对全世界政治、经济、文化发挥着巨大影响的报纸，如图 6-27 所示，今日的英国女王伊丽莎白与昨日的英国首相丘吉尔；昨日的年轻女王与今日英国朝气蓬勃的儿童，时空不同，场景类似，画面的移植对比中又存在着同质性，彰显出《泰晤士报》在 200 多年的发行历史中，秉承着"独立地、客观地报道事实""报道发展中的历史"的宗旨一直未曾改变。

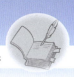

第六章 广告设计的表现技法

图 6-27　英国《泰晤士报》广告

（图片来源于飞特网）

分析二：黑白与彩色基调，让时空对比愈加强烈，进一步点明主题

老照片与新景象，黑白与彩色，过去与当下，黑白与彩色基调的对比，更进一步突出《泰晤士报》作为英国新闻报刊行业领军者的地位。

第七章

广告设计的视觉传达要素

【本章学习目标】
(1) 广告中图形、文字、色彩的设计与应用技法。
(2) 广告的版式设计技巧。

图形、文字、色彩是广告设计的三大构成要素,广告设计的视觉传达以此为依托,借助不同的版式编排,让它们在相应合理的位置上行使着各自的职责,共同完成相同的使命。

第一节 广告中的图形设计

在信息传递迅猛、生活节奏越来越快的当今世界,消费者们对于广告中图形的设计要求达到了空前的高度。作为创意表现元素的图形,在视觉传达过程中是否能够直接、生动和有效地将广告的内容和信息传达给消费者,引起消费者的心理反应,进而产生广告效应,成为一幅作品成功的关键要素之一。

图形只有表现趣味浓厚,才能提高人们的注意力,得到预期的广告效果。作为构成广告的重要元素之一,优秀的图形设计能够更好地表现产品的视觉效应,对于塑造品牌和良好的企业形象,进而传达信息起到了重要的作用。

一、图形语言的特性

1. 广告图形的表现优势

在广告设计中,图形语言的传播速度更快、更广、更直观,而且更易于记忆,更容易给受众带来强烈的视觉冲击,如图7-1和图7-2所示。

(1) 图形是传播信息的形象简语。一条需要长篇大论才能叙述清楚的信息内容往往通过一张照片或图画就能让人一目了然。比如,向别人介绍某种物质的形状、某个人的特征、某个情节,就不如给他看照片、图画或摄像那么直观和得以迅速传达。

(2) 图形是最易识别和记忆的信息载体。没有让受众形成记忆,就等于传播失效,而记忆的基础首先是识别。视觉作品是由形、色、表现风格、构成形式等多种因素组织而成的,很难完全雷同(临摹和复制除外)。其独立的形象特征和视觉感染作用使它成为最易识别和记忆的信息传播形式。当代许多企业是基于对形象语言这一功能的认识而广泛运

第七章　广告设计的视觉传达要素

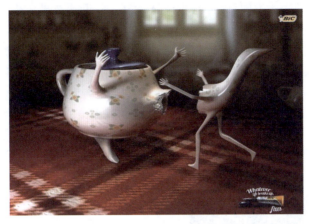

图 7-1　强力胶广告

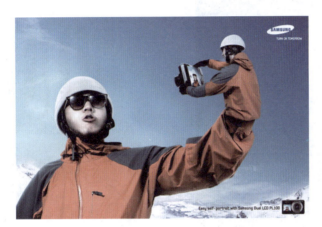

图 7-2　相机广告

用 VI 系统（形象视觉识别系统）来提高企业及产品在消费者心目中的认知率，增强记忆，由此获得推广、赢得市场。

（3）图形是世界通用语言。无论哪个国家、哪个民族的人，其生理构造都大体相同，眼睛的构造及其与大脑神经系统的连接关系更是相同，所以全世界人类的视觉感知方式和感知结果是完全一样的。因此，图形语言必然成为全世界的人都可以理解的共同语言。我们不论走到哪个有文字差异的地方，那里的公共识别图形都可以让我们迅速了解当地的公共规则，那里的图形广告都可以让我们迅速了解当地的商业信息和消费潮流。

2. 广告图形的功能作用

广告设计中图形语言的作用主要表现为以下 3 个方面。

（1）图形语言能更准确地传达广告的信息。图形具备很强的直观性、有效性。就其具备的直观性来说，主要通过视觉元素识别来表现，若采用文字，则无法准确地知道图形传递的信息，即使猜到了基本的含义，也不能达到较高的准确度。而广告设计中的图形语言则不同，它不仅能有效、迅速地激发人们对熟知事物的联想，引导人们进入意向和语境，

从而了解到设计者的表达意图,而且能够在脑海中还原设计者想要表现的事件,如图 7-3 所示。

(2)能够利用图形产生的视觉效果来吸引人们的注意力。图形具备很强的生动性、活泼性,直接作用于人的视觉神经,带来文字所无法替代的心理影响,带来强烈的视觉冲击。

(3)能够猎取人们的心理反应,吸引人们继续把广告看完。一个好的广告设计来源于好的创意,一幅富含创意的图就像窗口那样,借助其优美的形式,体会广告的深刻含义。而准确生动的图形语言在表现广告设计主题、传递广告信息上是极其重要的,因而图形设计水平和质量的高低直接决定了广告的质量和效果。通过运用多种设计理念、表现形式来设计更好的图形,等于直接提升了图形语言的有效性,如图 7-4 所示。

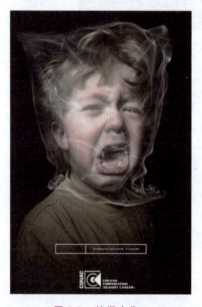

图 7-3　禁烟广告 1

图 7-4　钢琴演奏会广告

由于不同设计理念和设计手段设计出来的图形具有不同的张力,体现出不同的人文精神,从而使图形语言受到了强化,更便于人们理解其广告的内涵。也就是说,一个好的、富含新意的图形就能使广告设计成功。

3. 广告图形的设计准则

(1)图形的选用与设计能够准确地传达产品的主题信息。
(2)图形的选用与设计能够突出强化产品主题,具备视觉吸引力。
(3)图形的选用与设计符合形式美的法则,具有装饰美感。

二、图形语言的类型

1. 摄影图像

摄影图片具有其他表现形式所达不到的真实感,能够将产品直观地呈现在广告画面中,可信度高,视觉冲击力强,对消费者具有很强的说服力。如图 7-5 所示,随着数码产品

在艺术设计中的广泛应用,摄影图片成为广告设计中尤其是商业广告中很重要的表现形式。同时摄影与计算机图像处理技术的结合为图像表现扩展了无限大的空间,能创造出现实生活中不存在的又极具视觉真实感的作品,为现实广告图形的创意提供了可能性和技术性。

2. 插画漫画

插画漫画是一种生动有趣的图形表现形式,是因为它能及时捕捉目标人群的喜好,"与时俱进"地吸收众多流行元素。如果将这种插画漫画与广告结合的广告形态定义为广告的新兴流派,这种具有巨大创意空间的新广告形态无疑给传统广告注入了新鲜血液,商业插画漫画也不再是单纯的广告附属品,也成为广告"主角"了,如图7-6所示。

图7-5 香水广告

图7-6 狗粮广告

3. 装饰图形

在广告设计过程中,运用丰富的想象与联想,采用间接而具有隐含意义的装饰图形,让画面更具美感和意境,带来一种强烈的情绪渲染。

4. 混合图形图像

有的广告设计作品采用统一的风格,而有的作品采用不同风格类型并存的形式,混合图形图像就是指图形间不同类型的混搭。如图7-7所示,在设计过程中,将不同类别的图形有机地结合起来,相互作用、相互衬托,画面的层次会更加丰富,在比较与映衬中带来一种别样的视觉感受。

5. 点、线、面

点、线、面是平面构成最基本的造型要素。当它们个别存在时,点具有集中、线具有延

长、面具有重量的性格特征。因此,巧妙地将点、线、面运用于广告设计中,可以表现出许多不同的情感和视觉效果。

(1) 在造型艺术中的点是一切形态的基础。它有一种跃动感,可以产生球体滚跳的联想;它有一种生机感,可以产生对植物种子的联想;它有一种闪烁感,可以产生诸如发光体的联想;它还具有节奏感,一种类似音乐中的节拍的节奏。

(2) 线的形态多种多样,它给设计提供的变化是无穷无尽的,概括起来可分为两大类:直线和曲线。线的视觉心理感受具有方向感,有一种动态的惯性。线的这种变化的性格,对于动、静的表现力最强。不同的线会给人不同视觉感受,一般来说,垂直线给人的感觉是庄重、强性、单纯、严峻等;水平线给人的感觉是平和、安定、静寂、永久等;斜线给人的感觉是动感、活泼而有深度;曲线给人的感觉是厚重、饱满、优雅、柔软等,如图7-8所示。

图7-7 啤酒广告1

图7-8 节日广告

(3) 和线有着密切的关系,面有轮廓线,在造型上比点和线更能确定形的意义。面的形态无限丰富,一般可概括为:偶然形、几何形、有机形和不规则形。偶然形是偶然产生的,富有个性、新颖、怪异的特点;几何形具有明快、理性的秩序美感;有机形则是借助于自然外力而形成的自然形,具有自然、流畅、纯朴、柔和的特点;不规则形是指有意识、有目的、人为创造出来的形,其特点是不受限制,不具有任何规律的造型。

【体验与实践】

图7-9是一系列公益广告,请尝试分析其在图形设计中采用的形式手法,进而解析其所要表达的主题思想,用心体会形式与思想之间的内在关联。

三、点线面在广告设计中的应用赏析

图7-10是一则睫毛膏的平面广告:画面的视觉中心是一个条形码,条形码每条线

第七章　广告设计的视觉传达要素

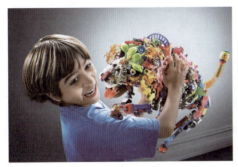
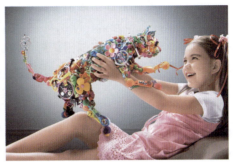

图 7-9　系列公益广告

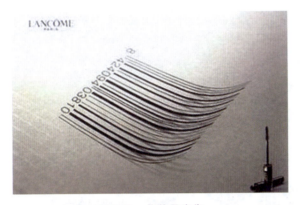

图 7-10　化妆品广告

的前端都演变成了长长的向上翘起的睫毛，优雅而时尚；左上角是兰蔻的品牌名称，右下角是睫毛膏的图片，均占了很小的比例，这样就衬托出了"条形码"睫毛。设计师在这幅作品中充分利用了曲线的特性：饱满、优雅、华丽而柔软，给观众留下了深刻而美好的印象。条形码作为现代商品必备的一种识别性符号，又能够给人以时尚、前卫的感觉，由此使观众联想到了产品的流行与时尚。其独特的设计构思和巧妙的设计语言非常值得我们借鉴。

【体验与实践】

　　课后请收集有趣味性的以摄影图像为主的广告设计作品，下节课展示给大家观赏，并试着分析一下作品的出彩之处。

四、图形语言的创作方法

　　图形在绝大多数广告中扮演着举重若轻的角色，是构成广告设计的主体，是引起人们对广告关注的首要因素。在图形创意上，单一的、固定的视觉形象已司空见惯，新奇的图形表现是设计成功的关键，我们要学会制造不同、新奇，打破事物固有造型。将不同性质的物形进行巧妙的结合，由两个或两个以上的形态和谐融洽地构合成一个新形态，由此通过形态间的联系产生新意义，或借助大家对一种物的特性的熟悉来表达另一种物的意义。这是将元素作加法创造，这种创造方式是有规律可循的，利用正负形、共生、同构、渐变等

方法，都可以将多种元素和谐融洽地组织在一起，如图 7-11 所示。

可以利用单一造型元素作减法创造，如隐形减缺等；也有从特殊的角度再现物形，这时尽管表现对象没有变化，但却因新鲜的视觉带来不同凡响的魅力，有时更可由此传达新意，如无理、混维等。

1. 同构与解构图形

所谓图形同构，指的是两个或两个以上的图形，根据它们之间的共性含义组合在一起，共同构成一个新图形，这个新图形并不是原图形的简单相加，而是一种超越或突变，形成强烈的视觉冲击力，生成复合性的传达意念，使图形本身的设计思想得到扩展，给予观者丰富的心理感受，如图 7-12 所示。

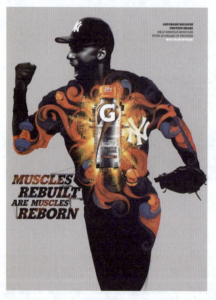

图 7-11　饮品广告 1

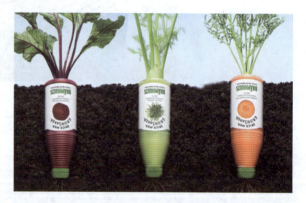

图 7-12　果蔬汁广告

而所谓图形解构，是指在广告设计过程中，为了把现有素材整合成新形象，需要把有关素材进行分解，并重新组合，从而诠释全新的理念。

同构与解构有共通之处：都是元素的重新整合；也有其差异性：同构追求共性中的升华，而解构更注重差异性的强对比。

2. 聚集成形

了解印刷常识的人都知道，每个印刷媒体上的形象都是由细微的网点密集构成，倘若我们有意识地将构成的网点放大状态、减少数量，并更换成其他有意义的形象，即把很多小的物形聚集成另一种物的形态的图形，就可以形成新颖独特的聚集图形，如图 7-13 所示。

在广告图形设计中，将不同的形象素材聚集在一起，这些素材大都相同或具有相似性，它们按照一定规律密集排列，根据设计者的构思，形成新的图形，具备更强的吸引力。

在设计聚集图形时，统一的单位形、不同的单位形、单位形的大小、单位形的组合形式等都是我们要具体设计考虑的。

3. 以文作图

以文字作为主要素材依据，进行设计的图形，或者说是将文字图形化，这就是设计中常见的文字类图形。这样的图形设计形式，兼具图文两者的优势于一身，图形、文字相互作用，相得益彰，如图 7-14 所示。

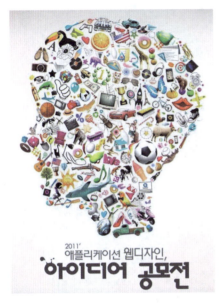

图 7-13　商超广告 1

图 7-14　音乐会广告

4. 共生图形

共生图形指的是形与形之间具备一定的相容基础，共用一些部分或轮廓线，相互借用、相互依存，以一种异常紧密的方式将多个图形整合成一个不可分割的整体，共生图形的构成元素要巧妙、简洁，既各自成型，又要保证图形的整体感不被破坏。这种表现方式在视觉上具有趣味性和动感，画面感丰富而有层次，共生图形的创作思维过程是开创性的创意过程，是形的空间、轮廓等因素整体思考与整合的过程。

5. 模拟类图形

模拟类的图形带有强烈的比拟意味，挖掘图形素材表象之下的可能性，通过仿制、拟人等形式，让普通的图形形象更加鲜明独特，吸引人眼球，从而使广告作品魅力得到提升，传播力度更强，如图 7-15 所示。

6. 正负反转

指正形和负形相互借用，相互依存，作为正形的图和作为负形的底可以相互反转。

把画面的虚(负)空间开发出与主题意义相关的有意义的新形态,使画面的每一个空间说话,不仅仅最经济的使用空间,更主要是以此来增强画面的纯粹、巧妙的视觉新奇,通过图像的相互依存、相融共生、相互作用的形式来暗示两者之间潜在的关系,如图7-16所示。

图7-15 舞剧广告1

图7-16 公益广告1

【体验与实践】

课后收集不少于3种创作类型的广告设计优秀案例,4～6人一组,完成一组幻灯片,下节课以组为单位推荐一名代表进行展示和解析。

五、以文作图、共生图形在广告设计中的应用赏析

图7-17是一则芭蕾舞剧的宣传广告,采用了共生图形的设计形式,将芭蕾舞女舞者与天鹅的剪影造型巧妙结合成一个不可分割的整体,无论图形的内容还是形式都恰到好处,直点宣传主题。

分析一:主题图形的共生模式恰到好处

一列芭蕾舞者与骄傲的黑天鹅,均采用图形剪影的形式,共生一体,自然和谐紧扣主题。

分析二:简洁的色彩

黑色红色,点缀少量白色,简洁而有力度。

图7-18是一乳制饮品的宣传广告,采用了以文作图的设计形式,白色圆滑的产品宣传性文字共同组合成饮品瓶体形状,即便画面中不出现实物,却胜似出现实物,让广告宣传的意境更加提升一个层次。

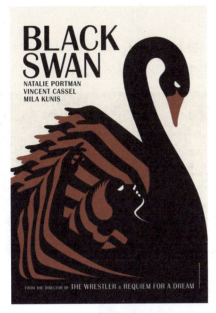

图 7-17　舞剧广告 2　　　　　　　图 7-18　饮品广告 2

分析一：以文作图，让画面更具生趣

字体是类似乳滴的外形，色彩是洁净的白色，这些都与产品食物性特点切合。大量文字根据瓶体进行了大小形状的调整后有机结合，凸显宣传主题。

分析二：色彩的搭配，让图形的表达更切题

浅色的背景，白色的瓶体，巧克力色的配文和瓶盖，一切色彩的使用均围绕产品、锦上添花。

【体验与实践】

结合以文作图、共生图形的设计形式在广告中的应用，在课下收集不少于两幅以文作图、共生图形的广告海报并尝试分析其优点。

第二节　广告文字设计

文字是信息与思想交流的重要工具，在广告设计中，文字的出现让信息的表达直观明确，是广告领域中比较成熟的表现手段。在今日的绝大多数广告设计作品中，文字无论在广告版面中是否居于主要地位，都是不可缺少的组成部分。

文字在信息的表述方面具有双重性，一方面文字本身具有意义的指向，另一方面文字又可视为表示特定信息的设计图形，这种双重性使得文字设计不同于单纯的图形设计而展现出一种独特的魅力。文字造型与编排设计的好坏直接影响广告的视觉传达效果和诉求力，为此在设计时要避免不必要的装饰变化造成识别的障碍，力求准确、有效地表达广告的主题和创意。

一、广告中文字的应用类型

在图 7-19 这则商场促销广告中,由于版面信息较多,涵盖的文字类型也比较全面,文字的设计与编排,以设计者的构思为主线,引导着受众一步步往下关注。

图 7-19　商场促销广告

1. 醒目的主标题文字

主标题文字是广告中文字的核心部分,是一则广告主题的高度概括,对图形含义起到说明与升华的作用。标题是大多数平面广告最重要的部分,它是决定读者是否读正文的关键。有研究表明读标题的人平均为读正文的人的 5 倍。有效的标题能吸引消费者的注意,引起消费者对广告的兴趣,并产生进一步阅读正文的愿望。

标题文字在广告画面中占有重要地位,通常被安排在版面的显著位置,采用较大的字号和粗体字样,吸引眼球。图 7-19 中的主标题,做上下错落排列,添加投影特效,位于页面上方主要位置,盛大而醒目,这一文字标题能够凸显整个广告版面主题。

2. 经典的小标题和广告语

广告设计中的小标题和广告语,同样需要精心设计,一般情况下字号小于主标题但是大于正文内容文字,虽然处于第二梯队,却依然是吸引受众的亮点。图 7-19 中的小标题就符合上述设计需求,金红色的"VIP"字样,精致而又有吸引力,与主标题交相辉映。

而广告语作为企业或商品相对长期使用的广告宣传口号,它将广告信息浓缩成精练

上口、便于重复和记忆的短句。好的标题常常发展成广告语,被长期广泛使用。广告语并非广告的必要文字,但优秀的广告语在强化消费者对产品的记忆方面却能产生事半功倍的效果。例如一听到"真诚到永远""Just do it"(想干就干)等经典的广告语,消费者就会联想到海尔、耐克等品牌。

3. 整齐排列的内文

广告正文通常是企业理念、产品功能、服务项目的详尽解释,有时也是对广告标题的进一步发展说明。由于正文文字相对较多,一般采用阅读性强的印刷字体,字体与编排风格要和广告画面的整体风格统一、和谐,如图 7-20 所示。

广告设计中的内容文字设计时,要考虑的因素更多的是清晰易懂,正因此原因,某些经典的印刷体被长期应用于内文,中文字体如黑体、宋体、仿宋体,拉丁字体如罗马体、无衬线体;同时,在文字的排列上,左、右、中对齐的排列形式较常用;字号方面,相对较小的字号较常见。本案例中的内文,将部分促销信息放大,多数文字做整齐排列,同时用左右对齐的矩形将文字进一步归类并齐。

【体验与实践】

尝试分析图 7-20 中各类文字的应用。

二、广告中文字的设计原则

广告中的文字设计,应当符合设计创意的需要,简洁而不简单,具备基本的信息传递功能的基础上,符合形式美的法则,如图 7-21 所示。

图 7-20　饮料广告

图 7-21　洗发水广告

1. 注重基本的可读性

文字是语言的可观形象,是信息沟通的工具。要沟通,首要前提是明白对方在说什么,文字就是表现平面上的语言。

在广告设计中,文字与图形设计的一大区别在于其直观性,文字的出现首先要能够清晰明了的传递文字本身的信息内容。文字的功能性十分强大,它能够以客观的形式将广告内容直接呈现给受众。信息桥梁是否畅通首先取决于文字是否能被消费者看明白,在此基础上才谈得上信息的沟通。因此,广告字体的设计不论创意如何巧妙,形式如何新颖别致都应该遵循这一基本原则,否则,让人识别困难的字体只能使消费者感到费解甚至产生误解,造成广告效果与设计初衷背道而驰的后果。只要你识字,就能做到基本沟通无障碍,因此,要根据广告的需求选择合适的字体,进行合理的字号、字距的选择,让文字的可读性进一步加强,诱导人们的阅读兴趣。

(1) 文字的排列方向

文字在版面中的出现是灵活多变的,设计者在编排过程中可以采用横排、竖排或各种角度的倾斜排。中文环境下,横排竖排文字形式是并存的。横排文字是人们基本的阅读顺序,是使用最多的一种方式,视线由左向右移动,从上往下阅读,最方便阅读,显得平稳;而竖排文字,则由上往下移动,同时从右往左阅读,主要是为了形式感的需要,阅读不如横排来的习惯,但因为符合中国传统的行文风格,亦可配合传播内容需要而采用。而英文环境下,很少有竖排文字,即便出现竖排文字,也是在横排文字的基础上顺时针旋转 90°变异为所谓竖排文字。如果设计需要活跃版面情趣,或制造动感效应时,则可以尝试倾斜排,但应把握倾斜角度的微妙变化,争取恰到好处,如图 7-22 所示。

(2) 字号与距离的设置

标题性主要文字,字号设置较大,强化其可见性;而内文往往是受众在被标题或图形图像吸引的基础上,进一步阅读的对象,因此,其可读性原则更要突出,整齐地排列、行距略大于字距的编排,都会让人们的阅读更加舒适自然。

图 7-22 公益广告 2

① 文字的间距。文字之间的间距大小直接关系到阅读的清晰度,保持合理的字间距,可以带来轻松愉快地阅读。同时,有意识地处理字间距的变化,营造极具视觉感的节奏变化,是设计师应有的素质。文字的间距大小犹如点设置的轻重缓急,带来不同的视觉感。

② 文字的行距。文字几行构成组合时,就会产生行距,行间距同字间距的控制设计一样重要,它的变化也直接影响阅读的效果。

③ 文字的行长。文字每行的长度直接影响着阅读的质量,如果文字过长,人的眼睛容易走行,读起来较费力;文字过短,眼睛转行频繁,从而导致阅读不流利顺畅。一般而言,每行的文字以 10～30 个字符为宜,当然,这主要是针对篇幅较长时而说的,有些时候,为了设计内容和形式需要,亦可打破界限,进行不拘一格的排版。

(3) 文字的常见编排形式

① 对齐。

首尾对齐(两端对齐):这种对齐方式就像有一个无形的边框对文字每一行的首尾进行约束对齐,显出很规整的外形,是版面使用率最高的一种排列方式。由于外形方方正正,因而具有严肃、大方但略显平淡的视觉特征,设计时要注意在字体、文字大小方面的搭配变化,以增加画面的层次感,如图 7-23 所示。

左对齐:就是文字对齐的参考线在每一行文字的左侧,而右侧则随着语句的长短自然结尾的排列方式。文字排列的左侧显得非常齐整而右侧富于长短变化,在视觉上形成一种和谐的对比关系。左对齐是广告文字编排中很常用的一种对齐方式,如图 7-24 所示。

图 7-23　展览广告 1

图 7-24　饮品广告 3

(图片来源于红动中国)

右对齐:与左对齐相反,右对齐中文字对齐参考线在每一行文字的右侧,因此文字排列的右侧整齐而左侧变化丰富。这种排列方式打破了人在阅读上的视觉习惯,变化新颖;对于安排在画面中右侧的文字来说,使用右对齐一方面在视觉上形成了画面的边框,另一方面对画面的视觉中心具有指向性作用。

中对齐:就是文字的对齐参考线在每行文字的中心位置,参考线两侧的文字对称排列,语句长短不同使得每行文字的左右都富于节奏变化,显得活泼而端庄。以这种方式排列的文字通常被安排在画面的垂直中轴线位置,设计时要注意语句换行的流畅感以及中

广告设计

英文拼写方式上的差异,避免造成阅读和识别的困难,如图 7-25 所示。

② 文本绕图:就是每行文字的排列根据图形的外形起始、结尾,或者文字的走向顺着图片外形起伏而变化,使图形与文字之间形成有机的联系,生动而亲切,如图 7-26 所示。

图 7-25　艺术广告 1

图 7-26　展览广告 2

③ 首字突出:是将每段文字的首字进行加大处理,突出文字的造型特点,赋予文字以图形的意味,从而丰富画面的视觉效果。这种方式一般用于字数较多的正文,通过突出首字的变化在内容上对每段正文有所提示。

④ 自由排列:是不拘泥于对齐方式的一种排列形式,文字的编排主要是根据广告主题配合图形进行,通常以文字的疏密、走向构成图形意义的排列,与画面图形相结合,形成夸张而有趣味的呼应。设计时应注意文字的排列秩序与图形的内在联系,以及整体画面是否和谐统一。

2. 运用不同的形态特征进行艺术化表现

如图 7-27 所示,不同的字体具有不同的视觉与特征,所传递给受众的感受也完全不同。根据广告宣传的具体内容和形式选择不同的字体,文字的风格与广告创意的风格达到和谐统

图 7-27　文字的魅力 1

第七章 广告设计的视觉传达要素

一,才能事半功倍,广告宣传的效果表达也会更加流畅。

(1)文字的笔画结构

文字有粗壮、有纤细;有简介、有繁复;有刚劲、有圆融,不同的笔画结构代表着不同的形式语言,合理的应用才能达到理想的宣传效果。

(2)文字的动感方向

瘦长的文字有上下流动的感觉、矮扁的文字有左右流动的感觉、斜体文字有向前或斜向的动感,合理的运用文字的视觉动感,有利于引导受众的视线按照主次轻重游走。

3. 赋予鲜明的个性化

广告设计中文字的个性化由什么决定?由广告宣传的创意与主题决定。广告设计中,将文字根据设计创意进行多样化的艺术处理,让其保有原字体特点的基础上,进一步凸显个性,可以大大提升文字自身的价值,让广告效果锦上添花。

三、基础印刷字体

1. 汉字的基本印刷字体

汉字的基本印刷字体由宋体和黑体组成,在此基础上通过改变笔画的粗细比例、首尾的造型特点又形成了系列化的字体体系,扩大了设计应用的选择空间。

(1)宋体

如图 7-28 所示,宋体字是随着我国雕版印刷术的发明而产生于北宋、定型于明朝的一种字体,因印刷刻字与毛笔书写在工具和方式上均有不同,这对汉字字形的变化产生了深刻的影响。活字印刷术最初是胶泥制作成字模,用剔刀在字模顶端刻字,字体具有毛笔手书的楷体字的特征。到了木活字,以硬木作为制作字模的材料,雕刻所用的道具也与活泥字时不同,从此脱离了活泥字时模仿手写书体的特征,笔画棱角分明。其特点是横画细而平直,收笔处有三角形钝角,竖画粗且重,笔画首末端均有变化,字形方正,典雅端庄,对阅读与印刷都有很强的适应性,是汉字的主要印刷字体。

各种宋体衍生字体

各种宋体衍生字体

各种宋体衍生字体

各种宋体衍生字体

图 7-28 文字的魅力 2

（2）黑体

如图 7-29 所示，黑体字产生的时间与宋体相比要晚，受世界文字形态发展的影响，这种文字笔画粗壮，横竖粗细一致，笔画首尾均方方正正、浑厚有力、朴素大方，视觉效果非常醒目，适于做大幅标语、标题或少量文字的文本文字。黑体字在视觉上灰度比宋体重，不适于大面积文本文字的编排。在黑体基础上进行变化的文字，将笔画变细而又保留了黑体的基本特点，则满足了设计中对黑体字的应用要求。

2. 拉丁字的基本印刷字体

15 世纪，德国人古登堡用铅活字体制成歌德体字模，拉丁字是表音文字，只有 26 个大小写字母，制作方便，从此拉丁印刷字体迅速发展起来，并随着时代的变迁，衍生出千万种变化，如图 7-30 所示。

图 7-29　文字的魅力 3

图 7-30　文字的魅力 4

（1）古罗马体

古罗马体是公元 1—2 世纪最为人称道的一种拉丁字体。它横画纤细，竖画有力，外形清秀，笔画首末端有状似柱头的饰线，不同字母的外形宽窄不一。这种字体创造于欧洲文艺复兴时期，人们称它为文艺复兴字体。相对于 18 世纪出现的新罗马体而言，又称为古罗马体。

（2）斜体字

16 世纪初，意大利人格列夫设计出世界上第一套斜体活字，因此斜体字又称意大利体。这种字体具有书写方向性倾斜的特点，潇洒明快，流畅而富于动感。

（3）草书体

草书体的字形与笔画特点类似我国的书法行书，具有很强的个性面貌，行笔生动连贯、优美典雅，但在阅读上不如罗马体或无饰线体清晰方便。广告设计中常作为一种装饰

性的字体，以此丰富文字的表现力、增强画面的视觉效果。

（4）新罗马体

到18世纪下半叶，意大利人波多尼借助仪器在罗马体的基础上设计出一套新的字体，被称为新罗马体。它与古罗马体最大的区别在于字母外形齐整统一，强化了竖画的粗壮程度，使横竖笔画在粗细上的对比强烈，显得端庄严肃，是一种性格非常理性的字体。由于新罗马体具有良好的阅读性，在广告设计中常用于广告正文。

（5）无饰线体

无饰线体产生于19世纪的英国，它去掉了笔画首末端的饰线变化，同时改变了横竖笔画粗细不一的面貌，使横竖笔画粗细一致，显得简洁有力、清晰醒目。在广告中常用作标题、广告语的字体，有很强的现代感。

四、广告中文字的字体特征和应用类型

文字作为一种保存沿用至今的表意形式，其构形是有理性的，一字一意。经历了漫长的演变过程，不但其实用功能没有衰减，其艺术美感在逐步提升，从基础的印刷字体发展至今，文字的字体风格形式越来越多样化。不同的字体特征，传递着不同的情感诉求，通过对字体不同特性和类型的了解与学习，以服务于设计，令创意更明确，画面更突显个性。

1. 娟秀与挺拔

女性产品广告、化妆品广告、饰品广告等，大多力求给观者以娟秀典雅的视觉感受，使用形式单一、笔画纤细、清秀流畅的字体最能体现这种风格。

相对于纤细柔和的字体选用坚固挺拔的字体形式，结合规整的排列方式，可以表现出富有力度的文字效果，特别是在机械、科技类或体现男性主题的广告设计中，此类字体最能切合题意，如图7-31所示。

2. 轻盈与厚重

蜿蜒精细的字体笔画配合自由流畅的版式风格，可以使文字呈现出一种轻盈与欢快的视觉感受，同时也能够营造出浪漫奇幻的色彩。

如果想使画面呈现出深沉厚重的氛围，推荐选用简单纯朴、略粗壮的字体样式，结合着恰当的排版和色调，表现出深沉历练的厚重感。

3. 新颖与童趣

造型奇特、个性突出的字体形式多能达到新颖奇特的画面效果，这类变化无常的字体常给人以强烈的独特印象，常用于创意产品的广告宣传中，但是满篇的"变化无常"难免给人一种凌乱感，因此一般设计中，标题如果采用此类字体形式，其他文字会避免重复字体。

如图7-32所示，卡通字体活泼可爱，富有童趣，需要根据广告主题内容进行选用。例如表现趣味幽默的氛围，这类字体恰到好处。逗趣生动的字体形式，辅夸张的漫画等设计元素，使整个画面增色不少。

【体验与实践】
　　尝试分析图 7-31 和图 7-32 在文字使用上各有什么特点，分组讨论并推荐两位同学阐述观点。

图 7-31　体育类广告

图 7-32　儿童类广告

五、广告中文字设计的创造性

1. 常见的文字设计分类

（1）字体变化

　　字体变化是对文字的整体外形结构进行变化，字体拉长具有严肃而略显威严的感情色彩，压扁则显亲切而温和，字体倾斜产生动感与速度感，等等。此外，还有弯曲、立体化、图形化等手法，它们丰富了文字的视觉表现效果，如图 7-33 所示。

图 7-33　汽车类广告

（2）笔形变化

笔画是构成文字的基本元素，笔画的形状特点对文字风格的形成起到至关重要的作用。不同的字体具有不同的笔形特点，对基础字体进行笔形上的变化，将产生不同的新字体。在平面广告中个性化的字体设计相对基础字体而言有更大的自由空间，但应注意变化的尺度，避免由于变化过大而造成识别的困难，对信息传达形成干扰。

（3）结构变化

结构是笔画组成文字的依据，是长期以来在人们心目中形成的固有认识，随心所欲地改变文字的结构将使文字失去阅读性，形成沟通的障碍。因此，对结构的变化只是局部且谨慎的，常采用概括、共用、取舍、连接等手法，改变笔画的疏密关系，使文字显得新颖别致。

（4）排列组合变化

排列是就两个或两个以上的文字组合而言，涉及字与字之间的组合关系。多数品牌形象文字都是由多个字符组成的。改变印刷字体规整的排列模式，重新组织字与字的组合秩序，发挥单个字所不具备的组合魅力，是文字排列组合变化的最大特点。在汉字与拉丁字的组合中，要注意字体在外形特征、笔画特征、大小比例、间距行距等方面的和谐统一。对字数较多的正文而言，改变字间距、行间距以及对齐方式，会使文字形成新的视觉特征。

2. 常见的文字创意技法

（1）添加法

在一组文字的局部添加装饰性图形，力求锦上添花，如图 7-34 所示。

（2）替换法

替换法是在统一形态的文字元素中加入另类图形元素或文字元素。其本质是根据文字的内容意思，用某一形象替代字体的某个部分或某一笔画，这些形象或写实或夸张。将文字的局部替换，是文字的内涵外露，在形象和感官上都增加了一定的艺术感染力，如图 7-35 所示。

图 7-34　文字的魅力 5

图 7-35　文字的魅力 6

(3) 共用法

"笔画公用"是文字图形化创意设计中广泛运用的形式。文字是一种视觉图形,它的线条有着强烈的构成性,可以从单纯的构成角度来看笔画之间的异同,寻找笔画之间的内在联系,找到他们可以共同利用的条件,把它提取出来合并为一。

(4) 变形法

拉伸或挤压,可以是整体,也可以是针对个别笔画,变形的力度要符合设计的需求以及画面的整体美感。例如把字变细,然后整体拉长,类似条形码的感觉。

(5) 省略法

省略文字中的个别笔画,凸显个性的同时并不影响整体的可读性。

(6) 分解重构法

分解重构法是将熟悉的文字打散后,通过不同的角度审视并重新组合处理,主要目的是破坏其基本规律并寻求新的设计生命。

(7) 重叠法

将文字的笔画互相重叠或将字与字、字与图形相互重叠的表现手法。叠加能使图形产生三维空间感,通过叠加处理的实形和虚形,增加了设计的内涵和意念,以图形的巧妙组合与表现,使单调的形象丰富起来,如图 7-36 所示。

(8) 手写法

如图 7-37 所示,原笔迹的手写体总给人亲切的感觉,手写字每一笔都不可复制,每一画都触景生情。

图 7-36　文字的魅力 7

图 7-37　文字的魅力 8

【体验与实践】

尝试选用本节课介绍的 8 种文字创意技法,为"广告设计"4 个字进行 4 组创意设计,下节课请部分同学将自己的设计作品展示并阐述创意说明。

第三节 广告色彩设计

人们对物体的第一印象往往来自于色彩,好的色彩设计不仅可以增强视觉冲击力,更可以反映出广告形象的个性特点和诉求对象的属性。它可以强化感知力度,并在传达信息的同时,给予人美的享受。

图 7-38　汽车广告 1

广告中色彩的运用和设计要从主题内容和商品的个性特征出发,把握色彩变化和搭配的特点,研究人们的色彩心理规律,同时勇于打破常规的色彩习惯,运用创新的色彩格调来增加广告画面的形式独特性,赋予广告作品更深的内涵。

一、色彩的原理

1. 色彩的概念

人们在色彩的刺激中感受着色彩,心理学家对此做过许多实验,他们发现红色环境中,人的脉搏会加快,情绪兴奋冲动;而处于蓝色环境中,脉搏会减缓,情绪也较和缓。色彩是广告设计中的重要元素之一,设计师们研究色彩、擅用色彩,让不同的颜色刺激着人们的视觉神经,对其生理和心理产生影响,进而产生不同的宣传效果(图 7-39)。

在设计界领域,色彩没有美丑之分,只要运用、搭配得当,都能使设计更加光彩熠熠。广告色彩的应用要以受众的心理感受为前提,设计者要尽量避免某些色彩的表达与广告主题不符的情况出现。消费者理解并认同画面的色彩搭配,进而对设计产生浓厚的兴趣,以达到强化宣传效果的目的。

2. 色彩的三要素与广告的关联

(1) 色相

色相是色彩的基本属性,也就是色彩的面貌。在色彩理论中的色相环上,如图 7-40 所示,我们可以看到三原色为支柱展开的色相的全部面貌。黑与白以及中间过渡的灰也是一种色,为无彩色。在设计中我们通过同类色或补色或黑、白等色的运用,使设计作品

图 7-39　电影海报　　　　　　　　图 7-40　色相环

产生形式美的效果。而在广告设计中,色相却是广告所要传递信息的载体之一,经过(VI)设计的色相可以代表一定的企业形象或产品的色相面貌,如可口可乐的红色。不同的色相搭配会出现不同的形象面貌,通常在进行企业形象色彩设计及产品色彩设计的时候,大多数是采用色相搭配的方式进行的,这是因为有明确色相的色彩其象征意义非常明确,如百事可乐的红色与蓝色;柯达的黄色与红色,等等。

色相搭配一般在色彩学中称为色相对比,这种对比可以产生很强的视觉效果,吸引观众看或阅读广告。色相对比通常有同类色对比、邻近色对比、补色对比等。在设计广告的时候,当主色调确定以后就必须考虑色相的搭配与对比,以使广告的画面产生强烈的吸引力。

广告色彩的色相还可以在信息传递,产生情感、美感等方面使人感受色彩的魅力。也就是说,色彩本身具有很强的感染力,而通过精心的色相对比设计以后,就具有更强、更美的感染力。

(2) 明度

明度是指我们区分出明暗层次的无彩色觉的视觉属性,一般是黑与白以及中间的灰的表现。色彩的明度是其自身反光的程度所呈现在我们视觉中的。还有一种情况就是,光线的亮、暗也会使我们在视觉上产生明或暗的感觉。在广告色彩中,明暗的处理最重要的就是营造一种广告意境,使观众进入广告设计所营造的氛围,从而进入广告的内容。明暗关系的处理是最容易使广告画面产生意境的,并且也能传达广告的主题信息(见图 7-41)。明暗关系在艺术作品或摄影作品中有高潮、中调和低调之分,在广告中同样存在这种现象,通过高调的表现,我们可以感受到一种意境已存在其中,如高调(高明度)广告作品可以表达轻松、舒适、高雅等意境;而低调广告作品则可以表达沉稳、力量、有力的意境。另外,科学研究发现,我们眼睛的明暗层次感

图 7-41　艺术展览广告

随着光线的变暗而急剧地变得迟钝,当光线暗时,我们的眼睛就不太能分清画面中明暗的层次了,而当强光刺激的时候,眼睛对画面明暗也会变得迟钝。我们在进行户外广告色彩设计的时候,就应该考虑广告是在什么环境中发布,特别是在设计车体广告和路牌广告的色彩时,必须使人能够在白天和夜晚的灯光下都能比较清楚地看到广告。

(3) 纯度

纯度,也称为饱和度,是色相的鲜艳程度,是我们在观看色彩时的视觉感受。色彩理论中把色彩分为有彩色系与无彩色系,有彩色系的色彩具有色相、明度和纯度三要素,而无彩色系为黑与白以及在其中间的无数种灰色,他们只有明度,所以纯度只是有彩色系中才会有。绘画中"深、浅、浓、淡之中显真情"的说法,运用在广告设计之中也非常合适。广告色彩的纯度经过对比设计,同样可以传递一定的信息。我们知道色彩的纯度越高就越能表现出一种肯定与果断,而纯度越低的色彩就越有一种柔和与不确定的因素。通过色彩的纯度对比,广告除了可以传达一定的广告信息以外,还可以制造一定的意境。如在灰色状态下,有彩色的纯度等于零,但只要加入一点有彩色,不管什么颜色,都会产生如雾里看花般的似隐似现的意境。另外,生物学的研究告诉我们,人的眼睛对色彩的纯度感觉是不一样的,眼睛对红色的光刺激强烈,感觉纯度高,对绿色的光刺激最弱,纯度感觉低。我们可以利用人们对色彩纯度的感觉,进行广告色彩的设计,以使色彩达到引人注意的效果。图7-42所示为纯度推移表。

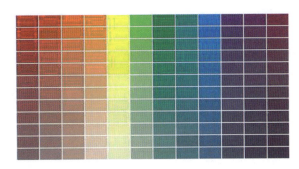

图7-42　纯度推移表

3. 色彩的混合与广告的关联

(1) 原色

原色,即是指不能透过其他颜色的混合调配而得出的"基本色",肉眼所见的色彩空间通常由三种基本色所组成,称为"三原色"。一般来说叠加型的三原色是红色、绿色、蓝色(光源的三原色);而消减型的三原色是品红色、黄色、青色(色料的三原色)。以不同比例将原色混合,可以产生出其他的新颜色。

原色的纯度高,可识别性高,出现在广告设计中往往比较醒目突出。

(2) 间色

间色也称为"第二次色",是红(品红)、黄、青(蓝)三原色中的某两种原色相互混合的颜色。当我们把三原色中的红色与黄色等量调配就可以得出橙色,把红色与青色等量调配得出紫色,而黄色与青色等量调配则可以得出绿色。从专业上来讲,由三原色等量调配

而成的颜色,我们把它们称为三间色(secondary color)。在调配时,由于原色在分量多少上有所不同,所以能产生丰富的间色变化。当三种原色调数量相近时调配出的是近似黑色。

间色纯度低于原色,却不失活泼,是广告设计中常用的色调类型。

(3) 复色

复色也称三次色,再间色,或复合色。复色可能是3个原色按照各自不同的比例组合而成,也可能由原色和包含有另外两个原色的间色组合而成。复色是最丰富的色彩家族,千变万化,丰富异常。复色包括了除原色和间色以外的所有颜色。

复色因含有三原色,所以含有黑色成分,纯度低,较为稳重,和多数颜色搭配在一起都相对和谐。

了解色彩混合的原理,掌握配色的基本规律,才能在设计实践中将主题表达得更加贴切。而广告中的色彩,尤其需要搭配准确,不仅是出于美观的考量,更需要引起观者的情感共鸣,进而更利于设计主题思想的传递。

4. 色彩的对比

(1) 色相的对比

色相对比是指两种以上色彩组合后,由于色相差别而形成的色彩对比效果。色相对比强弱程度取决于这几个色彩在色相环上的距离(角度),距离(角度)越小对比越弱,反之则对比越强,如图7-43所示。

(2) 明度的对比

明度对比是色彩的明暗程度的对比,也称色彩的黑白度对比。明度对比是色彩构成的最重要的因素,色彩的层次与空间关系主要依靠色彩的明度对比来表现。只有色相的对比而无明度对比,图案的轮廓形状难以辨认;只有纯度的对比而无明度的对比,图案的轮廓形状更难辨认。

(3) 纯度的对比

不同的色彩,色相不同,明度不同,纯度也不相同。有了纯度的变化,才使世界上有如此丰富的色彩。同一色相即使纯度发生了细微的变化,也会带来色彩性格的变化。

色彩中的纯度对比,对比越弱的画面视觉效果比较弱,形象的清晰度较低,适合长时间及近距离观看;对比适中和谐的,画面效果含蓄丰富,主

图7-43　广告设计1

次分明;纯度对比强烈则会出现鲜艳的色彩显得愈发鲜艳、浑浊的色彩变得更加浑浊,从而画面对比明朗、富有生气,色彩认知度也较高。

(4) 补色的对比

在色相环上180°相对立的两色互为补色。最基础的补色对比为红与绿、黄与紫、橙与蓝色彩的并置。因为互补色本身所具有的强烈对比性,所以在广告设计中,补色的对比应

第七章 广告设计的视觉传达要素

图 7-44 广告设计 2

用使画面具有强烈的视觉冲击力和层次感,当然对比的色彩比例如果用得不好,会产生俗气、刺眼的不良效果。把握"大调和,小对比"的原则,把总体的色调相对统一,局部的地方可以有一些小的强烈对比。在运用补色相配时,一定要考虑它们之间的明度差和面积比,画面才会达到更好的视觉美感。如图 7-44 所示,采用了典型的红绿补色对比搭配。

（5）冷暖的对比

色彩本身并无冷暖的温度差别,是色彩在视觉中引起了人们对冷暖感觉的心理联想。所谓色彩的冷暖,其实是由于人类对自然界客观事物的长期接触和生活经验的积累,使我们在看到某些色彩时,就会下意识地在视觉与心理上进行联想,而产生冷或暖的条件反射。一般来说,色彩的冷暖主要由其色相决定。给人温暖感最强的是橘红色,称为暖极。相反,蓝色称为冷极。

一般来说,当整幅画面都是冷色调时,会产生明显的紧张与压迫感,添加适当的暖色,会削弱画面的锐气,使气氛变得相对融洽;而当画面完全为暖色时,视觉上的膨胀感会让观者产生疲劳感,此时加入一些宁静的冷色,能够有效地缓解这种视觉刺激,使画面舒适感提升,让观者有继续看下去的可能。

5. 色彩的调和

色彩缺少了对比就没有刺激神经的因素,但只有刺激而没有舒适的休息会造成过分的疲劳,因此,既要有对比来产生和谐的刺激,又要有适当的调和来抑制过分的对比,从而产生一种恰到好处的对比＋和谐＝美的享受。概括来说,色彩的对比是绝对的,调和是相对的,对比是目的,调和是手段。

（1）同类色的调和

同类色指色相性质相同,但色度有深浅之分。同类色的色调较为单纯,画面和谐统一。

（2）类似色的调和

类似色也称为是相似色,与同类色相比,色彩范围更广。在色轮上 30°～45°角内相邻接的色统称为类似色,例如红—红橙—橙、橙—橙黄—黄、青—青紫—紫等均为类似色。类似色由于色相对比不强,给人以平静、调和的感觉,因此在广告设计的配色中经常应用。如图 7-45 所示,采用了红、橙红类似色

图 7-45 广告设计 3

117

广告设计

调和搭配。

（3）对比色的调和

对比色在视觉上分布于色相环大约等于120°，小于等于180°的位置，它们在色相上属强对比，以此给观者留下明显的视觉感受。在广告设计中，对比色的调和应用，会使设计画面产生丰富的层次、华丽的效果，但是必须注意选用恰当的调和方法。

调和的方法有以下几种。

① 利用面积调和法，即大面积冷对小面积暖。
② 用聚散调和法，即冷聚热散。
③ 利用中性色作间隔法，如黑、白、灰。
④ 利用间色序列推移法。
⑤ 降低双方或一方纯度。

二、广告设计中的色彩心理及其在广告中的运用

色彩可以给人以直接或间接的心理联想，这种联想的形成机制和过程是相当复杂的。如对食品与色彩的研究发现，色彩在这方面有着许多令人惊讶的关系：翠绿色、天蓝色、紫色一般和矿泉水有关系；而红色、棕色、黄色和白色总是和面包之类的食品相关，这种由颜色引发的心理联想大多数与人们对客观对象的感受有直接联系。因此，在广告设计中，要充分利用这一点来进行设计。

1. 色彩的冷暖在广告中的运用

如图7-46和图7-47所示，受众在观看广告的时候，广告中鲜明的色调已经给了人们冷暖的感觉。色彩本无冷暖，色彩的冷暖实际上是一种心理的感觉，属于色彩心理学范畴。从另外的意义上来说这也是一种错觉，如看到蓝色或蓝白结合的色彩会有冬天雪景的感觉；看见黄、红色，就好像产生了暖烘烘的感觉，这就是色彩的冷暖。广告中的色彩冷暖一般都是十分明确的，这是因为：①广告中的产品本身对色彩的要求都是十分明确，如食品一般都是暖色系列；高科技产品一般都使用冷色系列。②广告要求与周围的环境区分出来，整个画面只能使用相对单一的或冷或热的色彩，该颜色要求与环境相对立，这样广告画面才能突显出来。如环境为冷色，广告画面就该使用暖色；而环境为暖色，广告用色即相反。如此的目的就是为了引起注意。③色彩也根据广告的主题进行设计，广告主题又包括了热烈、冷酷、温馨等内容。

色彩的冷暖感是和色相直接关联的，一般暖色系列如红、黄、橙等色彩出现于火焰、火炭、烧红的铁等高温度的物体之中，而许多与寒冷、低温相关的事物都呈现蓝、绿色等，例如寒冷的深潭、林海雪原、雪山等。因此，人们的视觉经验才有了冷暖之感，这种经验其实是来自于人们的联想。而"冷暖"对广告色彩设计却尤为重要，设计师需学会调动人们的感觉经验，运用广告色彩设计中的冷暖色调把受众的感觉带入一种境界，使人们对广告产品产生好感。如空调广告，画面中营造出凉爽的空间，在夏日炎炎中，该广告使人产生拥有凉爽空间的欲望。

第七章 广告设计的视觉传达要素

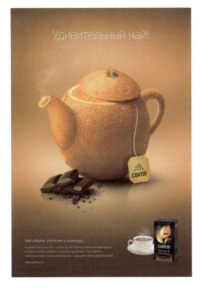

图7-46 饮品广告4

图7-47 腕表广告

2. 色彩的轻重感觉在广告中的运用

轻重的感觉来自于生活。浅色的物体感觉轻，深色的物体感觉重，就如棉花与玄铁、花瓣与煤炭。轻重的联想与色彩的明度有直接关系，配合广告主题进行选配能够达到良好的视觉效果，如男性化、工业化的设计适宜使用低明度的重色；女性化、儿童、食品等广告设计则多选用轻快的高明度色彩，如图7-48所示。

图7-48 矿泉水广告

3. 色彩的空间感觉在广告中的运用

广告画面的空间感一是靠图形形象地透视，另外就是靠色彩而产生。色彩比形象抽象，但色彩感觉是依附于某种形体与空间形式之上的，色彩的空间感也是一种心理感觉中的错觉。色彩的空间感有两个方面，一是色彩的扩张与收缩感觉，一般浅色、亮色和暖色有扩张的感觉，而暗色、冷色就有收缩感觉。另一个是色彩的进退感觉，一般互补色（对立

色)具有较强的色彩进退感,如红和绿就会感觉红进绿退,还有黄进紫退、白进黑退等,另外亮暗色、高纯度与低纯度、有彩色和无彩色、暖色和冷色之间则前者进后者退。在多项媒体的广告设计中可以运用这些空间的感觉,如招贴、报纸、路牌等广告的环境比较差时,利用色彩的进退能够让广告突显出来。我们需要利用色彩的空间感觉来加强广告的注目率,使广告能够在感觉上逼近受众。

4. 色彩的其他感觉在广告中的运用

色彩除了视觉的感受外,还会产生听觉、味觉等作用。进行广告的色彩设计时综合考虑这些因素,可以取得事半功倍的效果。

(1) 色彩的听觉

看色彩能够感受到音乐的效果,这是色彩的明度、纯度、色相等的对比所引发的一种心理感应现象。通过色彩的搭配组合,使色彩的明度、纯度、色相产生节奏和旋律,同样能给人有声之感。一般明度越高的色彩,感觉其音阶越高,而明度很低的色彩有重低音的感觉。

在色相上,黄色代表快乐之音、橙色代表欢畅之音、红色代表热性之音、绿色代表闲情之音,蓝色代表哀伤之音。有时我们借助于音乐的创作来进行广告色彩的设计,在广告色彩设计时运用音乐的情感因素进行色彩搭配,就可以使广告画面的情绪得以渲染而达到良好的记忆留存目的。所以,色彩的听觉在我们设计广告色彩之时是可以参考运用的。

(2) 色彩的味觉与嗅觉

使色彩产生味觉主要在于色相上的差异,不同食物的不同颜色,使人产生不同的味觉联想。

色彩的味觉、嗅觉联想,在食品、饮料、化妆品广告设计领域具有重要的意义。让我们来分类分析一下:能够激发食欲的色彩往往源于美味食物的外部色彩,例如刚出炉的蛋糕、味美多汁的烤肉、香甜的巧克力、谷物等深入人心的美食,使得鹅黄色、橙色、暖棕色、酱红色等在食品类广告中应用广泛(见图7-49～图7-51);芬芳的色彩则多源自于自然界中芬芳的物质,碧草、青叶、花朵、果实大多气味怡人,因此浅黄、浅绿、粉色、浅紫等颜色多用于化妆品、香水、女士产品的广告宣传中。

图 7-49　饮品广告 5

第七章　广告设计的视觉传达要素

图 7-50　饭店广告

图 7-51　食品广告 1

结合色彩的原理，巧妙地运用颜色的心理联想，色彩才能更准确地表现广告主题，受众才能真正感受到广告产品的诱惑。

【体验与实践】

收集 3 张你最喜欢的海报设计作品，与同学们分享，并交流讨论这些海报在色彩设计方面的独到之处。

三、广告设计中的色彩应用原则

色彩是平面广告设计重要的视觉元素，对色彩的应用受到来自广告主题、企业广告形象、广告推广地域等因素的共同制约。设计主题是表现的依据，色彩的应用要服从整体的构思和定位。

就色彩而言，所有的色彩都是美丽的。即使在几十万种色彩之中，也没有异常美丽与异常丑陋的色彩，问题仅仅在于某个色是在什么条件下展现自己的。我们这个世界的许多东西都是美丽的，但是，通过人的组合，不但有美丑之分，甚至还能左右人的思想，其中效果最显著的就是色彩。

1. 符合广告产品的属性特征

在规划视觉元素如何表现之前，首先要明确它们要表现什么，正所谓"内容决定形式"。不同产品表现的侧重点是不一样的：家用电器要表现高科技、精确、人性关怀；食品要表现新鲜、美味、营养丰富；服装要表现穿着者的个性品位、生活主张等。色彩感觉为我们进行"对症下药"提供了应用的依据，特别是对产品形象色的应用，在广告中更是比比皆是。产品形象色是产品外貌呈现的固有颜色，例如，蔬菜的绿色、橙子的橙色、番茄的红色、咖啡的深褐色。运用形象色有助于消费者快速地判断产品的性质，产生品质上的相应联想，如图 7-52 所示为公益广告的视觉效果。

2. 符合企业视觉形象系统的用色规范

就像产品有产品的形象色一样，企业也有企业的形象色。企业形象色是企业视觉识

别系统的重要组成部分。在市场竞争中，很多大型企业都非常重视提升自身的整体品牌形象，提高产品的附加值。在广告宣传中为了让消费者在众多品牌中识别出自己的产品，企业通常采用统一的宣传用色，并逐步形成具有标志性的色彩形象，从而提升消费者对品牌的识别力。因此，广告用色要考虑企业整体宣传的规划，为树立企业整体统一的良好形象服务，如图7-53所示。

图7-52　公益广告3

图7-53　可口可乐广告

3. 符合不同地域的用色习惯

就是针对产品的目标市场和广告推广的所在地选择广告用色。我们知道，不同国家、民族由于文化背景、宗教信仰、风俗习惯的不同对色彩的理解、认识也是不一样的。广告色彩设计应尊重不同民族、地域的用色禁忌，否则将会大大破坏广告宣传的效果，甚至导致意想不到的恶果。

4. 符合"变化统一"的原则

实际上就是通过色彩的对比与调和形成广告画面的整体色调，色调体现出广告的性格，性格使产品形象突出，突出的产品形象才能给消费者留下深刻的印象。变化是局部的，统一是全局的，只有在变化中求统一、在统一中求变化，才能做到既有对比又不失和谐的整体感。

四、广告设计中的配色规律

一幅好的广告作品在色彩的选择上，能引起人们思想上的共鸣、情感上的互动，进而触动消费。可见运用好的色彩、准确地传达商品信息，尤为重要。既然广告设计中的色彩是如此的重要，那么我们在广告设计中怎样来运用好色彩？

1. 广告色彩的组成

广告色彩由3部分组成：图形、底色、标题。色调的确定，主要在于图形和底色，尤其是图形，往往处于画面中心，因此对于图形色调的选用要特别的精心（图7-54）。底色起衬托作用，而标题则可以支配整个版面气氛。我们知道，广告一般是由多个色彩组成的，为了获得整体的色彩效果，应选择一种处于支配地位的色彩作为主色，以此构成画面的整体倾向。其他色彩围绕主色变化，形成以主色为代表的统一色彩风格。一幅广告的色彩是倾向于冷色或暖色、是倾向于明朗鲜艳或素雅质朴，都是不同色调给人们的印象，广告的整体效果取决于广告主题的需要以及消费者对色彩的选择与搭配。

2. 主色调的确定

不同类别的商品适用于不同的主色调。

（1）食品类商品：常用鲜明、丰富的色调（图7-55）。红色、黄色和橙色可以强调食品的美味和营养；绿色强调蔬菜、水果的新鲜；蓝白色强调食品的卫生或说明冷冻食品；沉着朴素的色调说明酒类的酿制悠久。药品类商品：常用单纯的冷或暖色调。冷灰色适用于消炎、退热、镇痛类药品；暖色用于滋补、保健、营养、兴奋和强心类药品；而大面积的黑色表示有毒药；大面积的红色、黑色并用表示剧毒药品。

图7-54 广告设计4

图7-55 饮品广告设计

（2）化妆品类商品：常用柔和、淡雅的中性色彩。如具有各种色彩倾向的粉红、淡紫、草绿、浅黄等色彩，表现女性高贵、温柔的性格特点。而男性化妆品则较多用蓝色、黑色等单纯厚重的色彩，体现男性的庄重与大方。

（3）五金、机械、仪器类商品：常用黑色、金色、银色的较厚重的色彩，表现产品的坚实、精密或耐用的特点。

(4) 儿童用品：常用鲜艳的纯色和色相对比、冷暖对比较强烈的各种色彩进行搭配，以适应儿童的天真、活泼的心理。

3. 色彩在广告设计中的传达

色彩在广告表现中与公众的心理反应密切相关。鲜艳、明快、和谐的色彩组合会对公众产生较好的吸引力；陈旧、破碎的用色会让人以为是"旧广告"而不加以注意，色彩在平面广告上有着特殊的祈求力。现代平面广告设计是由色彩、图形、文案三大要素构成的，图形和文案都离不开色彩的表现，色彩传达从某种意义来说是第一位的。要表现出广告的主题和创意，充分展现色彩的魅力，设计师首先必须认真分析研究色彩的各种因素。由于生活经历、年龄、文化背景、风俗习惯、生理反应有所区别，人们有一定的主观性，但对色彩象征性、情感性的表现，人们又有着许多共同的感受。在色彩配置和色彩组调设计中，设计师要把握好色彩的冷暖对比、明暗对比、纯度对比、面积对比、混合调和、面积调和、明度调和、色相调和、倾向调和，等等。色彩组调要保持画面的均衡呼应和色彩的条理性。广告画面有明确的主色调，要处理好图形色和地色的关系。设计师要明确色彩定位，广告定位在突出标志时，要考虑企业的个性特征和企业的形象色，通过色彩定位来强化公众对它的辨认，广告定位在突出商品时，就要强调商品形色。色彩传达的目的在于充分表现绘画、对象的特征和功能，以适合市场审美，利用色彩设计的创意造成一种更集中、更强烈、更单纯的视觉形象语言，加深公众对广告的认知程度，以致达到信息传播的目的，如图 7-56 所示。

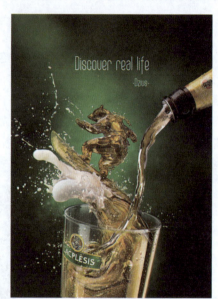

图 7-56　啤酒广告 2

4. 广告色彩的瞩目性

从广告色彩的视觉效果规律来看，明色、纯色、暖色系的颜色注目程度高，对读者的视觉冲击力强；暗色、纯度低、冷色系的颜色注目程度低，对读者的视觉冲击力弱。另外，注目程度大小还取决于色彩的搭配关系，即背景与图形色彩的搭配。

5. 广告色彩的独特性

广告色彩最重要的是——新颖、独特、醒目。广告色彩的设计，不能因循守旧、一成不变，必须打破常规，大胆的创新。例如，美国两大饮料公司百事可乐和可口可乐，几十年来一直以口味和形象明争暗斗，不分胜负，后来百事可乐推出新策略，决定以蓝色为产品的色彩去对可口可乐的红色攻势，百事可乐为挑战可口可乐动用了 5 亿美元进行广告促销，要让全社会的人都知道它的"蓝色"威力，如图 7-57 所示。两家展开了色彩大战！又如绿

色的富士胶卷和黄色的柯达胶卷,它们都是光学商品,但他们没有按照常规采用冷色调和灰色调,而是分别采用了绿色和黄色,这些崭新的色彩因为与众不同,所以受到了人们的青睐。新颖、独特、醒目的广告色彩对于户外的广告尤其重要,因为户外广告都置于人群集中的场所,繁华区、车站、码头、机场等地方人声鼎沸、车水马龙、广告林立、环境复杂,广告要在这样的情况下吸引人们的目光,广告色彩就要做到新颖、独特醒目,用色彩来冲击人们的注意力。

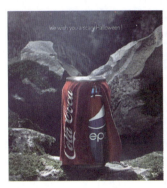

图 7-57　百事可乐广告

6. 广告流行色的运用

不同时期有不同的流行色。所谓流行色通常是指大部分人群在一段时间内接受并喜好的颜色,适量的运用流行色可以提高人群对广告的注意,从而达到销售目的,如图 7-58 所示。但这种做法比较适用于短期的宣传广告,而不适用于企业形象的宣传,不能强化公众对企业形象的辨认。所以一些大公司、大企业都不随波逐流、追赶时髦,而是精心选定某种颜色作为代表自身的形象色。如柯达用黄色;可口可乐用红色;移动通信公司用蓝色作为自己的标准色,不会随着流行色的变化而改变。

图 7-58　运动品牌广告 1

7. 广告色彩运用的数量与效果的关系

广告色彩效果如何并不与用色的多少成正比。运用颜色过多,容易造成画面的杂乱,不仅会增加广告制作成本,还会导致广告失败。所以,有经验的设计师往往运用单纯的、数量较少的色彩设计出最佳的色彩效果。色彩研究的权威人士法伯·比兰也说过:"广

告不在于使用多少色彩,而关键在于用的是否恰当。"

色彩已是广告美学研究的重要方面,它在广告设计中的重要地位与对人们的心理、生理研究紧密相关,同时色彩的功能性和影响力也直接关系到广告是否能吸引注意、是否达到销售目的、是否体现商品价值。

【体验与实践】

课后请分别收集不少于3组广告设计优秀案例,并试着分析其色彩的设计与应用。选择最喜欢的一张广告,下节课展示并带领同学们赏析。

第四节　广告设计的版式编排

所谓版式设计,就是在版面上有限的平面空间内,根据主题内容要求,运用所掌握的美学知识,按照一定的内容需要和审美规律,结合各种平面设计的具体特点,将图形、文字、色彩加以合理组合编排的一种视觉传达设计。

成功的版式设计能够左右受众的视线,能使画面各要素之间产生有机的联系,并形成一个简洁明快、重点突出、完美而富有视觉美感的信息体。版式设计的原则就是让观者享受美感的同时,将特定的信息"清晰、迅速、有力"地灌输给每一个用眼睛接触过它的人。最终目的是使版面清晰条理,从而达到最佳的诉求效果。

广告作为视觉传达设计的一种,在具有平面版式设计共性的同时,也有着自己的特点。版式设计通过整体的布局、格式,给人视觉上造成一定的冲击力,激发人们的阅读兴趣。一个完美的版式设计无论其怎样构成,都离不开其基本要素的设计,归纳起来就是构图形式、文字编排、色彩搭配、图片选择和设计创意,如图7-59和图7-60所示。

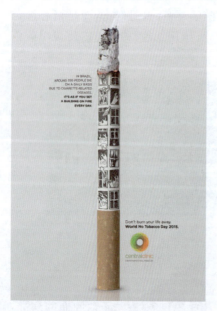

图7-59　禁烟广告2

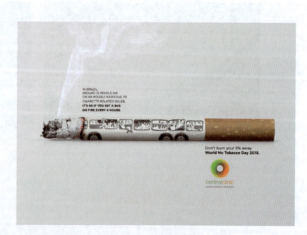

图7-60　禁烟广告3

一、版式编排的原则

1. 思想性与单一性

广告编排中的版面要充分体现内容的主体思想,用以增强读者的注意力和理解力。传达的主题若鲜明突出,将是设计思想的最佳表现。

版面的效果要单纯、简洁。对于一个广告来说,它的主要职责是让消费者能够在最短的时间内领会其所传达的信息,因此在广告编排时要做到诉求内容精炼表达,画面信息浓缩处理。

2. 艺术性与审美价值

版式设计的视觉艺术效果,无疑受着设计内容的制约。但必须强调的是,经过设计师的编排处理,任何平面设计、广告、包装或样本,都是一件具有独立审美价值、独立视觉审美规律的艺术品。

版式设计所具有的特定的审美要素及其构成规律,更多是抽象的。从设计的艺术角度上分析一幅作品,我们要研究的既不是文字的意义,也不是图形的表现力,相反,我们要更多的分析画面上文字图形的色调、形态,它们之间的相互关系,如主次强弱、动势趋向、肌理效果等;它们整体形成的视觉上的感染力与冲击力、次序感与节奏感等。在编排设计过程中,设计者必须将自己的视觉观察力提高到一个新的层面,必须运用自己所具有的全部审美修养和判断力,将要表现的文字、图形、色彩等通过点、线、面的组合与排列构成,采用夸张、比喻、象征等手法来体现视觉效果,调整、处理好画面上的各种关系。

3. 趣味性与独创性

趣味性指形式美的情趣,是一种活泼的版面视觉语言。在广告设计中,可以采用寓意、幽默和抒情的版式设计手法来获得。这种手法的广告使传媒信息如虎添翼,起到画龙点睛的作用,从而更吸引人、打动人,在使人莞尔一笑的同时,更易被接受。

独创性即突出个性。现在是一个信息爆炸的时代,要想在众多的广告中吸引消费者的目光,编排手法的与众不同往往会起到事半功倍的效果,如图7-61所示。

4. 整体性与秩序性

版面是传播信息的桥梁,所追求的表现形式必须符合主题的思想内容,这就是所谓的"形式与内容的一致性"。只有把形式和内容

图7-61　展览广告3

广告设计

合理地统一，强化整体布局，才能取得版面所形成的独特的社会和艺术价值，才能解决设计应说什么、对谁说和怎样说的问题。

作为视觉传达设计，广告的版式设计必须要做到与作品所要传达的信息在逻辑上保持一致性、条理性。任何信息，如果它们是以群组的方式呈现，其内部总是有主次等内在关系的，并且这种关系常常在逻辑结构上千变万化。设计者必须搞清楚设计对象在内容上的主次、轻重关系，在视觉形象的运用、组合上必须和设计内容保持一致，同时还要强化各种编排要素在版面中的结构以及色彩方面的运用，使版面具有秩序美、条理美。

二、版式编排的形式美法则

1. 尺幅与构图

在进行版式设计之前，首先要考虑的是广告作品的尺幅，也就是形状和尺寸，即元素和空间的关系。经济因素是多数广告设计选择版式首先考虑的问题。不规则状的制作成本较高，对平面广告纸张的不合理裁剪也会造成许多浪费。

其次，可以从版式的审美角度出发，考虑版面的整体感觉。根据受众对象的心理、生理的审美需求的差异，设计不同视觉感受的形状和尺寸。

在构图上，要了解视觉流程的感知过程，考虑版面重心、图文的主次及排列，好的构图和形状导向将有助于画面信息的有效传达。

在版面之中，不同的视域、注目程度不同、心理感受也不同。通常，版面的上部比下部更引人注目。上部给人以轻松、愉快、积极、扬升之感；下部给人以下坠、压抑、沉重、消沉、稳定之感。左侧感觉舒展、轻便、自由、富有动感；右侧感觉局限、拘谨、拥挤、紧凑而又稳重。

2. 视觉流程的引导性

版面上存在着相互作用的各种力，这既是人们对客观事物及其运动规律的一种心理联想，同时也反映着人们在认识、解读画面过程中先后缓急的运动过程和规律。比如画面上的形体及其走向，肌理的疏与密，色彩的色相、明度、纯度等视觉要素都可以吸引人的视线从一个点转向另一个点。版面上的动势是设计师要认识研究并加以运用的重要构成要素。

人们在认识、解读版面上各种不同的视觉要素时，对各种要素的编排呈现出先后、主次的次序关系，这就形成了所谓的视觉流程。设计师在进行版面设计时，既要将主要形象的视觉流程——起点、高潮、转折、终点处理好，也应当将各种次要形象与主要形象的关系进行全面的考虑，还要把握好视觉流程应有的节奏感。

利用视觉移动规律，通过设计的合理安排，诱导观者的视觉随着编排中各要素的有序组织从主要内容依次观看下去，如此能使观者有一个清晰、迅速、流畅的信息接收过程。

（1）直线式视觉引导

① 竖式视觉引导：具有稳定性，是一种强固的构图。视线依直的中轴线上下移动，给

人以直观、坚定之感,如图 7-62 所示。

② 横式视觉引导:安宁而平静的构图。视线会以横式的水平线左右移动,给人以稳定、恬静、平和之感,如图 7-63 所示。

图 7-62　艺术广告 2

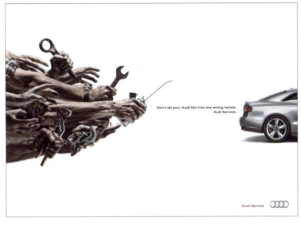
图 7-63　汽车广告 2

③ 斜式视觉引导:是一种强固而有动态的构图。视线一般从一侧上角向另一侧下角移动,给人以强烈的运动冲击力,如图 7-64 所示。

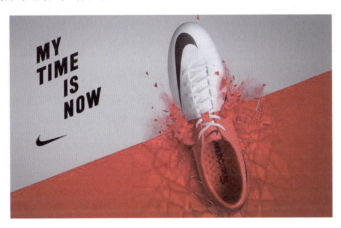
图 7-64　运动品牌广告 2

(2) 曲线视觉引导

① 圆形视觉引导:视觉依圆环状迂回于画面,可长久地吸引观者注意力,给人以饱满、扩张之感。

② S 形视觉引导:可将相反的条件相对统一,在平面中增加深度和动感,所构成的回旋也富于变化。

(3) 反复视觉引导

构成要素在秩序的关系里，有意违反秩序，使少数、个别的要素显得突出，以打破规律性。由于这种局部的、少量的突变，突破了常规的单调性与雷同性，成为版面的趣味中心，能产生醒目、生动的视觉效果。

(4) 交叉视觉引导

① 十字形视觉流程：是垂直线和平行线对称的交叉构图，也有斜形交叉的形式。其视线的着眼点集中于十字的交叉点，使画面重点突出，从而发挥最大的信息传达功能，如图 7-65 所示。

② 发射性视觉流程：是以文字或点、线等形象作为视线诱导，将多种条件集中于一个着眼点上，具有多样统一的综合视觉效果。编排中的导线表现多样，虚实相生，富有运动变化。

(5) 散点视觉流程

散点视觉流程是指版面的图与文字间成自由分散状的编排，打破了常规的秩序与规律，以强调感性、随意性、自由性的表现形式。虽然画面中点、线、面和色彩的构成潇洒随意，但细看则会发现在富于变化的活泼形象之中，形式关系各要素之间的结构却极为严谨。

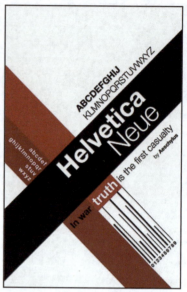

图 7-65　广告设计 5

3. 对称与均衡

(1) 对称

如图 7-66 所示，对称是版式设计中基本的一种构图形式。在各种宣传样本、直邮广告等小型印刷品上用得很多。对称就是将文字、图形按照一根中轴线向左、右（或上、下）两方对称地展开。对称又分为完全对称和相对对称两种。

完全对称是指画面要素以绝对对称的方法排列；相对对称是指画面要素主要以对称方式展开，但局部图形或文字则以不对称的方式呈现，形成一定的对比，活跃画面。这种形式在设计实践中运用得很多。

对称的版面设计体现的也是一种均衡，无论版面怎么分割，上下对称、左右对称、还是斜角对称，各编排元素在排列上都能使整个版面达到视觉上的平衡。

轴线在确定画面总体结构上起着十分重要的作用。要注意文字图形排列与轴线的关系，防止偏移。在直向编排的同时，要注意横向关系的处理，注意由于不同文字与图形组合而形成的外形变化。

(2) 均衡

如图 7-67 所示，均衡顾名思义就是将文字、图形按照其形态的大小、多少、色调和肌理的明暗、轻重等关系在平面上均衡地进行布局。均衡主要是在一种不平衡中求得平衡

的设计方法,通过协调画面各要素在主次、强弱的差异关系,来取得视觉上的美感以及与内容相配的整体感。均衡构图可以有以下几种分类:大小均衡、位置均衡、色彩均衡、肌理均衡等。各种均衡样式在设计实践中是综合地加以运用的。

图 7-66　商超广告 2

图 7-67　展览广告 4

4. 虚实与留白

版面中的空白与建筑中的虚空间相似,在版面中,实形、虚形是一个矛盾的两个方面,它们是同等重要的,如图 7-68 所示。

留白是指编排版面中未放置任何图文的空间,它是"虚"的特殊表现手法。其形式、大小、比例决定着版面的质量。

在我们的视觉空间中,大小不等、多样的文字、图形看似复杂,其实有章可循,其负形留白的感觉是一种轻松、巧妙地留白。讲究空白之美,是为了更好地衬托主题、集中视线和拓展版面的视觉空间。设计者在处理版面时,应利用各种方式手段引导读者的视线,并恰当地给读者留出视觉休息和自由想象的空间,使其在视觉上张弛有度。形体之间巧妙地留有空白,能更加有效地烘托画面主题、集中读者视线,使版面布局清晰、疏密有致。

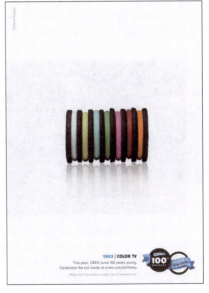

图 7-68　食品广告 2

【体验与实践】

课后通过网络或拍照形式收集 2~3 张自己比较喜欢的广告招贴,下节课展示并分析其版式编排的尺幅、构图、视线流程的引导形式。

三、风格迥异的构图形式

任何版式的设计都需要框架的支持,要根据不同的设计定位选择不同风格的构图。

1. 网格式

网格式也称为骨格式,是典型的古典构图形式,在 20 世纪 30 年代起源于瑞士。这是运用固定的格子设计版面的方法：把版面的高和宽分为一栏、二栏、三栏以至更多栏,由此规定一定的标准尺寸；运用这个标准尺寸控制和安排文章、标题和图片,使版面形成有节奏的组合,一般以竖向分栏为多。常用在书籍、网页、宣传单的版式设计中,是一种规范的、理性的分割方法。在现代设计中只有创造性地应用网格形式如图 7-69 所示,网格的严谨与其他设计要素的动感有机结合,才能产生和谐、理性的美。

2. 分割式

分割式来源于网格式,是网格式版式的混合重组,如图 7-70 和图 7-71 所示。整个版面分成上下或左右两部分,在一部分配置图片(可以是单幅或多幅),另一部分则配置文字。图片部分感性而有活力,文字部分则理性而静止。

图 7-69　骨格式

图 7-70　上下分割式

3. 满版式

满版式是一种自由版式,既理性有条理,又活泼且具有弹性。版面设计以图像充满整版,如图 7-72 所示,主要以图像为诉示,视觉传达直观而强烈,是海报、唱片封套、书籍封面设计常用的形式。

第七章 广告设计的视觉传达要素

图 7-71 左右分割式

图 7-72 满版式

4. 倾斜式

20世纪50年代,瑞士国际主义平面设计的奠基人约瑟夫首先采用倾斜式构图,如图 7-73 所示,版面主体形象或多幅图像、文字作倾斜编排。这种形式打破了四平八稳的布局,造成版面强烈的动感和不稳定感,引人注目。

5. 重心式

在版面的个别位置设置重心点,如图 7-74 所示,将主要文字或图形放置在此处,人的眼睛在获取信息的时候,注意力会自觉或不自觉地被这个重心点所吸引,从而产生少数视觉焦点,使其更加突出,让版面更加醒目。

图 7-73 倾斜式

图 7-74 重心式

【体验与实践】

课后收集 2~3 张自己比较喜欢的广告招贴，下节课展示并分析其版式编排的构图形式。

四、层次分明的文字设计

不同的字体传达出不同的性格特征。有多少视觉风格的表现可能就需要有多少与之相匹配的字体。在选择字体的时候必须充分考虑字体的个性特点，字体风格必须与版式的整体风格及主题内容相一致。例如涉及传统商品时，适合使用仿宋、楷体等传统字体；涉及现代消费品时，适合使用等线、黑体等简洁字体；涉及化妆品，适合用比较纤细的字体。

在一幅版面的设计中，常会出现几类不同性质的文字，尤其是报纸杂志、宣传单（册）的设计，一般分标题、正文两大类。

1. 美观醒目的标题设计

标题是正文的向导和灵魂，标题同正文、图、表及其他版面要素共处一个版面，所以，它不是独立存在的，标题的处理必须与其他内容结合在一起。

标题是正文的主题，必须配合插图的造型和正文内容的需要选择它的字体、字号，并将它配置于能够最快被注目的位置，起到版面的视觉引导作用。主标题与副标题、正文的字体字号要有区别，注意大小、色彩的变化和对比。标题可以通过字体美化——主要指常用印刷体以外的字体，如美术字、手写体字、立体字、空心字等。通过线条美化、图形装饰等方法可以进一步美化标题，突出版面。

2. 规整易读的正文设计

文字既是语言信息的载体，又是具有视觉识别特征的符号系统；不仅表达概念，同时也通过诉之于视觉的方式传递情感。文字也要共同参与整个作品视觉造型的组织和编排，最终形成一个完美的整体，并具有某种风格和格调，要么含蓄、要么优美、要么活跃、要么沉稳。

相对于标题的醒目性和美观度，正文的文字设计更追求规整性、易读性，一般选用读取度更高的普通印刷字体，如宋体、楷体、黑体、仿宋体等，字号一般小于标题文字，色彩统一，排列整齐。文字版式设计应具有一个总的设计基调，除了我们对文字特性进行统一外，也可以从空间关系上达到统一基调的效果，即注意字体组合产生的黑、白、灰关系，明度上的版面视觉空间亦是视觉上的拓展，而不仅仅是视觉刺激的变化，如图 7-75 所示。

图 7-75　广告设计 6

五、先声夺人的色彩搭配

色彩是版式设计中重要的视觉传达要素之一，它往往起着先声夺人的视觉效果。色彩搭配是升华一个版面结构的有力武器，色彩的恰当运用会取得意想不到的效果。版式设计中的色彩一方面起到提高形式美感，增强吸引力的作用；另一方面能够区分所要表达内容的主次，以便于人们迅速接收设计者希望传达的信息。

版式设计中的色彩搭配要服务于版面内容，颜色的选择取决于设计对象的主题，如与女性相关主题的颜色通常使用粉色、淡紫色、香槟色或桃红色，如图7-76所示；与男士相关主题的颜色通常使用蓝色系，如图7-77所示；与医学相关主题的颜色为海水绿、翠绿色、暗色和灰色阴影，等等。因为色彩能改变我们的心情，影响我们对事物的认知和心理感觉，所以版面的色彩处理得好可以达到锦上添花、事半功倍的效果。拥有成功的配色版式设计，能加强作品的视觉感染力，给人以新颖、舒适、安全、可靠等视觉感受。

图7-76　女鞋招贴

图7-77　男士香水招贴

六、形式多样的图片选择

在一个版面中，如果只有文字是不能强烈地吸引读者注意力的。文字是静止的，但是图片可以能动地直接传达情感。适当地配上照片、插图，可使呆板的版面增加活力并得到美化，更重要的是，能够形象地说明一些具体问题，很好地对文字内容加以补充。读者能通过相关图片的引导，提高阅读兴趣。

具象性图形，如图7-78所示，最大的特点在于真实地反映自然形态的美。在以人物、动物、植物、矿物或自然环境为元素的造型中，写实性与装饰性相结合，使人感觉具体清晰且亲切生动，会产生信任感，这就是以反映事物的内涵和自身的艺术性去吸引和感染人，使版面构成一目了然，深得受众的广泛喜爱。

抽象性图形，如图7-79所示，以简洁单纯和特征鲜明为主要特色。它运用几何形的点、线、面及圆、方、三角等形状来构成，是规律的概括与提炼。所谓"言有尽而意无穷"，就

是利用有限的形式语言来营造无限的空间意境，让读者用想象力去填补、去体味。这种简练精美的图形为现代人们所喜闻乐见，其表现的前景是非常广阔的，用它们构成的版面更具有时代特色。

图7-78　计算机广告

图7-79　艺术类广告

七、彰显个性的现代版式发展趋势

1. 创意先行

平面设计中的创意有两种：一是主题思想的创意；二是版式设计的创意。将主题思想的创意与编排技巧相结合的表现，已成为现代编排设计的发展趋势。版面创意是一个富有创造性的思维过程，是编排设计的灵魂。我们在面对一个设计时，会随时围绕主题展开对形式的研究，这个研究便是对主体的形式创意。设计者应善于运用文字、图片、图表、插图、漫画等设计元素，仔细推敲怎样使版面以恰当的形式来告诉读者都发生了什么、怎样营造出动人和激越的场面并赋予它们视觉的魅力（见图7-80）。往往在细节处有一点小的创意就会起到画龙点睛的效果，如海报设计中图7-81通过图形引导文字，打破了惯有的版式形式，突出了电子类前沿科技产业的创造性和创新性。

无论何种创意，原则是它能使版面简洁、生动、充实，独具调和性，从而获得更好的视觉效果，更能体现秩序感。形式的创意不是单独存在的，而是要注重内容，注重主题思想，让内容决定形式。只有把握整体，才能使形式的创意充分准确地表现内容，从而达到内容与形式的统一。

2. 彰显个性

在版式设计中，追求新颖独特的个性表现，有意地制造某种神秘、无规则的空间，或者以追求幽默、风趣的表现形式来吸引读者、引起共鸣，乃是当今设计界在艺术风格上的流

第七章　广告设计的视觉传达要素

行趋势。这种风格,摆脱了陈旧和平庸,给设计诸如老人新的生命。在编排中,除图形本身具有趣味外,再进行巧妙的编排和配置,可营造出一种妙不可言的空间环境。在很多情况下,图形本身平淡无奇,但经过巧妙组织后,会产生神奇美妙的视觉效果,如图7-82所示。

图 7-80　网站广告

图 7-81　电子类广告

图 7-82　商超广告3

3. 以情动人

"以情动人"是艺术创作中奉行的原则。在版面编排中,文字编排表述是最富于情感的表现。如文字在"轻重缓急"的位置关系上,就体现了感情的因素,即轻快、凝重、舒缓、

广告设计

激昂。另外,在空间结构上,水平、对称、并置的结构,表现严谨与理性;曲线与散点的结构,表现自由、轻快、热情、浪漫。此外,出血的编排效果使感情舒展、感性,黑白富于庄重、理性等。合理运用编排的原理来准确传达情感,或清新淡雅,或热情奔放,或轻快活泼,或严谨凝重,这正是版式设计更高层的艺术表现。

21世纪,我们正步入图文信息化时代,传播媒体都是建立在大众的立场上。版式设计是为了更好地将资讯传播给受众,其设计必须以合理的方式承载内容,以此来吸引读者的注意力与增强读者的理解力,真正体现版式设计的功能。

【体验与实践】

(1)收集3张你最喜欢的海报设计作品,与同学们分享,并交流讨论这些海报在版式设计方面的独到之处。

(2)选用本课介绍的一种构图形式,为学校的艺术节设计制作一幅宣传海报。

第八章

优秀广告赏析

【本章学习目标】
(1) 公益广告的含义、特征、原则、特点和案例欣赏、分析。
(2) 欣赏和分析电子产品类、食品饮料类、化妆品类平面广告案例。

本章是按照不同行业的广告来分类进行赏析的,主要提供了公益类、消费类电子产品、食品饮料类、化妆品类广告的一些优秀创意案例。

第一节 公 益 广 告

一、什么是公益广告

(1) 公益广告的定义:公益广告是以为公众谋利益和提高福利待遇为目的而设计的广告,是企业或社会团体向消费者阐明它对社会的功能和责任,表明自己追求的不仅仅是从经营中获利,而是过程和参与如何解决社会问题和环境问题这一意图的广告。它是指不以营利为目的而是为社会公众切身利益和社会风尚服务的广告,它具有社会的效益性、主题的现实性和表现的号召性三大特点。

(2) 公益广告的发布者:公益广告通常由政府有关部门来做,广告公司和部分企业也参与了公益广告的资助,或完全由他们办理。他们在做公益广告的同时也借此提高了企业的形象,向社会展示了企业的理念。这些都是由公益广告的社会性所决定的,使公益广告能很好地成为企业与社会公众沟通的渠道。

二、公益广告的分类

(1) 从广告发布者身份来分,公益广告可分为3种。

第一种是媒体直接制作发布的公益广告。如电视台、报纸等,比如中央台就经常发布此类广告。这是媒体的政治、社会责任。

第二种是社会专门机构发布的公益广告。比如联合国教科文组织、联合国儿童基金会UNICEF、世界卫生组织、国际野生动物保护组织分别发布过"保护文化遗产""儿童有受教育权利""不要歧视艾滋病人""保护珍稀动物"等公益广告,这类公益广告大多与发布者的职能有关。

第三种是企业发布制作的公益广告。比如波音公司曾发布过"使人们欢聚一堂",爱立信发布过"关怀来自沟通"等公益广告。企业不仅做了善事,也确立了自己的社会公益形象。

（2）从广告载体来看,可分为媒体公益广告(如刊播在电视、报纸上的广告)和户外广告(如车站、巴士、路牌上面的公益广告)。

（3）从公益广告题材上分,可分为政治政策类选题,如改革开放20年、迎接新中国成立50周年、科技兴国、推进民主和法制、扶贫等;节日类,如"五一""教师节""重阳节""植树节"等;社会文明类,如保护环境、节约用水、节能减排、关心残疾人等;健康类,如反吸烟、全民健身、爱眼等;社会焦点类,如下岗、打假、扫黄打非、反毒、希望工程等。

三、公益广告的特征

只有深刻了解公益广告的特征,才可能创作出好的公益广告。公益广告作为广告的一个分支,除了具有广告的一些共性之外,还具备自己的一些个性。

1. 公益性

公益广告之所以叫公益广告,是因为公益性是它的本质特征,它关注的是整个社会的共同利益。纵观中外公益广告的宣传主题(保护生态、爱护地球、优生优育、反对邪教、崇尚科学、反对战争、倡导礼貌的社会风尚、爱国主义等),无不是社会公益性内容,不是为某个人或某些组织的个别利益服务,而是围绕公众的利益展开宣传的。

2. 非营利性

非营利性是公益广告的一个重要特征,它之所以和商业广告区别开来,重要原因正在于此。无论是哪个团体、组织或部门发布的公益广告,其目的都是非营利的。商业广告的目的是为了获得经济利益,为了赚钱,花钱做广告的人要得到直接的经济效益;公益广告则是花钱做广告,为大众传递信息,只为引发大众对某些社会热点、公益事件的关注,服务于社会。它是一种对社会奉献精神的体现,不以营利为目的。例如,中央电视台一直不间断地播放的公益广告片,不仅要花掉大量的电视版面时段,还要花费巨大的人力、财力去制作。

3. 社会性

公益广告所关注的是人们普遍关心的社会性问题,具有社会性的特征。体现在宣传的主题中,如环境保护、尊师重教、优生优育等,都具有社会性的普遍意义。社会性重大主题作为宣传内容,能引起公众的强烈共鸣,为社会公众所普遍重视,起到为公众的利益倡导一种新风尚或宣传一种新观念的作用。

4. 通俗性

公益广告的通俗性是由它的受众是社会公众这一点所决定的。商业广告面对的是某一特定的目标受众,广告的表现形式和内容都要符合目标受众的特点;公益广告的受众是广大公众,文化程度不一,理解能力不一,因此必须通俗易懂,不仅要求广告的传播内容具

有普遍意义,而且语言形式要平易近人、适合大多数人的品位。只有这样,公益广告才能起到服务公众的目的。

四、公益广告的制作原则

公益广告的创作,既要遵循一般广告的创作原则,又要体现公益广告的个性原则。公益广告创作的个性原则包括以下几方面。

1. 政治性原则

公益广告推销的是观念。观念属上层建筑,思想政治性原则是第一要旨。

思想政治性原则还要求公益广告的品位高雅,就是说要把思想性和艺术性统一起来,融思想性于艺术性之中。第43届戛纳国际广告节上,有一个反种族歧视的广告,画面是4个大脑,前3个大小相同,最后1个明显小于前3个,文字说明依次是非洲人、欧洲人、亚洲人和种族主义者(均标在相应大脑下),让受众自己去思考、去体会,独特创意令人叫绝。

2. 倡导性原则

公益广告向公众推销观念或行为准则,应以倡导方式进行。传受双方是平等的交流,摆出教育者的架势,居高临下,以教训人的口气说话,是万万要不得的。并不是说公益广告不能对不良行为和不良风气发言。公益广告的倡导性原则要求我们采取以正面宣传为主,提醒规劝为辅的方式,与公众进行平等的交流。这方面成功的例子有很多,如"珍惜暑假时光""您的家人盼望您安全归来""保护水资源"(图8-1)、"吸烟有害健康"(图8-2)等。

图8-1 保护水资源

(图片来源于素材中国)

图8-2 吸烟有害健康

(图片来源于设计之家)

3. 情感性原则

人的态度是扎根于情感之中的。如果能让观念依附在较易被感知的情感成分上,就会引起人的共鸣,更何况东方民族尤重感情。如福建电视台播出的一则"两岸情依依,骨

广告设计

肉盼团圆"的广告,成功地将祖国统一的观念诉之于情。

五、公益广告的创意特点

如何让公众感到有趣、好奇、轻松、耐看,从而巧妙地使公众发自内心地接受,是制作者的首要课题。比起商业广告,公益广告在创意上相对自由一些,商业广告受到广告主的制约;公益广告只需符合本国的道德规范和法律,受制约较小,创作者有更大发挥余地。

一个好的电视公益广告创意,大致应具备以下特点。

1. 深刻揭示本质,透彻剖析事理

中央电视台曾播过一条警告吸烟危害生命的公益广告。电视画面中,在醒目的位置上显出"吸烟"两个大字,背景上是吸烟危及健康的组合画面,"烟"字半边的"火"将一支香烟点燃后熊熊地燃烧着,烧出了一连串惊人的数字:

"全世界每年因吸烟所引起的死亡人数达300万人,占全年死亡人数的5%;世界上每10秒就有1人因吸烟而丧命;

我国15岁以上男性吸烟率为61%……"

深沉的画外音进一步作了本质的揭示:"吸烟是继战争、饥饿和瘟疫之后,对人类生存的最大威胁。"

一组惊人的数字,一句振聋发聩的警告,从本质上道出了吸烟的危害,让人们看后胆战心惊,利害自明,从而收到了良好的宣传警示效果。

一个好广告,创意是智慧的结晶,它会使公益广告的警示教化效果倍增。

2. 高度艺术浓缩,巧妙含蓄比喻

电视公益广告必须紧凑简短,不容拖泥带水。而对其宣传效果却要求虽短犹精,情真味浓。这就要求把告诉人们的东西高度浓缩于耀眼的一瞬间。

山东省1997年的一条获奖公益广告就堪称令人难忘的佳作。广告一开始,一枝苹果花充满屏幕,繁花凋谢后,绿叶枝头结出一个苹果,越长越大,长成一个硕大鲜美的苹果。果实隐去,又结出两只小苹果,果实再隐去,又结出4个小苹果……几经隐显,果实累累的枝头上全是瘦小的残次果。这时,不堪重负的苹果枝"咔嚓"一声被压断——画面定格。远处传来一声意蕴深厚的画外音:人类也要控制自己。

艺术的浓缩、比喻的精巧,可以十倍地缩短时间和篇幅,可以百倍地增加感染力与说服力。

3. 适度地夸张,精辟地警策

好的广告创意离不开精妙的比喻,更离不开适度而准确的夸张。中央电视台播出的珍惜水资源的公益广告,在直言相告国民"中国是个水资源匮乏的国家"后,接着不无夸张地警告人们:如果肆无忌惮的破坏水资源,我们最后看到的一滴水,将是自己的眼泪!画面上,一滴晶莹的泪水从一只美丽的大眼睛中滴落。让人闻言慑服、触目惊心,实在是警世箴言、点睛妙笔。

常看电视公益广告,总感到创意风格各异,各有各的妙处:有直言相告、启迪心智的;有妙语惊人、针砭时弊的;有措辞警策、发人深思的;还有画龙点睛、让人茅塞顿开的……总之,一条创意绝妙的电视公益广告,总会通过声、像、字幕、音响等电视手段充分体现其创意效果,以求产生最好社会效益,达到警世和教化的目的。

六、公益广告案例——还原真实　节约资源

随着人类文明的不断进步,科技的不断发展,全世界的树木也开始逐渐减少。虽然人们还在进行植树造林,但是树木砍伐的速度远远超过了植树的速度。树木的减少将带来一系列十分严重的环境问题,比如:泥石流、空气污染、温室效应、生态环境破坏以及各种污染,等等。所以保护树木是我们现在必须提上日程的一项工作,如果继续放任,那么真的是为时已晚,没有挽回的机会了,如图8-3所示。

图 8-3　还原真实　节约资源
（图片来源于中国常州网）

三张平面广告白色的背景下,非常突出的只有一双筷子、一根火柴和一支铅笔,而每个木制品的上面都会长出一个小嫩芽,表示着它们是树木的化身。木筷的使用和制造造成大量树林被毁。而一棵树每年创造的环境价值是巨大的。植物在环境保护中的作用是多方面的,它进行光合作用,制造氧气,吸收空气中的灰尘、二氧化碳等有害物质;减少噪声;为野生动物提供栖息场所、提供食物;美化环境,保护植物基因等。所以我们要从保护环境的高度科学认识爱护花草树林的重要性,自觉地爱护花草树木,积极参加植树。

【体验与实践】

课前请搜集你喜欢的公益广告,制作成幻灯片,课堂上展示给大家,讨论这些广告是如何创意的。

第二节　消费类电子产品广告

电子产品在不同的国家、不同的阶段有不同的内涵,在我国,消费类电子产品指的是与我们日常生活息息相关的用于个人、家庭和广播、电视、通信有关的音频和视频产品,包括电视、移动设备、打印机、计算机等。随着科学技术的不断发展和新产品的不断出现,融合了信息与通信、计算机、消费类电子三大领域的信息家电开始广泛地深入家庭生活。下

面,我们通过两个电子产品的平面广告来分析电子产品类广告的特征和创作规律,以便我们在平时的广告创作中有更明确的行业意识。

一、SONY降噪耳机

近几年来索尼在电子业务上呈现弱势现象,相比之前索尼在品牌价值排行中的位置滑落幅度较大,尽管如此,索尼却创造过神话般的辉煌历史。索尼曾经连续7年蝉联美国最佳知名品牌第一名,在中国内地、台湾地区和香港地区,SONY也是人们心目中最为理想的品牌。SONY降噪耳机外侧和内侧的麦克风都配有数字降噪软件引擎,整合了前后反馈两种模式,高精度的生成具有降噪效果的声音;此外,在音乐方面由于采用更为先进的技术,SONY的声音清晰度更高,使用户在很安静的情况下享受更加高品质的音乐盛宴。

1. 市场分析:娱乐生活不断丰富,耳机需求不断提高

近几年来,随着人们生活品质的不断提高和人们娱乐生活的逐渐丰富以及掌上娱乐设备快速普及等因素的不断推动,耳机市场保持了较快的发展速度。拜亚动力、森海塞尔、奥地利爱科技和歌德等在市场上保持了较大的市场占有率,SONY等品牌起步虽然较晚,但是随着研发、生产、市场运作方面的积累不断增加,竞争力也不断上升。SONY公司在这样的市场环境下,不断推陈出新,研发出了降噪耳机,并且迅速占据了市场份额,产生了不小的市场效应。

随着消费者日渐成熟,客户在关心耳机购买前期价格的同时,也关心后期使用和维护成本。虽然低廉的首次购买价格可能会短时间内打动消费者的购买欲望,但是后期的高损耗使得总体的价格远远超过了预期。经过市场调查,SONY重新定义耳机,采用双噪声传感器技术的数字降噪、人工智能降噪、数字均衡器、节奏响应控制等技术,以及完美的加工工艺和可拆卸式的导线设计,在耳机方面进行了一系列大规模的创新,实现了耳机颠覆式的革命。

2. 销售定位

熟悉索尼产品的消费者应该熟知,SONY应运而生的这款降噪耳机在产品线上的定位是比较高端的,从它的包装设计上就不难看出这一点。

降噪耳机的消费人群是出入于繁华喧闹的城市之间的人,并且随着城市化的加快,噪声已经成为一种严重的城市污染。这则广告的重点在于表达索尼非凡的降噪技术,在喧闹中得到平静是这组广告要突出的主题。这3个平面广告给观众呈现的不仅仅是耳机完美的音质,更是随时随地能在喧闹的城市中完美地躲避开城市的噪声来享受完美绝佳的音质的特点。

3. 广告情节

这3幅平面广告中的人物形象虽然不同,但是面熟的是同样的情节,表达的也是同样的主旨:主人公们带着这款降噪耳机穿梭于喧闹的城市之中、坐在正在拆卸的建筑旁边、走在人潮异常拥挤的人行横道上,但是当戴上耳机的那一刻,周围嘈杂的一切都无影无踪,剩下的只有主人公一个人安静地享受音乐带来的魅力,如图8-4～图8-6为索尼降噪耳机系列广告。

第八章 优秀广告赏析

图 8-4　SONY 索尼降噪耳机广告 1
（图片来源于欧莱凯图库）

图 8-5　SONY 索尼降噪耳机广告 2
（图片来源于欧莱凯图库）

图 8-6　SONY 索尼降噪耳机广告 3
（图片来源于欧莱凯图库）

145

4. 广告创意

索尼这款降噪耳机的平面广告无论是从创意、宣传、吸引力还是品牌效应方面都非常的出色和完美。从创意上来说,这则平面广告的设计师运用了对比和制造悬念的设计方法,将观众的眼球迅速地吸引到画面上,并且运用非常素雅精致的配色以及贴近生活的元素,使整个广告给人们一种特别精致的感受。从宣传方面来说,广告创意的新颖使得耳机的性能表现得淋漓尽致,也就使得观众在看了广告之后,对产品的好奇度大大提升,迫不及待地想要尝试一下产品。从吸引力方面来说,一开始映入观众眼帘的是雅致的建筑群,除了建筑和街道貌似空无一物,与主人公戴着耳机享受音乐的纯净氛围相呼应。但是仔细观看画面,发现似乎有些问题,那就是街道上的影子,然后发现似乎画面是被去掉了很多东西之后才显得安静而已,于是观众突然间明白。原来街道上并非空无一物,而是因为戴着耳机听音乐的主人公的心境十分安静,所以那些原本喧闹的元素都被他忽视了。那么被忽视的原因又是什么呢?这时候这种悬念就引导观众将注意力集中到了SONY这款降噪耳机身上了。

二、三星手机

三星集团是韩国最大的企业集团,有 26 个下属公司和若干其他法人机构,建立了近 300 个法人及办事处,员工总数 18.6 万人,业务涉及金融、电子、机械、重工业、化学、贸易等众多领域。三星电子是韩国最大的电子工业企业,同时也是三星集团旗下最大的子公司。近几年,三星手机具有较大的市场占有率,在外形和功能方面也不断取得新的成绩,三星也成为近几年成长最快的一个品牌。

在手机市场上,三星一直以其时尚独特的设计引领风尚,并一直占据第二的地位。在现在社会,潮人们已不会穿一身阿玛尼去表达自己的个性,更不屑背一个 LV 包显示自己的品位。这些年轻的潮人们,他们将更多的心思和金钱消费在手机、MP3、计算机上,而且这些年轻新贵的数量在不断增加。

1. 产品性能

三星 GALAXY 依然采用经典的直板触屏设计,整体设计风格与三星 S3 十分相似,采用窄边框设计,机身线条圆润。在配置方面,拥有超大触摸屏,搭载四核处理器,配备 2GB RAM,运行时下最新的 Android 操作系统。同时,配备高像素前置摄像头和主摄像头,可以满足用户日常的拍摄需求。值得一提的是,还拥有超大容量电池,将为该机提供足够的续航时间,而机身逐渐纤薄。

2. 销售定位

三星手机的客户定位大多以年轻时尚的上班族和学生为主,他们追求时尚、优雅、高端,喜欢创新和拍摄、韩剧等。在中国,大学生是消费领域的一支生力军,他们还在一定程度上引领未来的消费和流行发展趋势。三星公司的产品定位也是紧紧扣住了这一点。

3. 广告情节

在 3 幅平面广告作品中,我们看到 3 幅画面中的主人公都行走在无人居住的大自然

环境中,而右下角的手机却能清楚地定位他们的地理位置,让消费者对三星手机的品质产生了极大地信任,如图 8-7～图 8-9 所示。

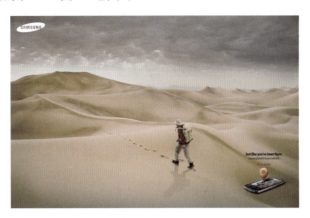

图 8-7　三星 GALAXY 手机 2012 平面广告 1
（图片来源于欧莱凯图库）

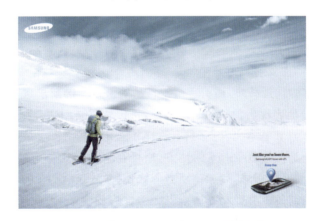

图 8-8　三星 GALAXY 手机 2012 平面广告 2
（图片来源于欧莱凯图库）

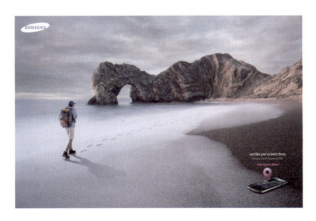

图 8-9　三星 GALAXY 手机 2012 平面广告 3
（图片来源于欧莱凯图库）

4. 广告创意

整个广告画面展现了大自然广阔的场景,手机的坐标定位画面突出展现在自然环境之中,产生清晰、强烈的视觉冲击感,使人们的注意力不自觉地被吸引到画面的右下角——三星GALAXY手机。

【体验与实践】

搜集消费类电子产品广告,课上欣赏、讨论广告的创意。

第三节 食品饮料类广告

随着人们生活水平的提高,现代人改变了原先的一成不变的饮食习惯,开始向多样化发展,主要表现在节约时间、品味多样化、注重天然和绿色概念、注重保健价值等方面。

人们对于食品的需求是基本的生理需求,而对食品最根本的要求是食品品质,因此食品的卫生、保存、新鲜等是食品广告最基本的诉求点。对此明确规定,要求广告内容必须符合卫生许可的事项。

食品品质的要求和其他产品的要求有很大的不同,因此在食品方面的广告上会有很多不同的要求和特征,主要有以下几个特征。

(1) 食品最基本的就是品质,消费者对于食品的最根本的要求也是品质,因此食品的广告应该尽可能充分地表现出食品的品质特征,将食品新鲜、卫生、安全、便于保存的特点作为广告的基本诉求点和基本出发点,只有这样才能让消费者安全放心的购买。

(2) 色香味俱全是食品最吸引人的地方,所以在食品类广告中最好能够体现出食品的这些特点,满足消费者的需求,刺激消费者的味蕾,激发起消费者的饮食欲望。

(3) 生活品质的提高让消费者更加重视天然健康的食品,因此现在的人们更加强调低糖、低脂、低热量等低指标,也充分地体现了天然绿色、无污染的食品要求。

(4) 食品虽然具有其传统性,但是我们更应该以独特、富有创意的视角来赋予食品更多的时尚概念,让食品更加具有独特性和新颖性。

一、乐事薯片

乐事是一个美国本土的薯片品牌,从20世纪60年代起成为百事旗下产品。1832年两位从事多年土豆加工产业的美国年轻人创立了乐事这个品牌。作为一个全球知名的品牌,乐事就将它的美味和快乐的品牌精神传播于世界各地,并且于1993年进入中国市场。在传入中国的20多年里,乐事不断创造出了中国特色的美味传奇故事。乐事立足于本土消费者需求,又结合中国美食文化的博大精深,进而研发推出适合中国消费者的美味薯片,并将其品牌理念在广大中国消费者中传播,从而成为一个家喻户晓的品牌。乐事薯片香脆美味的秘密在于它对原料土豆的高要求,也正因为如此,它成为广大消费者最放心、最喜欢的薯片品牌之一。而它快乐和美味的品牌精神也是深深扎根于消费者心中。

1. 市场分析

乐事薯片的宗旨是：只挑选精心培育的马铃薯，只采用精制的植物油。在销售方面，乐事薯片走的一直是大流通的渠道，并且也在各个销售区域采用独家代理的方式、利用代理商的渠道来销售薯片。在各种大小型超市里面我们也可以看到乐事薯片的影子。通过市场调查，乐事公司调查了消费者对于薯片的一些需求，比如：消费者最喜欢吃脆的薯片，因此乐事通过研究发现土豆切得越薄就会越清脆，为了满足消费者们的这种需求，乐事特地自己种植和培育了一种特殊的土豆。就此事件，我们应该明白，乐事薯片在市场上的占有率比较高的原因。此外，乐事薯片的包装也是采用耐油、避光并且能印刷出完美图案的新型材料。从薯片的口感品质到薯片的外在包装，乐事薯片都创造了很多薯片行业的奇迹。

2. 销售定位

薯片一般的目标销售群体是青少年，且无论是男女都是薯片重要的销售人群。不管是16～25岁，还是25～35岁的消费人群，现在还生产了针对更小年纪消费者的、淡口味的薯片，将薯片受众人群的年龄范围扩展到了更广阔的区域。薯片价格低廉，没有消费群体的消费能力层次之分，所以乐事薯片的销售定位和销售年龄都是十分宽泛的。

3. 广告情节

3幅广告都是乐事平面广告的作品，其中图8-10薯片都从袋子里面跳出来，显示了乐事薯片的那种年轻活力，"片片有分享，天天有乐事"的广告词很好地表现了乐事薯片公司的宗旨。图8-11的平面广告是代言人罗志祥跳跃起来，后面有一群人的黑色跳动的背景，旁边有着乐事推出的新口味的两款薯片，整个构图充满了动感，针对年轻客户群，偶像效应完美地展现在了这个平面广告作品中。图8-12的平面广告中，代言人张韶涵站在农场中抱着薯片，旁边是一片土豆，展现了乐事用"最好的土豆，拥有最好的薯片"的品质。这幅平面广告也完美地展现了食品类产品"简单、自然"的宗旨，如图8-10～图8-12乐事薯片平面广告系列。

图8-10 乐事薯片平面广告图1

（图片来源于百度图库）

图 8-11　乐事薯片平面广告图 2

（图片来源于百度图库）

图 8-12　乐事薯片平面广告图 3

（图片来源于百度图库）

4. 广告创意

　　3 幅平面广告无论从构图、色彩还是创意上都十分的自然，也都很完美地体现了乐事薯片公司的宗旨以及客户定位。从袋子中跳出的薯片像一个个获得了生命，欢呼跳跃，非常的开心，极具年轻和活力。偶像的社会效应会带动产品的销售，不论罗志祥还是张韶涵都是年轻人心目中的偶像，代言的产品会吸引一大批年轻消费者。

二、德芙广告

　　德芙巧克力，是世界最大宠物食品和休闲食品制造商——美国玛氏公司（Mars）在中国推出的系列产品之一，20 世纪 80 年代就成为中国巧克力领导品牌。德芙的丝滑香浓，不仅代表着巧克力的"黄金标准"和"完美标准"，也成了新时代女性的情感代言出口。女性对于甜品总是情有独钟，而德芙巧克力那种丝滑完美的口感，让人们纵情的感受德芙时刻。德芙这个名字的含义也非常有内涵。德芙＝DOVE、D＝DO、O＝YOU、V＝LOVE、E＝ME，连起来是 DO YOU LOVE ME。而巧克力一直是爱情的代言词，这样的名字也就更加赋予了德芙巧克力完美的含义。德芙品牌在市场上有很高的品牌知名度，市场占有率为 35％，知名度为 80％。这样的成绩来自于德芙极高的产品品质和丝滑细腻的口感、精美的包装，也来自于德芙大力的广告宣传工作。从 2007 年的电视广告开始，德芙广告在日益激烈的市场环境中不断地推陈出新。

1. 市场分析

中国是世界糖果第二大市场,但是中国巧克力市场的整体局面却是国外品牌占据了明显的优势,在整个行业中几乎处于垄断性的地位。现在中国本土品牌的巧克力仍在努力提高自己的品质,走国际发展的路线。近几年来中国加入世贸组织与其他国家经济往来增多,我们中国民族企业与国际大企业有了竞争和交融,并且不断在探索中寻找出一条适合自己发展的道路。中国市场是一个潜力巨大而未开发的市场,各种品牌、不同的口味令消费者眼花缭乱。从20个城市总体情况看,在众多的品牌中,"德芙"巧克力受到大家最广泛的欢迎。

2. 销售定位

德芙巧克力的主要销售群体定位在情侣和女生上,处于恋爱浪漫时期的大学生是主要的销售群体,年轻的白领也是主要市场,尤其是女性白领,因为对于女性来说,甜品有一种独特的吸引力,其中巧克力是美味的甜品之一。虽然女性一直在甜品和身材方面有着一种痛苦的抉择,但是巧克力的美味确是大多数女性难以抗拒的。年龄在30~45岁的夫妻中,高档巧克力礼盒是他们主要的消费对象,结婚纪念日、生日或者比较重要的节日里面,夫妻都会互相赠送美味的巧克力礼盒作为节日的问候。

因此针对不同的消费群体,德芙也推出了不同的产品线定位,有迎合不同口味的产品类型、有高中端不同档次的巧克力礼盒装,还有满足不同消费群体需求的组合形式。总之,类型的广泛性让德芙不断在巧克力市场上创造辉煌的成绩,也稳稳地坐住巧克力市场上的第一把交椅。

3. 广告情节与创意

图8-13整个画面几乎是黑色,但是右边的女性手里拿着巧克力在吃却清楚的被突出了,让人不禁联想到,应该是德芙巧克力太好吃,使得她忽略了周围的大环境,只有口中丝滑的巧克力才能引起她的关注,让人们也不禁对产品的口感产生好奇,引发想要尝试的欲望,也深深抓住了消费者的心理。图8-14和图8-15表现的是巧克力是爱情的化身,丝滑的巧克力成降落伞的模样盘旋在空中,并且带着精美的包装礼盒引发出广告语"让我们一起开始爱之旅"。图8-15则更加明显地表现了一男一女深情相拥在德芙巧克力丝滑得像绸缎一样的巧克力之上,整个画面粉红色的背景,显示出了爱情的甜蜜,如图8-13~图8-15德芙巧克力系列平面广告所示。

三、百事可乐广告

百事可乐起源于18世纪80年代的美国,它的开创者是一位药剂师,他为了治疗胃病而研制了一种药物,后来被命名为"Pepsi",于1803年注册成商标,逐步形成一款碳酸饮料,成为可口可乐的主要竞争对手。

在100多年的发展中,百事可乐跟随时代发展的步伐,与美国一起发展壮大,从一开始到现如今经历了无数的挣扎。目前百事可乐已经和可口可乐形成市场上并驾齐驱的局

广告设计

图 8-13　德芙巧克力平面广告 1
（图片来源于百度图库）

图 8-14　德芙巧克力平面广告 2
（图片来源于百度图库）

图 8-15　德芙巧克力平面广告 3
（图片来源于百度图库）

面。百事可乐在广告宣传上一直具有丰富的创意,通过明星代言、推陈出新等妙招赢得了市场,赢得了客户。

百事可乐的业务包括百事可乐饮料、菲多利休闲食品、佳得乐运动饮料、纯果乐果汁和桂格麦片食品,范围遍及世界上近 200 个国家。百事可乐旗下的品牌有:百事可乐、激浪、佳得乐、乐事、百事轻怡、纯果乐、立体脆、七喜、美年达等。百事的产品满足了消费者各种各样的喜好,从娱乐性的到有助于健康的产品应有尽有。

1. 市场分析

在中国的可乐市场上,可口可乐占据大半江山处于绝对优势。虽然百事可乐比可口可乐的起源晚了 12 年,但是第二次世界大战之后美国的一大批年轻人,他们没有经过大的危机和战争的洗礼,所以他们的价值观和他们的前辈大不相同,他们更追求个性与自由,现在他们逐渐成长起来,成为美国真正的力量,这是百事可乐针对新一代年轻人进行营销活动的基础。

百事可乐特别擅长用明星做代言。在 1993 年百事可乐聘请迈克·杰克逊拍摄了两部广告,这位红极一时的摇滚歌手赢得了年轻一代的心,广告播出一个月,销售额直线上升。百事可乐除了利用明星效应之外,还特别擅长利用政界,抓住机会利用独特的手段占据市场。并且不断发展,打破单一的业务种类,迅速发展其他的行业,使得百事成为多元化的企业。从 20 世纪 70 年代开始,百事可乐进军餐饮业,先后将肯德基、麦当劳、必胜客和意大利比萨等餐厅收入旗下,于是,百事可乐又向餐饮业的强手发出了挑战。

2. 销售定位

百事可乐一直走的是年轻人的路线,广泛的了解年轻人的心理,了解他们的需求和需要,了解他们的生活,稳稳地抓住了年轻人的心。根据调查研究,现在年轻人占人口总数比例虽然下降了,但是整体的消费水平确是提高的,他们更加重视自我,更加在乎同龄人的看法,也希望获得别人的认同和欣赏。对于流行和时尚,他们有着敏锐的观察力和敏感度。

3. 广告情节与创意

这两幅平面广告作品的创意都比较新颖,第一幅作品轻松享"瘦",猫钻鼠洞——diet PEPSI 减肥广告,特别具有悬念,一个盗窃案刚刚发生,一瓶被喝掉的可乐倒在地,从老鼠洞里面露出一条猫咪的尾巴,可见猫咪正在洞里惩戒盗贼,原来猫咪的可乐被老鼠偷喝了,猫咪气愤地在洞里惩罚它。第二幅平面广告是百事可乐换了新包装之后破冰而出,带给消费者全新的视觉冲击。全新的包装进行了拟人化的处理,露出的牙齿闪着光,并且在冰块堆成的小山中微笑,给消费者带来一阵凉爽。在炎炎夏日,不断给消费者冲击,引发消费者的购买欲望,如图 8-16 和图 8-17 百事可乐平面广告所示。

【体验与实践】

搜集食品饮料类广告,课上欣赏,讨论这些作品是如何创意的。

图 8-16 百事可乐平面广告 1
（图片来源于百度图库）

图 8-17 百事可乐平面广告 2
（图片来源于百度图库）

第四节　化妆品类广告

一、香奈儿香水

香奈儿是香奈儿女士 1910 年在法国巴黎创立的品牌,该奢侈品品牌种类繁多,有服装、珠宝、配件、饰品以及护肤品、香水、化妆品等。香奈儿的每一个产品都是名媛贵族女士的最爱,尤其是服装、包和香水,闻名遐迩,是每个女人一生梦寐以求的。香奈儿的设计永远都是保持简洁、高雅。香奈儿女士是这样描述自己作品的:"香奈儿代表的是一种风格、一种历久弥新的独特风格。"香奈儿的设计带有鲜明的个人色彩,非常具有个人风格,虽然设计简练,但是却具有相当的女人味。香奈儿品牌走的是高端路线,时尚简约、简单舒适,具有最为实用的华丽,香奈儿品牌的设计师特别擅长从生活中汲取灵感,提出了具有解放意义的自由和选择的设计理念,将设计从男性观点为主转变为表现女性美感的自主舞台,将女性本质的需求转化为香奈儿品牌的内涵。每个女士都梦想拥有一瓶香奈儿的香水,足以体现女性对于香水的情有独钟。

1. 市场分析

中国改革开放之后,西方的文化和风格显著地影响着国内消费的发展,外商投资也对国内的经济和收入产生了巨大的影响。消费者对奢侈品有了需求,其中有包、化妆品、护肤品、服装、香水等。随着中国女性对于美容和个人护理的需求日益高涨,使得中国市场对香水的需求热度也不断膨胀。从市场的占有率来看,亚洲只占有全球销售量的 8%,在法国,香水像衣食住行一样不可或缺,而占全球 20% 人口的中国,销售额却如此之小,原

第八章 优秀广告赏析

因是中国普遍的消费者还没有使用香水的习惯,并且对于中国人来说香水仍然是一个相对新鲜的事物。尽管如此,中国的香水市场未来发展的潜力还是巨大的。

亚洲消费者对于奢华的香奈儿香水品牌有着非常高的偏好,国内的消费者也是如此。根据调查研究,国内排名前十位的香水品牌都是来自于国外,对于国内消费者来说,香水的知名度象征了一个人的身份和地位,凡有经济能力的消费者都会倾向于购买具有高端品质和悠久历史的香水品牌。因此目前中国的香水市场的份额大部分都被国外知名品牌占有。像香奈儿这样的高端品牌,更是女性梦寐以求的,其中经典的COCO、NO.5等都是旗下经典的香水系列。

2. 销售定位

香奈儿作为一个全球知名的品牌,成为高品质女性竞相追求的高端品牌,其中香水系列中 Chanel NO.5 是影响力最大的一个产品。香奈儿的目标市场主要集中在大城市,其中北京、上海、杭州等大城市的商场中遍布了香奈儿的专柜,这加快了香奈儿作为国际著名品牌拓展中国市场的步伐。香奈儿香水多数是为女性特地打造的,具有一种典雅的气质,针对的消费者是白领阶层以及成功女士,是具有高学位和有品位的女性所青睐的商品。其高昂的价格将收入较低的女性排除在外,销售群体是已经有一定经济基础的30~50岁的女性。但是根据最近的市场调查发现,奢侈品的消费开始逐渐呈现低龄化,这也使得香奈儿香水在今后的销售中将逐渐放宽年龄目标市场。对于中国的女性消费者来说,她们重视自我,关爱自己,讲究生活品质。因此香奈儿香水很好地满足了现代女性追求社会声誉以及社会地位的需求,也满足了她们对于美的追求。

3. 广告创意

CHANCE 是香奈儿(Chanel)第一款圆形瓶子的香水,为香奈儿揭开了新世纪的新序幕!圆,象征着命运之轮,带领人们进入新的纪元。在浑圆之内,注满的是狂野的动力、性感的魅力及澎湃的创造力,亦蕴含着宇宙无限的意义,成功地为 Chanel 香水写下历史的新一页。

3个平面广告分别是邂逅系列不同的香型,迷人的琥珀色装点着一缕金色,它们相互呼应,如同优雅的符号,银色金属色泽的瓶盖,为圆润的瓶身做了最完美的装饰。这款香水以清新花香为主调,动态香味融合风信子、白麝香、粉红胡椒、茉莉、香根草、柑橘果、鸢尾和琥珀、广藿香,除了散发甜美的感觉之外还有着丝丝感性和热情,完美的表现了时代女性的朝气勃勃和勇敢果断。绿意盎然的清新搭配、闪亮透明的绿色香水,充满了春天的气息,像是幸福与欢乐的化身,充满了春天的味道。融合了甜美与辛辣,交织出前所未有的嗅觉感受,散发着新鲜水果和香味的独特香水味,让人沉浸在这种迷幻中,味道不浓烈也不甜腻,淡淡的绿色和散发出来的清新、清爽的味道都让人感到很舒服,如同这个跳跃的女孩儿,香水也像跳跃着一样满满地洒出。粉红色的瓶子象征着快乐、乐观的女子,像被幸福环绕的女人,拥有爱情和温柔。粉红甜蜜版的广告视觉,一位女孩沉浸于美好事物的想象之中,像是对爱情拥有美丽憧憬而不自觉露出腼腆笑容一般,温柔、甜美、幸福洋溢。粉嫩花朵像是缎带般轻盈滑过女孩的胴体,她紧紧环抱着CHANCE粉红甜蜜版香

水,等待着属于她的恋爱命运,翩然降临。镶有银色环状装饰的圆形玻璃瓶中凝聚着梦幻的粉红色液体,一段柔和却又炫目的爱情就此展开,如图8-18所示。

图8-18　香奈儿香水平面广告

（图片来源于百度图库）

二、菲乐纯天然化妆品

菲乐化妆品自创立之初,就致力于打造护肤界最时尚的肌肤美食,为亚洲女性带来既健康又有趣的护肤产品。依托法国奥洛菲集团的强大国际背景与资金、技术支持,纯萃派凭借亮眼独特的包装设计与高质量的产品品质,一上市就受到消费者的好评,成为护肤界一道亮丽的风景线。

汇聚各类美食精粹,构筑享乐系甜品小屋。菲乐纯萃派以睡眠面膜品类为突破,以"纯"的护肤科技加"享受"的护肤体验、玩味加跨界,将美食与护肤连成一线。明星单品双色冰激凌面膜以甜美可口的马卡龙色双旋膏体形象获得屈臣氏青睐,于2015年3月正式进驻屈臣氏,让广大爱美人士的肌肤也可以舔着冰激凌入睡,带来一整晚的纯享受。菲乐纯萃派结合创新科技,让你仿佛置身于一个奶香四溢的甜品世界；对产品品质孜孜以求,只为唤醒肌肤潜在的自我修复力,让每位女性都能在使用过程中享受身心的愉悦与升华。

1. 市场分析

天然和有机化妆品市场继续强劲增长,植物来源的美容化妆品和传统产品的竞争日趋激烈。据芝加哥市场调查公司分析报告,化妆品行业最为显著的趋势是有机和天然产品快速崛起。分析认为,截至2016年至少有75%的产品含有有机或天然提取的成分。

消费者认为天然植物提取物比合成化学成分更加健康。与动物来源的成分相比,消费者更加青睐植物提取物。但植物提取成本高给消费者的购买带来更大挑战。近年来飙升的油价和绿色化学的进步推动化学品公司将目光转向以植物为基础的原料,许多公司已经开始推广这些"绿色"配料,认为这可能就打开了美容业的潘多拉盒。

2. 销售定位

总体上说化妆品有两类消费群体,一类是青年化妆品消费群体,为18～35岁的青年

女性人群；另一类是中年化妆品消费群体，为35～55岁的中年女性人群。女性对自己的皮肤十分的重视，人们对于环保的天然的东西越来越着迷，越贴近大自然的产品也越受到女性的青睐。

3. 广告创意

整个广告都充满着自然的气息，不管是花瓣还是泥土，敷在女孩子的脸上让人感觉到产品的纯天然性，不刺激、不会造成皮肤的敏感和不适应，整个平面广告给人的感觉是贴近大自然，并且一切都是那么舒服。图8-19和图8-20为菲乐化妆品平面广告。

图8-19　菲乐化妆品平面广告1
（图片来源于视觉中国）

图8-20　菲乐化妆品平面广告2
（图片来源于视觉中国）

【体验与实践】

搜集化妆品类广告，课上欣赏并讨论这些广告是如何创意的。

参 考 文 献

[1] 朱明,奚传绩. 设计艺术教育大事典[M]. 济南:山东教育出版社,2001.
[2] 詹姆斯·埃尔金塔. 视觉研究 怀疑式导读[M]. 雷鑫,译. 南京:江苏美术出版社,2010.
[3] 原研哉. 设计中的设计[M]. 朱锷,译. 济南:山东人民出版社,2010.
[4] 肖勇. 信息设计[M]. 武汉:湖北长江出版社,2010.
[5] 肖勇. 国际标志设计[M]. 济南:山东美术出版社,2001.
[6] 何洁. 广告与视觉传达设[M]. 北京:中国轻工业出版社,2003.
[7] 刘波. 电视广告 视听形象与创意表现[M]. 太原:山西人民出版社,2006.
[8] 派提特,海勒. 平面设计编年史[M]. 忻雁,译. 上海:上海人民美术出版社,2007.
[9] 柳沙. 设计艺术心理学[M]. 北京:清华大学出版社,2006.
[10] 王令中. 视觉艺术心理[M]. 北京:人民美术出版社,2006.
[11] 丁柏铨. 广告文案写作教程[M]. 上海:复旦大学出版社,2002.
[12] 鲁晓波,詹炳宏. 数字图形界面艺术设计[M]. 北京:清华大学出版社,2006.
[13] 靳埭强. 中国平面设计 2——广告设计[M]. 上海:上海文艺出版社,1999.
[14] 成朝晖. VI 设计[M]. 哈尔滨:黑龙江美术出版社,2006.
[15] 史习平,马赛,董宇. 展示设计[M]. 北京:清华大学出版社,2005.
[16] 程巍. 反对阐释[M]. 上海:上海译文出版社,2003.
[17] 耿志宏. 数字时代的展示设计[M]. 北京:中国水利水电出版社,2010.
[18] 魏炬. 世界广告巨擘[M]. 北京:中国人民大学出版社,2006.
[19] 何修猛. 现代广告学[M]. 6版. 上海:复旦大学出版社,2007.
[20] 倪宁. 广告学教程[M]. 北京:中国人民大学出版社,2001.
[21] 余明阳,陈先红. 广告策划创意学[M]. 2版. 上海:复旦大学出版社,2003.
[22] 纪华强. 广告媒体策划[M]. 上海:复旦大学出版社,2003.